초등 고학년 수학

수능까지 이어지는 수학 개념은 초등부터입니다.
너무 쉽고, 당연해서 오히려 놓쳤던 수학적 의미,
그 수학적 의미 속에 수능까지 이어지는 근본적 개념들이 숨어 있습니다.
'수능까지 이어지는 초등 고학년 수학'은
하나의 맥락으로 이어지는 수학의 본질을 꿰뚫어 개념을 연결하고,
관계 지을 수 있는 능력을 길러줍니다.

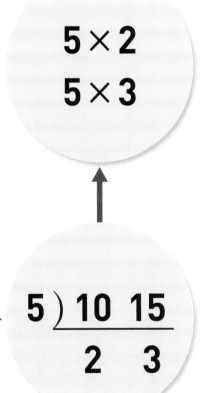

$$5 \times 2$$
$$5 \times 3$$

$$5 \overline{)\ 10\quad 15}$$
$$\quad\quad 2\quad\ \ 3$$

10과 15의 ⎡ 최대공약수 : 5
　　　　　 ⎣ 최소공배수 : $5 \times 2 \times 3$

2와 **3**은 더 이상 나누어지지 않는 수

$10 = 5 \times 2$　　$15 = 5 \times 3$

초등부터 중1까지, 빠르게! 상위권으로!

수능까지 이어지는 초등 고학년 수학 대수는

개념편 3권과 심화편 3권으로, 초등부터 중1까지의 대수 학습을 완벽히 마스터할 수 있도록 구성되었습니다. 쉽게만 여겨졌던 초등 대수가 어떤 중요한 의미를 갖고 있는지, 중고등 대수와 어떻게 연결되는지 짚어보면서 지금부터, 상위권 수능 전략을 준비해 보세요.

교재			내용
대수 I - ❶ 개념편 \| 심화편	초등	자연수의 구조와 계산	큰 수의 단위, 자릿값
			자연수의 크기 비교
			자연수와 정수
			자연수의 사칙연산
			자연수의 혼합 계산
			계산 법칙
		자연수의 성질	배수와 약수
			소인수분해
			최대공약수, 최소공배수
			수의 어림과 범위
			수열
대수 I - ❷ 개념편 \| 심화편		소수의 구조와 계산	소수의 자릿값, 소수 끝자리의 0
			소수의 크기 비교
			소수의 사칙연산, 혼합 계산
			유한소수, 무한소수
		분수의 구조와 계산	분수의 의미, 종류
			분수의 크기 비교
			약분, 통분
			분수와 소수의 관계
			비와 비율
			분수의 사칙연산, 혼합 계산
대수 II 개념편 \| 심화편	중등	중 1-1	소인수분해
			최대공약수와 최소공배수
			정수와 유리수
			정수와 유리수의 계산
			문자의 사용과 식의 계산
			일차방정식의 풀이
			일차방정식의 활용
			좌표평면과 그래프
			정비례와 반비례

Study Planner

수능까지 이어지는 **초등 고학년 수학**

대수 I − ❶ [심화편]

공부한 날짜를 쓰고 하루 분량 학습을 마친 후, 확인 check ☑를 받으세요. **6주 과정**

	I-1 자연수의 구조				I-2 자연수의 계산
1주	☐ 월 일 8 ~ 12쪽	☐ 월 일 13 ~ 15쪽	☐ 월 일 16 ~ 19쪽	☐ 월 일 20 ~ 23쪽	☐ 월 일 24 ~ 30쪽

	I-2 자연수의 계산				
2주	☐ 월 일 31 ~ 34쪽	☐ 월 일 35 ~ 37쪽	☐ 월 일 38 ~ 41쪽	☐ 월 일 42 ~ 44쪽	☐ 월 일 45 ~ 47쪽

	I-2 자연수의 계산				II-1 배수와 약수
3주	☐ 월 일 48 ~ 51쪽	☐ 월 일 52 ~ 54쪽	☐ 월 일 55 ~ 57쪽	☐ 월 일 58 ~ 61쪽	☐ 월 일 64 ~ 69쪽

	II-1 배수와 약수				
4주	☐ 월 일 70 ~ 73쪽	☐ 월 일 74 ~ 77쪽	☐ 월 일 78 ~ 81쪽	☐ 월 일 82 ~ 85쪽	☐ 월 일 86 ~ 88쪽

	II-1 배수와 약수			II-2 수의 어림과 범위, 수열	
5주	☐ 월 일 89 ~ 91쪽	☐ 월 일 92 ~ 95쪽	☐ 월 일 96 ~ 99쪽	☐ 월 일 100 ~ 107쪽	☐ 월 일 108 ~ 112쪽

	II-2 수의 어림과 범위, 수열				
6주	☐ 월 일 113 ~ 115쪽	☐ 월 일 116 ~ 118쪽	☐ 월 일 119 ~ 122쪽	☐ 월 일 123 ~ 126쪽	☐ 월 일 127 ~ 129쪽

이어지는

초등에서 시작되어 고등까지 이어지는 수학은
개념의 양이 방대할 뿐만 아니라 매우 정교하게 연결되어 있고, 연결을 통해 확장됩니다.
따라서, 수학 공부는 그 **연결을 느끼고, 이해할 수 있도록 설계**되어야 합니다.
그것은 **모든 학습 과정이 수학적 의미를 담고 있어야** 함을 뜻합니다.
하나의 맥락으로 이어지는 수학의 본질을 꿰뚫어 볼 수 있는 힘,
그것이 상위권의 수능 전략입니다.

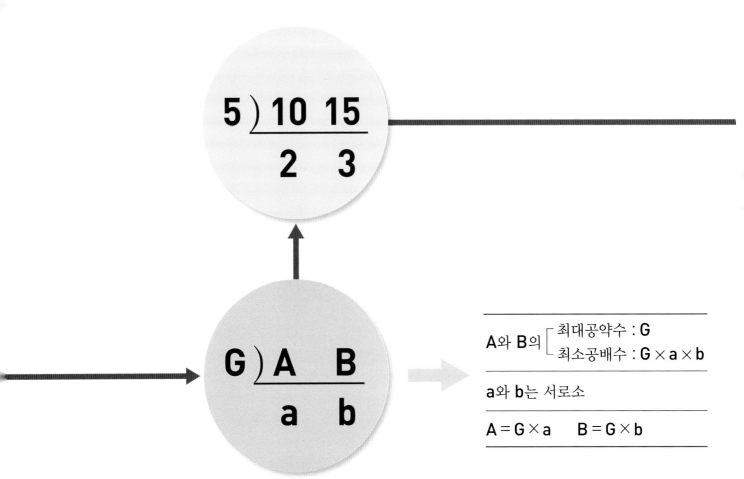

수능까지 이어지는 초등 고학년 수학

대수 I - ❶ 심화편

공부한 날짜를 쓰고 하루 분량 학습을 마친 후, 확인 check ☑를 받으세요.

8주 과정

I-1 자연수의 구조

1주	월 일 8 ~ 12쪽	월 일 13 ~ 15쪽	월 일 16 ~ 18쪽	월 일 19 ~ 21쪽	월 일 22 ~ 23쪽

I-2 자연수의 계산

2주	월 일 24 ~ 28쪽	월 일 29 ~ 31쪽	월 일 32 ~ 35쪽	월 일 36 ~ 38쪽	월 일 39 ~ 41쪽

I-2 자연수의 계산

3주	월 일 42 ~ 44쪽	월 일 45 ~ 47쪽	월 일 48 ~ 49쪽	월 일 50 ~ 52쪽	월 일 53 ~ 55쪽

I-2 자연수의 계산 / II-1 배수와 약수

4주	월 일 56 ~ 57쪽	월 일 58 ~ 59쪽	월 일 60 ~ 61쪽	월 일 64 ~ 69쪽	월 일 70 ~ 72쪽

II-1 배수와 약수

5주	월 일 73 ~ 76쪽	월 일 77 ~ 79쪽	월 일 80 ~ 81쪽	월 일 82 ~ 84쪽	월 일 85 ~ 88쪽

II-1 배수와 약수 / II-2 수의 어림과 범위, 수열

6주	월 일 89 ~ 91쪽	월 일 92 ~ 94쪽	월 일 95 ~ 97쪽	월 일 98 ~ 99쪽	월 일 100 ~ 104쪽

II-2 수의 어림과 범위, 수열

7주	월 일 105 ~ 107쪽	월 일 108 ~ 110쪽	월 일 111 ~ 113쪽	월 일 114 ~ 115쪽	월 일 116 ~ 118쪽

II-2 수의 어림과 범위, 수열

8주	월 일 119 ~ 121쪽	월 일 122 ~ 124쪽	월 일 125 ~ 126쪽	월 일 127 ~ 128쪽	월 일 129쪽

수능까지

수능은 유형 학습만으로 고득점을 얻기 힘든 문제들입니다.
변별력 문제 또한 외우는 심화 유형 학습으로는 해결하기 어렵습니다.
수능에서 요구되는 것은
근본적인 개념의 이해, 이해를 바탕으로 한 개념의 연결, 개념 간의 관계를 스스로 찾아내는 능력입니다.
즉, 개념만 이해하는 것으로 끝나는 것이 아니라 연결할 수 있고, 관계 지을 수 있어야 합니다.

수리 영역

4. 최고차항의 계수가 1인 두 이차식 $f(x)$, $g(x)$의 최대공약수가 $x+3$, 최소공배수가 $x(x+3)(x-4)$일 때, 분수부등식 $\dfrac{1}{f(x)} + \dfrac{1}{g(x)} \leq 0$을 만족시키는 정수 x의 개수는? [3점]

상위권 수능 전략

수능까지 이어지는

초등 고학년

이어지는 수학 심화편

대수 I - ❶

초등 자연수 전 과정

FEATURE

쉽게만 느껴졌던 초등수학, 그 속에 숨어있는 **수학의 근본 개념**을 제시하여
개념의 확장을 통해 심화 학습을 준비할 수 있도록 하였습니다.

심화 학습은 하나의 개념에서 다른 개념으로 확장, 연결되는 과정입니다.
외우는 유형 학습이 아니라, 기본 개념을 바탕으로 대표 심화 유형을 접할
수 있도록 하였습니다.

개념과 관련된 수능 문제를 통해 '개념의 연결'을 경험해 보고,
초등 수준으로 구현된 문제를 풀어 봅니다.

수능까지
이어지는

수학 개념은

초등부터
입니다.

하나의 개념에서 **다른 개념으로의 연결**, 개념 간의 관계를 통해
문제를 해결해 봅니다.

개념 간의 연결과 관계는 새로운 개념을 만들어 내는 근간이 됩니다.
이와 같이 **개념을 다룰 수 있는 능력이 수능에서 요구되는 실력**입니다.

수능에서 필요한 수리 능력을
초등 수준에서 경험해 볼 수 있도록 하였습니다.

CONTENTS

자연수의 구조와 계산

자연수는 0부터 9까지의 숫자와 각 자리의 값으로 쓴 수다.

즉, 9 다음의 수를 나타내는 숫자는 없고 자리가 하나 늘어난 10이 그 수를 나타낸다.

10이 되면 앞으로 한 자리 나아가는 법칙, 십진법에 따른 수이기 때문이다.

10이 되면 자리가 늘어나고 자리의 값이 10배씩 차이 나는 자연수는

자릿값으로 분해했을 때 그 구조가 더 돋보이기도 한다.

이와 같이 '자연수'와 '10', '자리'의 관계는 수능까지 이어진다.

교육청 문제 나형

자연수 A에 대하여 A^{100}이 234자리의 수일 때, A^{20}은 몇 자리의 수인가? [3점]

① 45　　② 47　　③ 49　　④ 51　　⑤ 53

01

자연수의 구조

10이 되면 앞으로 한 자리씩 나아간다.

0 1 2 3 4 5 6 7 8 9 __
10 ◀

→ 자연수는 **십진법**에 따라 씁니다.

• 9보다 1 큰 수를 나타내는 숫자는 없습니다.
• 9 다음의 수부터 두 자리 수입니다.
• 10개의 숫자로 모든 수를 쓸 수 있습니다.

1 5가 되면 앞으로 한 자리 나아가는 법칙으로 수를 쓸 때는 0, 1, 2, 3, 4의 숫자만 사용할 수 있습니다. 물음에 답하시오.

(1) 처음으로 두 자리 수가 되는 것은 몇 다음의 수입니까?

()

(2) 4 다음의 수를 차례로 3개 쓰시오.

(, ,)

자리는 값을 나타낸다.

만	천	백	십	일
10000	1000	100	10	1

10배 10배 10배 10배

자릿값은 한 자리 올라갈 때마다 **10배**가 됩니다.
<small>10이 되면 앞으로 한 자리 나아가기 때문입니다.</small>

만	천	백	십	일
2	2	0	8	8

20000 + 2000 + 0 + 80 + 8

• 같은 숫자라도 자리에 따라 값이 다릅니다.
• 수는 각 자리 숫자가 나타내는 값의 합입니다.

2 수를 각 자리의 숫자가 나타내는 값의 합으로 나타내시오.

(1) $34795 = 3 \times 10000 + $ _____

(2) $80931 = 8 \times $ _____

3 ㉠이 나타내는 값은 ㉡이 나타내는 값의 몇 배입니까?

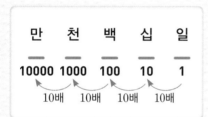

$$\underset{㉠\ \ ㉡}{270675}$$

()

4　10000이 4개, 1000이 13개, 100이 25개, 10이 9개, 1이 2개인 수를 쓰시오.

(　　　　　　　　)

수는 각 자릿값의 합으로 나타낼 수 있다.

중등 연계

22088
$=2\times10000+2\times1000+8\times10+8\times1$
$=2\times10^4+2\times10^3+8\times10^1+8\times1$

같은 수를 여러 번 곱한 것을 **거듭제곱**이라 하고 다음과 같이 나타냅니다.

$$3\times3\times3\times3\times3=3^5$$

└────5번────┘ └─→ 3의 5제곱

5　거듭제곱을 이용하여 수를 각 자리의 숫자와 자릿값의 곱을 더한 식으로 나타내시오.

$76149=7\times10^4+$ _____

수능까지 이어지는 개념

6　$3\times10^3+2\times10^2+5\times10^1+7\times1$은 몇 자리 수입니까?

(　　　　　　　　)

수는 네 자리씩 구분하여 단위를 붙인다.

천	백	십	일	천	백	십	일	천	백	십	일	천	백	십	일
…		조				억				만				일	

$7643^\vee 8156^\vee 5274^\vee 1000$
→ 7643조 8156억 5274만 1000

7　다음 중 1조가 아닌 수는 어느 것입니까? (　　　　)

① 100억이 100개인 수　　② 5000억의 2배인 수　　③ 9990억보다 10억 큰 수
④ 1억의 10000배인 수　　⑤ 9900억보다 1000억 큰 수

8　40507의 1000만 배인 수에서 5는 몇의 자리 숫자입니까?

┌─────────────────────┐
│　　　40507의 1000만 배인 수　　　│
└─────────────────────┘

(　　　　　　　　)

9 수직선을 보고 ㉮에 알맞은 수를 구하시오.

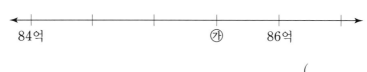

84억 ㉮ 86억

()

10 두 수의 크기를 비교하여 ○ 안에 >, =, <를 알맞게 써넣으시오.

7382018472250 ◯ 천만이 712047개인 수

11 8장의 수 카드를 한 번씩만 사용하여 만들 수 있는 가장 작은 여덟 자리 수를 구하시오.

| 9 | 0 | 2 | 3 | 6 | 5 | 1 | 4 |

()

자연수는 정수에 포함된다.

중등연계

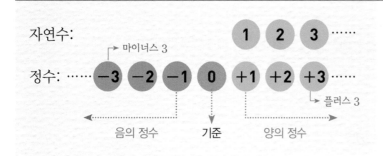

자연수: ① ② ③ ……

정수: …… -3 -2 -1 0 +1 +2 +3 ……

마이너스 3

플러스 3

음의 정수 기준 양의 정수

- 정수는 0을 기준으로 1씩 커지고 작아지는 수입니다.
- 수에 붙은 부호 ―와 ＋는 빼기, 더하기가 아니라 서로 반대되는 값을 뜻합니다.

영하 3℃: ―3℃ ↔ 영상 3℃: ＋3℃

12 수를 보고 물음에 답하시오.

$$-6 \quad 0.8 \quad 7 \quad -2.1 \quad \frac{1}{5} \quad 100 \quad -2700 \quad 0 \quad -\frac{2}{9}$$

(1) 자연수를 모두 찾아 쓰시오.

()

(2) 정수가 아닌 수를 모두 찾아 쓰시오.

()

하나의 개념에서 또 다른 개념으로 사고력

자연수는 1부터 1씩 커진다. ≫ **자연수는 수직선에 일정한 간격으로 표시할 수 있다.**

• 수직선: 직선 위에 일정한 간격으로 수를 나타낸 것
 → 오른쪽으로 갈수록 큰 수, 왼쪽으로 갈수록 작은 수

1 수직선을 보고 ㉮와 ㉯에 알맞은 수를 각각 구하시오.

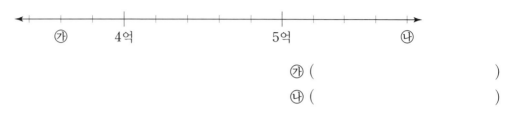

㉮ ()

㉯ ()

2 505조 8000억을 수직선에 ↓로 나타내시오.

504조 506조

서술형

3 ㉮와 ㉯ 사이의 거리는 얼마인지 구하려고 합니다. 풀이 과정을 쓰고 답을 구하시오.

380억 ㉮ 382억 ㉯

풀이 _____

답 _____

큰 단위를 사용하면 작은 수로 나타낼 수 있다.

$$37000000원 \rightarrow 100만 원짜리 수표 37장$$
만

4 6890만 원을 만 원짜리 지폐로 모두 바꾸려고 합니다. 만 원짜리 지폐 몇 장으로 바꿀 수 있습니까?

()

5 은행에 저금한 돈 5940만 원을 100만 원짜리 수표와 10만 원짜리 수표로 찾으려고 합니다. 수표의 수를 가장 적게 찾으려면 100만 원짜리 수표와 10만 원짜리 수표로 각각 몇 장을 찾아야 합니까?

100만 원짜리 ()
10만 원짜리 ()

10이 되면 앞으로 한 자리 나아간다. ≫ 10배 할 때마다 한 자리씩 늘어난다.

$$1000 \xrightarrow{\text{10배}} 10000$$

6 5억을 10배 한 수는 5000만을 몇 배 한 수와 같습니까?

()

7 367만 3000을 10배 한 수는 어떤 수를 1000배 한 수와 같습니다. 어떤 수를 구하시오.

()

수의 자리는 값을 나타낸다. ≫ **수는 자릿값의 합으로 나타낼 수 있다.**

자릿값은 거듭제곱으로 간단히 나타낼 수 있다.

$$100000 = 10 \times 10 \times 10 \times 10 \times 10 = 10^5$$
└──────5번──────┘

8 □ 안에 알맞은 수를 써넣으시오.

$$5208340439713 = \boxed{} \times 10000000000 + 83404 \times \boxed{} + \boxed{}$$

9 거듭제곱을 이용하여 523조 915억 3026만 3240을 (자리의 숫자) × (자릿값)들의 합으로 나타내시오.

523조 915억 3026만 3240 = _____

수의 자리는 값을 나타낸다. ≫ **뛰어 세는 자리만 값이 변한다.**
10이 되면 앞자리로 나아간다. ≫ **뛰어 센 자리가 10이 되면 윗자리가 1 커진다.**

10 17조 3516억에서 400억씩 3번 뛰어 센 수를 구하시오.

()

11 어떤 수에서 350억씩 4번 뛰어 세었더니 2조 8600억이 되었습니다. 어떤 수를 구하시오.

()

자연수는 1부터 1씩 커진다. ≫ **자연수는 수직선에 일정한 간격으로 표시할 수 있다.**

수직선은 수와 수 사이의 거리를 알려 준다.

12 다음 수를 수직선에 ↓로 나타내고, 3조 3000억에 가장 가까운 수를 찾아 쓰시오.

3조 4200억	3조 2800억	3조 3500억

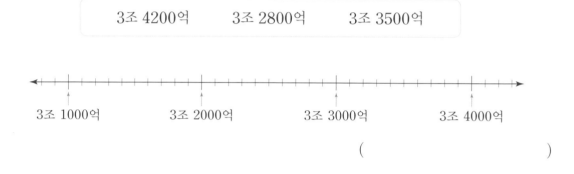

()

13 다음 중 5400만에 가장 가까운 수를 찾아 쓰시오.

64870068	5669283	57823974	53209124

()

14 수 카드를 한 번씩 사용하여 만들 수 있는 여섯 자리 수 중에서 204975에 가장 가까운 수를 구하시오.

()

조건에 맞는 수를 차례로 구한다.

① 두 자리 수이다. → ☐☐

② 2가 20을 나타낸다. → 2☐

③ 일의 자리 숫자는 십의 자리 숫자의 2배이다. → 24

15 6☐☐5☐☐☐☐인 수 중에서 조건을 모두 만족하는 가장 큰 수를 구하시오.

> · 6200만보다 작은 수입니다.
> · 십만의 자리 숫자는 만의 자리 숫자보다 4 작습니다.
> · 천의 자리 숫자는 만의 자리 숫자보다 2 큽니다.

()

16 조건을 모두 만족하는 수 중에서 가장 작은 수를 구하시오.

> · 8자리 수입니다.
> · 만의 자리 숫자는 천만의 자리 숫자의 3배입니다.
> · 숫자 0이 5개 있습니다.
> · 각 자리 숫자의 합은 10입니다.

()

자연수는 1부터 1씩 커진다. ≫ **연속하는 자연수는 1씩 차이 난다.**

연속하는 세 자연수 ⟨ ■, ■+1, ■+2
 ●−1, ●, ●+1

17 연속하는 네 자연수에서 가장 큰 수와 가장 작은 수의 차를 구하시오.

()

18 연속하는 세 자연수의 합이 66일 때, 가장 큰 수를 구하시오.

()

19 1부터 39까지의 합을 구하시오.

()

자리는 값을 나타낸다. **≫ 높은 자리일수록 값이 크므로 높은 자리 숫자부터 차례로 비교한다.**

20 0부터 9까지의 숫자 중에서 □ 안에 들어갈 수 있는 숫자를 모두 구하시오.

$$461372509 > 461\square 59082$$

()

21 ㉠과 ㉡에 들어갈 수 있는 숫자는 모두 몇 쌍입니까?

$$2\,㉠\,941765306 > 28941765\,㉡\,06$$

()

교육청 문제 나형 – 거듭제곱을 이용한 교육청 기출 문제

중등 연계

자연수 A에 대하여 A^{100}이 234자리의 수일 때, A^{20}은 몇 자리의 수인가? [3점]

① 45 ② 47 ③ 49 ④ 51 ⑤ 53

22 천만의 자리의 값을 거듭제곱으로 나타내시오.

()

23 어떤 자연수를 식으로 나타낸 것입니다. 몇 자리 수인지 구하시오.

$$㉮ \times 10^7 + ㉯ \times 10^5 + ㉰ \times 10^4 + ㉱ \times 10^3 + ㉲ \times 10^2$$

()

1 어떤 수를 100배 해야 할 것을 잘못하여 $\frac{1}{100}$배 했더니 8억 2000만이 되었습니다. 바르게 구한 값은 얼마입니까?

()

2 45870000에서 양쪽으로 같은 거리에 있는 수를 나타낸 것입니다. ㉮에 알맞은 수를 구하시오.

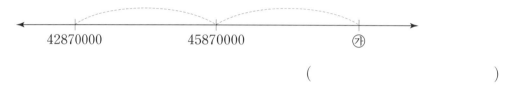

42870000 45870000 ㉮

()

3 0부터 5까지의 수를 각각 두 번씩 사용하여 12자리 수를 만들려고 합니다. 만들 수 있는 수 중 세 번째로 큰 수를 구하시오.

()

4 10원짜리 동전을 1000원만큼 쌓은 높이는 18 cm라고 합니다. 10원짜리 동전으로 1000만 원을 쌓는다면 높이는 몇 cm가 됩니까?

()

5 어느 회사의 2015년 수출액은 2억 1500만 달러였습니다. 해마다 1500만 달러씩 수출액이 증가한다면 수출액이 3억 달러보다 많아지는 때는 몇 년입니까?

()

6 수 카드를 각각 두 번씩 사용하여 만든 12자리 수 중에서 8000억에 가장 가까운 수를 구하시오.

| 6 | 5 | 0 | 7 | 8 | 2 |

()

1 ☐ 안에는 0부터 9까지의 수가 들어갈 수 있습니다. 두 식의 ☐ 안에 공통으로 들어갈 수 있는 수를 모두 구하시오.

> ㉠ 187637☐40827 > 187637659135
> ㉡ 34821054672 < 34☐45829799

()

2 77, 505, 3113과 같이 앞으로 읽어도, 뒤로 읽어도 같은 수를 대칭수라고 합니다. 다음 수보다 큰 대칭수 중에서 네 번째로 가까운 수를 구하시오.

> 55755

()

3

조건을 모두 만족하는 수 중에서 두 번째로 작은 수를 식으로 나타낸 것입니다. ☐ 안에 알맞은 수를 써넣으시오.

> ㉠ 10자리 수입니다.
>
> ㉡ 억의 자리, 만의 자리, 일의 자리 숫자는 2, 4, 6 중에서 하나입니다.
>
> ㉢ 각 자리 숫자는 모두 다릅니다.

$$1\times10^{\square}+2\times10^{\square}+3\times10^{\square}+\square\times10^5+4\times10^4+7\times10^3+9\times10^2+8\times10^1+6\times1$$

십진법에 따른 자연수는 '10', '자리'를 기준으로 수를 나타낸다.
자연수의 계산 역시 같은 기준에 따르므로 계산 결과만 구하는 것은 너무 쉽게 느껴질 수 있다.
그러나 계산 원리를 바탕으로 자연수 계산의 성질과 법칙, 식과 식의 계산으로 개념이 확장되면서 수학으로 한 걸음 나아간다.
가장 쉬운 자연수의 계산을 학습할 때, 계산의 속성을 완벽하게 이해하여,
중고등 수학 학습의 기본기를 다지자.

교육청 문제 가형

서로 다른 자연수가 적힌 세 장의 카드에서 두 장씩 뽑아 더하였더니 각각 5, 7, 8이었다. 세 장의 카드에 적힌 숫자 중 가장 작은 수는? [3점]

① 1 ② 2 ③ 3 ④ 4 ⑤ 5

02

자연수의 계산

자연수는 자리마다 값이 다르므로 같은 자리 수끼리 계산한다.

$$237 = 200 + 30 + 7$$
$$+ \, 158 = 100 + 50 + 8$$
$$395 = 300 + 80 + 15$$

> 같은 자리 수끼리 계산하고,
> 10이 되면 받아올림합니다.

받아올림, 받아내림을 이용하여 큰 수의 덧셈과 뺄셈도 할 수 있습니다.

```
  1 1 1 1              9 9 9 9 10
  9 9 9 9 9          1̶ 0̶ 0̶ 0̶ 0̶ 0
+     1 0 0 1        -       9 9 1
─────────────        ─────────────
1 0 1 0 0 0            9 9 0 0 9
```

1 다음을 계산하시오.

(1) $2187 + 33$
　　$2187 + 333$
　　$2187 + 3333$

(2) $2573 - 137$
　　$2573 - 173$
　　$2573 - 317$

2 다음을 계산하시오.

(1) 1억 + 9999억

(2) 2조 − 100만

(3) $58794 + 6321 + 34885$

(4) $489621 - 105080 - 384541$

3 ☐ 안에 알맞은 수를 써넣으시오.

(1) $43500 + 36700 =$ ☐

　　$43500 + 36700 <$ ☐

(2) $64200 - 16700 =$ ☐

　　$64200 - 16700 <$ ☐

4 ☐ 안에 알맞은 수를 써넣으시오.

(1) $59900 + 43600 =$ ☐
　　$\downarrow +100$　　　$\uparrow -100$
　　$60000 + 43600 =$ ☐

(2) $52000 - 11900 =$ ☐
　　$\downarrow +100$　　　$\uparrow +100$
　　$52000 - 12000 =$ ☐

5 두 수를 골라 주어진 식을 각각 만들어 보시오.

| 257 | 364 | 412 | 503 | 197 |

합이 가장 큰 덧셈식 ()

차가 가장 큰 뺄셈식 ()

덧셈을 이루는 세 수로 4개의 식을 만들 수 있다.

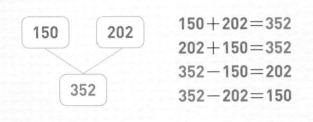

$$150 + 202 = 352$$
$$202 + 150 = 352$$
$$352 - 150 = 202$$
$$352 - 202 = 150$$

덧셈과 뺄셈의 관계를 이용하여 모르는 수를 구할 수 있습니다.

$$\square + 8 = 20$$
$$\square = 20 - 8$$
$$\square = 12$$

└─ \square가 답이 되는 식으로 만듭니다.

6 \square 안에 알맞은 수를 써넣으시오.

(1) $\boxed{} + 66845 = 70000$

(2) $20357 - \boxed{} = 9764$

7 같은 모양이 같은 수를 나타낼 때 ★에 알맞은 수를 구하시오.

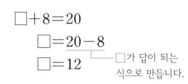

· $758 - ● = 125$ · $■ - 224 = ●$ · $376 + ★ = ■$

()

곱셈은 각 자리 수의 곱을 더한 것이다.

곱셈: 각 자리 수의 곱을 더한 것

$$
\begin{array}{r}
2\,1\,0 \\
\times \quad 3\,4 \\
\hline
8\,4\,0 \\
+\,6\,3\,0 \\
\hline
7\,1\,4\,0
\end{array}
$$

8 4 0 ← **210×4**

+ 6 3 0 ← **210×30**

곱하는 수를 ●배 하면 곱도 ●배가 됩니다.

$$3 \times \quad 20 = \quad 60$$
$$\downarrow \qquad\qquad \downarrow$$
$$3 \times \quad 200 = \quad 600$$
$$\downarrow \qquad\qquad \downarrow$$
$$3 \times 2000 = 6000$$

8 $48 \times 17 = 816$을 이용하여 다음을 계산하시오.

(1) $480 \times 1700 = \boxed{}$

(2) $480 \times 17조 = \boxed{}$

(3) $48만 \times 17 = \boxed{}$

(4) $48 \times 17억 = \boxed{}$

9 잘못 계산한 부분을 찾아 바르게 고치시오.

$$
\begin{array}{r}
3\,0\,8\,0 \\
\times \qquad 2\,5 \\
\hline
1\,5\,4\,0\,0 \\
6\,1\,6\,0 \\
\hline
6\,3\,1\,4\,0\,0
\end{array}
$$

→

$$
\begin{array}{r}
3\,0\,8\,0 \\
\times \qquad 2\,5 \\
\hline
\end{array}
$$

10 다음을 계산하시오.

(1) $180 \times 5 = \boxed{}$

$360 \times 5 = \boxed{}$

(2) $180 \times 5 = \boxed{}$

$180 \times 10 = \boxed{}$

11 ☐ 안에 알맞은 수를 써넣으시오.

(1) $480000 = 3000 \times \boxed{}$

$\quad = 60000 \times \boxed{}$

$\quad = 10000 \times \boxed{}$

(2) $1000000 = 1000 \times \boxed{}$

$\quad = 2500 \times \boxed{}$

$\quad = 50000 \times \boxed{}$

높은 자리일수록 값이 크다.

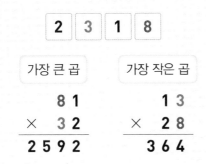

| 2 | 3 | 1 | 8 |

가장 큰 곱	가장 작은 곱
8 1	1 3
× 3 2	× 2 8
2 5 9 2	3 6 4

- 곱이 가장 큰 경우
 → 두 수의 십의 자리에 가장 큰 수와 두 번째로 큰
 수를 놓아야 합니다.
- 곱이 가장 작은 경우
 → 두 수의 일의 자리에 가장 큰 수와 두 번째로 큰
 수를 놓아야 합니다.

12 5장의 수 카드를 한 번씩만 사용하여 곱이 가장 크게 되는 (두 자리 수)×(두 자리 수)를 만들고 계산하시오.

| 4 | 8 | 5 | 9 |

()

나눗셈은 최대한 큰 곱을 만들어 빼는 것이다.

몫: 나누어지는 수에서 나누는 수를 뺄 수 있는 횟수

```
      ×  2 9
  5 ) 1 4 5
    - 1 0  ←
      4 5
    - 4 5  ←
        0
```

```
      ×  2 9
  5 ) 1 4 9
    - 1 0  ←
      4 9
    - 4 5  ←
        4
```

$21 \div 3 = 7$
$22 \div 3 = 7 \cdots 1$
$23 \div 3 = 7 \cdots 2$
$24 \div 3 = 8$
$25 \div 3 = 8 \cdots 1$
$26 \div 3 = 8 \cdots 2$

→ 나머지는 나누는 수보다 작습니다.

13 ☐ 안에 알맞은 수를 써넣으시오.

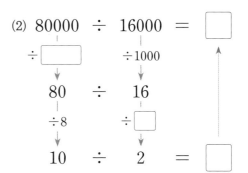

(1) $42000 \div 14000 = \boxed{}$

$\div 100 \qquad \div 100$

$420 \div 140$

$\div 70 \qquad \div \boxed{}$

$6 \div 2 = \boxed{}$

(2) $80000 \div 16000 = \boxed{}$

$\div \boxed{} \qquad \div 1000$

$80 \div 16$

$\div 8 \qquad \div \boxed{}$

$10 \div 2 = \boxed{}$

14 다음 중 $10000 \div 27$의 나머지가 될 수 없는 수를 모두 고르시오. ()

① 1 　　　　② 2 　　　　③ 7 　　　　④ 27 　　　　⑤ 30

15 $506 \div \square$의 몫은 한 자리 수입니다. \square 안에 들어갈 수 있는 수 중 가장 작은 수를 구하시오.

()

곱셈을 이루는 세 수로 4개의 식을 만들 수 있다.

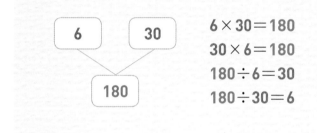

$$6 \times 30 = 180$$
$$30 \times 6 = 180$$
$$180 \div 6 = 30$$
$$180 \div 30 = 6$$

곱셈과 나눗셈의 관계를 이용하여 모르는 수를 구할 수 있습니다.

$$8 \times \square = 1000$$
$$\square = 1000 \div 8$$
$$\underline{\square = 125} \quad \text{□가 답이 되는 식으로 만듭니다.}$$

16 \square 안에 알맞은 수를 써넣으시오.

(1) $\boxed{} \div 6 = 102$ 　　　　 (2) $5400 \div \boxed{} = 60$

17 \square 안에 알맞은 수를 써넣으시오.

$$32 \times \boxed{} = 256$$
$$32 \times \boxed{} < 256$$
$$32 \times \boxed{} > 256$$

나눗셈은 곱셈과 덧셈으로 검산한다.

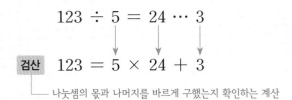

검산의 몫과 나머지를 바르게 구했는지 확인하는 계산

18 ☐ 안에 알맞은 수를 써넣으시오.

(1) ☐ $\div 26 = 5 \cdots 21$

(2) $59 \div$ ☐ $= 7 \cdots 3$

19 어떤 수를 34로 나누었더니 몫이 12이고 나머지가 7이었습니다. 어떤 수를 구하시오.

()

20 ☐ 안에 들어갈 수 있는 수 중에서 가장 큰 수를 구하시오.

$$☐ \div 15 = 6 \cdots \blacktriangle$$

()

21 두 자연수 A, B에 대하여 A를 B로 나눈 몫이 1, 나머지가 3입니다. 이때 A와 B의 차를 구하시오.

()

모르는 수를 ☐로 하여 잘못 계산한 식을 만든다. >> **잘못 계산한 값으로 처음 수를 구한다.**

1 어떤 수에 43을 곱해야 할 것을 잘못하여 더했더니 108이 되었습니다. 바르게 계산한 값은 얼마입니까?

()

2 **서술형**

어떤 수에 32를 곱해야 할 것을 잘못하여 나누었더니 몫이 8이고 나머지가 28이었습니다. 바르게 계산한 값은 얼마인지 풀이 과정을 쓰고 답을 구하시오.

풀이 _____

답 _____

자연수는 값을 나타내는 자리에 숫자를 놓아 만든다. >> **높은 자리일수록 값이 크다.**

3 수 카드 1, 7, 6, 8, 2 를 한 번씩만 사용하여 네 자리 수와 세 자리 수를 각각 만들었습니다. 두 수의 차가 가장 클 때 그 차는 얼마입니까?

()

4 수 카드를 한 번씩만 사용하여 몫이 가장 작게 되는 (세 자리 수)÷(두 자리 수)를 만들고, 몫을 구하시오.

9 7 4 3 2

나눗셈식 (), 몫 ()

5 수 카드를 한 번씩만 사용하여 곱이 가장 크게 되는 (세 자리 수)×(두 자리 수)를 만들고 계산하시오.

| 9 | 3 | 6 | 4 | 2 |

()

6 수 카드 5, 0, 4, 9, 8 을 한 번씩만 사용하여 만든 세 자리 수 중 17로 나눈 몫이 28이고 나누어떨어지지 않은 것은 모두 몇 개입니까?

()

두 수의 일의 자리의 계산을 먼저 생각한다.

7 주어진 수를 이용하여 합이 1142인 덧셈식과 차가 416인 뺄셈식을 각각 만들어 보시오.

| 497 | 613 | 327 | 308 | 529 | 743 |

☐ + ☐ = 1142 ☐ − ☐ = 416

8 ☐ 안에 알맞은 수를 써넣으시오.

$$
\begin{array}{r}
3\ 0\ \boxed{} \\
\times \qquad 8 \\
\hline
2\ 4\ 3\ 2
\end{array}
$$

9 오른쪽 덧셈식에서 같은 기호는 같은 수를 나타낼 때 ㉠, ㉡에 알맞은 수를 각각 구하시오.

$$\begin{array}{r} ㉠\ ㉠\ ㉡ \\ +\ ㉡\ ㉡\ ㉡ \\ \hline 1\ 3\ 3\ 4 \end{array}$$

㉠ (), ㉡ ()

10 오른쪽 곱셈식에서 2<㉠<㉡일 때 ㉠, ㉡에 알맞은 수를 각각 구하시오. (단, 같은 기호에는 같은 수가 들어갑니다.)

$$\begin{array}{r} ㉠\ ㉠ \\ \times\ \ \ ㉡ \\ \hline 1\ 9\ 8 \end{array}$$

㉠ (), ㉡ ()

겹치는 만큼 줄어든다. **≫ 이어 붙인 길이는 전체 길이의 합에서 겹친 부분의 길이를 뺀 것과 같다.**

11 ㉠에서 ㉣까지의 거리가 705 m일 때 ㉡에서 ㉢까지의 거리는 몇 m입니까?

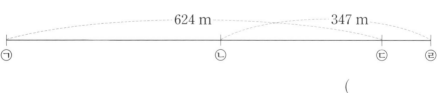

()

12 ㉡에서 ㉣까지의 거리가 557 m일 때 ㉠에서 ㉡까지의 거리는 몇 m입니까?

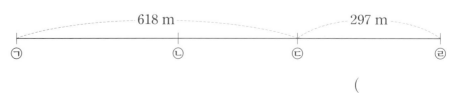

()

13

길이가 같은 테이프 12장을 그림과 같이 5 cm씩 겹쳐서 한 줄로 이어 붙였더니 3 m 5 cm 였습니다. 테이프 한 장의 길이는 몇 cm인지 풀이 과정을 쓰고 답을 구하시오.

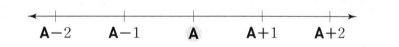

5 cm 5 cm

풀이

답 _____

14

길이가 46 cm인 색 테이프 8장을 일정한 간격으로 겹쳐서 한 줄로 길게 이어 붙였습니다. 이어 붙인 색 테이프의 길이가 312 cm라면 색 테이프를 몇 cm씩 겹쳐서 붙인 것입니까?

()

수직선에서 어떤 수에 가장 가까운 수는 그 수의 왼쪽이나 오른쪽에 있다.

$$A-2 \qquad A-1 \qquad A \qquad A+1 \qquad A+2$$

15

☐ 안의 수는 백의 자리 숫자와 일의 자리 숫자가 같은 세 자리 수입니다. 두 수의 합이 999 에 가장 가까운 수가 되도록 ☐ 안에 알맞은 수를 구하시오.

$453 + \square$

()

16 곱이 50000에 가장 가까운 수가 되도록 ☐ 안에 알맞은 자연수를 구하시오.

$$825 \times \boxed{}$$

()

검산식으로 나누어지는 수를 찾을 수 있다.

$$A \div B = Q \cdots R$$

$$\downarrow \quad \downarrow \quad \downarrow \quad \downarrow$$

$$A = B \times Q + R \qquad \text{(단, R은 0보다 크거나 같고 B보다 작다.)}$$

17 어떤 자연수를 37로 나누었더니 몫과 나머지가 같았습니다. 어떤 자연수 중 가장 큰 자연수는 얼마입니까?

()

18 다음 나눗셈의 몫이 18일 때 ☐ 안에 들어갈 수 있는 자연수 중 가장 큰 수와 가장 작은 수의 차를 구하시오.

$$\boxed{} \div 35$$

()

19 세 자리 수 중 32로 나누었을 때 몫과 나머지가 같은 수는 모두 몇 개입니까?

()

알 수 있는 숫자부터 차례로 구한다.

20 □ 안에 알맞은 숫자를 써넣으시오.

(1)
```
    2 3 □
    5 □ 9
  + □ 6 7
  ─────────
  □ 7 8 0
```

(2)
```
    9 4 3
  - □ 8 □
  ─────────
    4 □ 7
```

21 □ 안에 알맞은 숫자를 써넣으시오.

(1)
```
      4 7 □
    ×   □ 8
  ───────────
    3 8 2 4
    □ 5 6
  ───────────
  1 □ 3 □ 4
```

(2)
```
           1 □
       ┌─────────
  2 3 )  2 □ 6
         □ 3
       ─────────
         3 □
         □ 3
       ─────────
         1 3
```

22 어떤 두 수의 합과 곱을 나타낸 것입니다. 두 수를 큰 수부터 차례로 쓰시오.

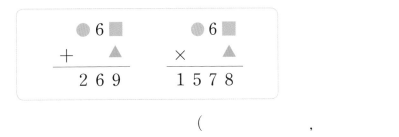

(,)

$$5 > \square : 4, 3, 2, 1, 0$$

$$\uparrow$$

$\boxed{5 = 5}$ ──▶ 두 값의 크기는 값이 같을 때를 기준으로 비교할 수 있다.

$$\downarrow$$

$$5 < \square : 6, 7, 8, 9$$

23 □ 안에 들어갈 수 있는 자연수 중에서 가장 큰 수를 구하시오.

$$34 \times \square < 540$$

()

24 □ 안에 들어갈 수 있는 자연수 중에서 가장 큰 수를 구하시오.

$$632 - \square > 345 + 113$$

()

25 0부터 9까지의 수 중에서 □ 안에 들어갈 수 있는 수는 모두 몇 개인지 구하시오.

$$42 \times \square > 32 \times 8$$

()

문자 대신 수를 넣어 계산한다.

$$가 * 나 = 가 + 나 \times 나$$
$$3 * 2 = 3 + 2 \times 2$$

26 다음과 같이 약속할 때 20◎35를 계산하시오.

$$가 ◎ 나 = (가 + 5) \times (나 - 5)$$

()

27 다음과 같이 약속할 때 $\begin{vmatrix} ◆ & 5 \\ 7 & 18 \end{vmatrix} = 127$에서 ◆에 알맞은 수를 구하시오.

$$\begin{vmatrix} ㉮ & ㉯ \\ ㉰ & ㉱ \end{vmatrix} = ㉮ \times ㉱ - ㉯ \times ㉰$$

()

□개 놓을 때, 간격은 끊어진 길에는 (□−1)개, 맞닿은 길에는 □개이다.

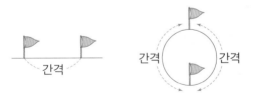

28 길이가 18 m인 도로에 3 m 간격으로 나무를 심으려고 합니다. 도로의 한쪽에 처음부터 끝까지 나무를 심으려고 할 때 나무는 모두 몇 그루 필요합니까? (단, 나무의 굵기는 생각하지 않습니다.)

()

29 원 모양의 호수 둘레에 4 m 간격으로 215그루의 나무가 심어져 있습니다. 호수의 둘레는 몇 m입니까?

()

30 오른쪽 그림과 같이 정사각형 모양의 꽃밭 둘레에 일정한 간격으로 말뚝을 박으려고 합니다. 네 꼭짓점에는 반드시 말뚝을 박을 때 한 변에 184개씩 말뚝을 박으려면 말뚝은 모두 몇 개가 필요합니까?

()

조건에 맞는 수를 차례로 구한다.

●■▲◼● → 동그라미이다. → ●● → 빨간색이다. → ●

31 다음을 모두 만족하는 수들의 곱을 구하시오.

> • 38로 나누면 나누어떨어집니다.
> • 50보다 크고 120보다 작습니다.

()

32 조건을 모두 만족하는 두 수를 구하시오.

> • 두 수는 모두 세 자리 수이고 합은 1227입니다.
> • 두 수 중 큰 수의 십의 자리 숫자는 4입니다.
> • 두 수 중 작은 수의 일의 자리 숫자는 8입니다.
> • 두 수의 차는 200보다 크고 300보다 작습니다.

(,)

나머지를 기준으로 나누는 수가 커지거나 작아지면 나누어떨어진다.

33 나눗셈을 하고 ◯ 안에 가장 작은 수를 써넣어 나머지가 없는 나눗셈식으로 바꾸어 보시오.

$$87 \div 5 = -◯$$
$$-◯$$
$$\boxed{} \div 5 = \boxed{}$$

$$87 \div 5 =$$
$$+◯$$
$$\boxed{} \div 5 = \boxed{}$$

34 빵 357개를 32명에게 똑같이 나누어 주려고 합니다. 빵을 남김없이 모두 나누어 주려면 빵은 적어도 몇 개가 더 있어야 합니까?

()

35 $750 \div 43$과 나누는 수와 몫이 같으면서 나머지가 없는 식을 만들려고 합니다. 나누어지는 수를 몇으로 하면 됩니까?

()

1 색종이를 윤아는 7456장, 민호는 6920장 가지고 있습니다. 두 사람이 가지고 있는 색종이 수를 같게 하려면 윤아는 민호에게 색종이를 몇 장 주어야 합니까?

()

2 684000명의 학생 중에서 우유를 좋아하는 학생은 540000명, 두유를 좋아하는 학생은 478000명이고, 우유와 두유를 모두 좋아하지 않는 학생은 20명입니다. 우유와 두유를 모두 좋아하는 학생은 몇 명입니까?

()

3 십의 자리 숫자와 일의 자리 숫자가 다른 두 자리 수가 있습니다. 이 수의 십의 자리 숫자와 일의 자리 숫자를 바꾸어 생각하고 8을 곱했더니 일의 자리에서 올림이 없었고, 곱은 200보다 작았습니다. 두 자리 수를 구하시오.

()

4 다음을 모두 만족하는 세 자리 수 중에서 가장 큰 수와 가장 작은 수의 차를 구하시오.

> • 십의 자리 숫자는 일의 자리 숫자의 3배입니다.
> • 일의 자리 숫자와 백의 자리 숫자의 합은 9입니다.
> • 일의 자리 숫자는 0이 아닙니다.

()

5 한 개에 120원인 과자마다 딱지가 한 장씩 붙어 있습니다. 이 딱지를 8장 모으면 과자를 한 개 받을 수 있습니다. 딱지로 받은 과자에도 딱지가 붙어 있다고 할 때, 6000원으로 받을 수 있는 딱지는 모두 몇 장입니까?

()

6 서로 다른 숫자가 적힌 카드 4 , 0 , ㉠ 이 있습니다. 이 카드를 모두 한 번씩 사용하여 만든 세 자리 수 중에서 가장 큰 수와 가장 작은 수의 차가 234입니다. ㉠에 알맞은 숫자를 구하시오.

()

7 어느 퀴즈 대회에서 한 문제를 맞히면 4점을 얻고, 틀리면 1점을 잃는다고 합니다. 지효가 이 대회에서 100문제를 풀어 260점을 얻었다면 지효가 틀린 문제는 몇 개입니까?

()

8 A, B, C, D, E, F는 7이 아닌 모두 다른 숫자입니다. 다섯 자리 수 ABCDE에 7을 곱하면 여섯 자리 수 FFFFFF가 될 때, 다섯 자리 수 ABCDE를 구하시오.

()

(　) 안은 하나의 양으로 생각한다.

① (　　) 안은 하나의 양으로 생각합니다.

② ×는 ＋의 반복, ÷는 －의 반복입니다.

③ ＋, －는 앞에서부터 차례로 계산합니다.

1 다음을 계산하시오.

(1) $3 \times 4 - 12 \div 3$

(2) $3 + 12 \div 4 \times 3$

(3) $252 \div (21 + 7) \times 4$

(4) $252 \div 21 + 7 \times 4$

2 계산 결과를 비교하여 ○ 안에 ＞, ＝, ＜를 알맞게 써넣으시오.

$$35 - 8 \times (10 - 4) \div 2 \quad \bigcirc \quad (35 - 8) \times 10 - 4 \div 2$$

3 다음을 식으로 나타내고 계산하시오.

> 45에 6과 4의 합을 곱하고 15로 나눈 수

(　　　　　　　　　　　　　　)

4 두 식을 하나의 식으로 나타내시오.

$$9+6=15 \qquad 4 \times 15 - 18 = 42$$

()

5 자두 45개를 남학생 5명과 여학생 4명이 각각 3개씩 먹었습니다. 남은 자두는 몇 개인지 하나의 식으로 나타내어 구하시오.

식 _____

답 _____

6 ☐ 안에 알맞은 수를 써넣으시오.

$$9 \times (\boxed{} - 5) + 16 = 97$$

두 수를 바꾸어 계산해도 계산 결과는 같다.

덧셈에 대한 교환법칙

$$3+6=6+3$$
↓
$$\boxed{a+b=b+a}$$

곱셈에 대한 교환법칙

$$3 \times 6 = 6 \times 3$$
↓
$$\boxed{a \times b = b \times a}$$

뺄셈, 나눗셈에서는 교환법칙이 성립하지 않으므로 순서를 바꾸어 계산할 수 없습니다.

$$6-3 \neq 3-6$$

$$6 \div 3 \neq 3 \div 6$$
↑
같지 않음을 나타내는 기호입니다.

7 ☐ 안에 알맞은 수를 써넣으시오.

(1) $850 + 250 = 250 + \boxed{}$

$= \boxed{}$

(2) $2700 \times 100 = \boxed{} \times 2700$

$= \boxed{}$

세 수의 계산에서 어느 두 수를 먼저 계산해도 결과는 같다.

중등연계

덧셈에 대한 결합법칙

$(6+3)+2$
$=6+(3+2)$

↓

$(a+b)+c$
$=a+(b+c)$

곱셈에 대한 결합법칙

$(6×3)×2$
$=6×(3×2)$

↓

$(a×b)×c$
$=a×(b×c)$

뺄셈, 나눗셈에서는 결합법칙이 성립하지 않으므로 순서를 바꾸어 계산할 수 없습니다.

$(6-3)-2 \neq 6-(3-2)$

$(6÷3)÷2 \neq 6÷(3÷2)$

8 주어진 순서대로 계산한 다음 결과를 비교해 보시오.

(1) $36+28+22$ $36+28+22$

→ 계산 결과가 (같습니다, 다릅니다).

(2) $25×27×4$ $25×27×4$

→ 계산 결과가 (같습니다, 다릅니다).

더해서 곱한 값과 곱해서 더한 값은 같다.

중등연계

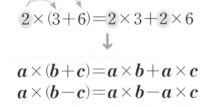

$2×(3+6)=2×3+2×6$

↓

$a×(b+c)=a×b+a×c$
$a×(b-c)=a×b-a×c$

나누어지는 수가 공통인 수일 때 분배법칙이 성립하지 않습니다.

예 $12÷4+12÷2 \neq 12÷(4+2)$

또한 중등에서는 나눗셈을 곱셈으로 바꾸어 계산하므로 나눗셈의 분배법칙은 다루지 않습니다.

9 ☐ 안에 알맞은 수를 써넣으시오.

(1) $37×6+23×6 = (37+\boxed{})×6$

$\qquad = \boxed{}×6$

$\qquad = \boxed{}$

(2) $84÷3 = (24+\boxed{})÷3$

$\qquad = (24÷3)+(\boxed{}÷3)$

$\qquad = 8+\boxed{}$

$\qquad = \boxed{}$

모르는 수 대신 기호를 사용하여 식으로 나타낼 수 있다.

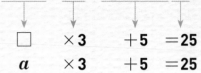

어떤 수의 **3**배에 **5**를 더하면 **25**입니다.

□ ×**3** +**5** =**25**
a ×**3** +**5** =**25**

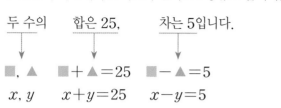

모르는 수가 2개이면 기호나 문자도 2종류로 씁니다.

두 수의　　합은 25,　　차는 5입니다.

■, ▲　　■+▲=25　　■−▲=5
x, y　　$x+y=25$　　$x-y=5$

10　자연수는 1부터 1씩 커지는 수이므로 연속하는 자연수는 1씩 차이가 납니다. 연속하는 자연수를 기호나 문자를 사용하여 나타내시오.

(1) 연속하는 세 자연수 중 가장 작은 수를 ■라고 할 때, ■를 사용하여 세 자연수를 나타내시오.

(　　　　,　　　　,　　　　)

(2) 연속하는 세 자연수 중 가운데 수를 a라고 할 때, a를 사용하여 세 자연수를 나타내시오.

(　　　　,　　　　,　　　　)

11　오리와 거북의 마릿수는 11개, 다리 수는 34개입니다. 오리의 수를 x마리, 거북의 수를 y마리라고 할 때, x와 y를 사용하여 마릿수와 다리 수를 구하는 식으로 각각 나타내시오.

마릿수 (　　　　　　　　　), 다리 수 (　　　　　　　　　)

＝는 양쪽 값이 같음을 나타내는 기호이다.

등식: 등호(＝)를 사용하여 나타낸 식

90+10 ＝ 100

200−100 ＝ 1000÷10

두 수나 두 식의 값이 같지 않을 때에는 ＞, ＜를 사용하여 나타냅니다. 이때 ＞, ＜를 **부등호**라고 합니다.

90+10 ＜ 200

200−100 ＞ 1000÷100

12　□ 안에 알맞은 수를 써넣으시오.

(1) $300 \times 500 = 100000 + \boxed{}$　　(2) $27만 \div 3 = 10만 - \boxed{}$

기호는 기호끼리, 수는 수끼리 계산한다.

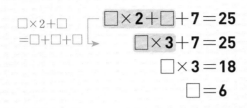

$$\square \times 2 + \square + 7 = 25$$
$$\square \times 3 + 7 = 25$$
$$\square \times 3 = 18$$
$$\square = 6$$

덧셈과 뺄셈, 곱셈과 나눗셈의 관계를 이용해서 모르는 수가 답이 되는 식을 만듭니다.

$$x \times 5 - 3 = 17$$
$$x \times 5 = 17 + 3 = 20$$
$$x = 20 \div 5 = 4$$

13 동화책을 펼쳤더니 펼친 두 면의 쪽수의 합이 137이었습니다. 펼친 두 면의 쪽수는 각각 몇 쪽입니까?

(,)

두 식을 더하거나 빼서 모르는 수를 하나만 남긴다.

$$\mathbf{B = A + 8}$$
$$\downarrow$$
$$\mathbf{A + B = 12}$$
$$\downarrow$$
$$\mathbf{A + A + 8 = 12}$$

두 식을 더하거나 빼어
1개의 문자만 남도록 만듭니다.

$$\begin{aligned} \oplus \; \ominus + \cancel{\ominus} &= 14 \\ \ominus - \cancel{\ominus} &= 2 \\ \hline \ominus + \ominus &= 16 \\ \ominus &= 8 \end{aligned} \qquad \begin{aligned} \ominus \; \cancel{\ominus} + \ominus &= 14 \\ \cancel{\ominus} - \ominus &= 2 \\ \hline \ominus + \ominus &= 12 \\ \ominus &= 6 \end{aligned}$$

14 a와 b의 값을 각각 구하시오.

$$a + b = 25 \qquad b = a + 9$$

a (), b ()

15 ㉠과 ㉡의 값을 각각 구하시오.

$$㉠ + ㉡ = 21 \qquad ㉠ - ㉡ = 3$$

㉠ (), ㉡ ()

하나의 개념에서 또 다른 개념으로 사고력

덧셈과 곱셈은 두 수를 바꾸어 계산해도 결과가 같다.

[덧셈의 교환법칙]	[곱셈의 교환법칙]
$a+b=b+a$	$a \times b = b \times a$

1 계산 과정에서 교환법칙이 이용된 곳을 찾아 기호를 쓰시오.

$$270+495+30$$
$$=270+30+495 \quad \text{㉠}$$
$$=(270+30)+495 \quad \text{㉡}$$
$$=300+495 \quad \text{㉢}$$
$$=795$$

()

2 ☐ 안에 알맞은 수를 써넣으시오.

(1) $3465+16549+1465 = 3465+\boxed{}+16549$

(2) $125 \times 18 \times 8 = 125 \times \boxed{} \times 18$

덧셈과 곱셈은 세 수 중 어떤 두 수를 먼저 계산해도 결과가 같다.

[덧셈의 결합법칙]	[곱셈의 결합법칙]
$(a+b)+c=a+(b+c)$	$(a \times b) \times c = a \times (b \times c)$

3 그림을 보고 a, b, c를 ☐ 안에 알맞게 써넣으시오.

$$(a+b)+c \qquad = \qquad \boxed{}+(\boxed{}+\boxed{})$$

4 계산 과정에서 결합법칙이 이용된 곳을 찾아 기호를 쓰시오.

$$36 \times 25$$
$$= 9 \times 4 \times 25 \quad \color{gray}{\Large\rbrace} \, ㉠$$
$$= 9 \times (4 \times 25) \quad \color{gray}{\Large\rbrace} \, ㉡$$
$$= 9 \times 100 \quad \color{gray}{\Large\rbrace} \, ㉢$$
$$= 900$$

()

괄호를 풀어 두 곱을 더하는 식으로 바꿀 수 있다. 중등 연계

[덧셈에 대한 곱셈의 분배법칙]	**[뺄셈에 대한 곱셈의 분배법칙]**
$(a+b) \times c = a \times c + b \times c$	$(a-b) \times c = a \times c - b \times c$

5 그림을 보고 a, b, c를 ☐ 안에 알맞게 써넣으시오.

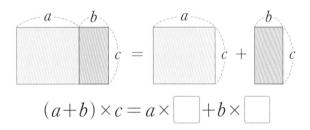

$$(a+b) \times c = a \times \boxed{} + b \times \boxed{}$$

6 분배법칙을 이용하여 75×999를 계산하는 과정입니다. ㉠, ㉡, ㉢, ㉣에 알맞은 수를 각각 구하시오.

$$75 \times 999$$
$$= 75 \times (1000 - ㉠)$$
$$= 75 \times 1000 - 75 \times ㉡$$
$$= 75000 - ㉢$$
$$= ㉣$$

㉠ (), ㉡ (), ㉢ (), ㉣ ()

7 □ 안에 알맞은 수를 써넣으시오.

(1) $(244 \times 3) + (56 \times 3) = (244 + \boxed{}) \times 3 = \boxed{} \times 3 = \boxed{}$

(2) $68 \times 35 - 35 \times 48 = \boxed{} \times 35 = \boxed{}$

8 ㉮×㉯=4, ㉮×㉰=6일 때, ㉮×(㉯+㉰)의 값을 구하시오.

()

분배법칙을 이용하면 식을 간단히 나타낼 수 있다.

$$■+■\times3=■\times1+■\times3=■\times(1+3)=■\times4$$
$$●\times5-●\times3=●\times(5-3)=●\times2$$

9 아버지와 아들의 몸무게의 합은 107 kg이고, 아버지의 몸무게는 아들의 몸무게의 2배보다 8 kg 더 무겁습니다. 아버지와 아들의 몸무게는 각각 몇 kg입니까?

아버지 ()

아들 ()

10 미주가 가진 구슬 수는 지아가 가진 구슬 수의 4배이고, 지아는 준기보다 구슬을 20개 더 가지고 있습니다. 세 사람이 가진 구슬이 모두 352개일 때, 지아가 가진 구슬는 몇 개입니까?

()

11

서술형

5 m의 끈을 2도막으로 잘라 나누려고 합니다. 긴 도막이 짧은 도막보다 50 cm 더 길게 하려면 긴 도막의 길이를 몇 cm로 하면 되는지 풀이 과정을 쓰고 답을 구하시오.

풀이

답

자연수는 1씩 커진다. ≫ 연속하는 자연수의 차는 1이다. ≫ **연속하는 홀수 또는 짝수끼리의 차는 2이다.**

연속하는 자연수 ➡ [■, ■+1, ■+2, ■+3……
······ ▲−2, ▲−1, ▲, ▲+1, ▲+2……

12 연속하는 세 자연수의 합이 600일 때 가장 작은 수를 구하시오.

()

13 연속하는 세 짝수의 합이 84일 때 가장 큰 수를 구하시오.

()

14 연속하는 세 자연수의 합을 3으로 나눈 몫이 8일 때 가장 작은 수를 구하시오.

()

15 1부터 10까지의 합은 아래와 같이 11이 10개인 것을 생각하여 $(1+10) \times 10 \div 2 = 55$로 구할 수 있습니다. 이와 같은 방법으로 2부터 40까지 짝수의 합을 구하시오.

$$
\boxed{1} + 2+ 3+ 4+ 5+ 6+ 7+ 8+ 9+10
$$
$$
\boxed{10} + 9+ 8+ 7+ 6+ 5+ 4+ 3+ 2+ 1
$$
$$
\text{합}\quad \boxed{11} +11+11+11+11+11+11+11+11+11
$$

()

16 1부터 103까지 홀수의 합을 구하시오.

$$
1+3+5+ \cdots\cdots +99+101+103
$$

()

① 계산할 수 있는 부분을 먼저 계산하여 식을 간단하게 만든다.
② 계산 순서를 거꾸로 하여 모르는 수를 구한다.

17 ☐ 안에 알맞은 수를 구하시오.

$$
119 \div 7 + (\square \div 5 - 4) \times 4 = 25
$$

()

18 ☐ 안에 알맞은 수를 구하시오.

$$
108 \div 9 - (3 \times 6 - 5 \times \square) + 28 \div 7 = 13
$$

()

더하거나 곱하면 값이 커지고, 빼거나 나누면 값이 작아진다.

19 등식이 성립하도록 ◯ 안에 $+$, $-$, \times, \div를 한 번씩 알맞게 써넣으시오.

$$(8 \bigcirc 2) \bigcirc 4 \bigcirc 9 \bigcirc 3 = 37$$

20 ◯ 안에 $+$, \times, \div를 한 번씩 써넣어 계산 결과가 자연수가 되는 것 중 가장 큰 값을 구하시오.

$$24 \bigcirc 8 \bigcirc 2 \bigcirc 6$$

()

자연수의 자리는 값을 나타낸다. ≫ **한 자리 올라갈 때마다 값은 10배가 된다.**

십의 자리 숫자가 a, 일의 자리 숫자가 b인 수: $a \times 10 + b \times 1$
→ 십의 자리와 일의 자리 숫자가 바뀐 수: $b \times 10 + a \times 1$

21 일의 자리 숫자가 4인 두 자리 자연수가 있습니다. 이 수의 십의 자리 숫자와 일의 자리 숫자를 바꾸면 처음 수보다 18만큼 작아집니다. 처음 수를 구하시오.

()

22 십의 자리 숫자가 2인 두 자리 자연수가 있습니다. 이 수의 십의 자리 숫자와 일의 자리 숫자를 바꾸면 처음 수보다 45만큼 커집니다. 처음 수를 구하시오.

()

같은 값끼리 빼면 0이 된다. **≫ 두 식을 빼서 모르는 수를 하나만 남긴다.** 중등연계

23 어느 동물원의 입장료가 어른 1명과 어린이 2명은 1700원, 어른 1명과 어린이 3명은 2100원입니다. 어른 1명의 입장료는 얼마입니까?

()

24 큰 자연수 x와 작은 자연수 y의 합은 20이고, 차는 4입니다. 두 자연수 x와 y를 각각 구하시오.

x (), y ()

25 진수네 농장에 돼지와 닭이 모두 35마리 있습니다. 다리가 모두 100개일 때 돼지와 닭은 각각 몇 마리입니까?

돼지 (), 닭 ()

문제풀이 동영상

교육청 문제 가형 _ 세 개의 식을 이용한 교육청 기출 문제 중등연계

서로 다른 자연수가 적힌 세 장의 카드에서 두 장씩 뽑아 더하였더니 각각 5, 7, 8이었다. 세 장의 카드에 적힌 숫자 중 가장 작은 수는? [3점]

① 1 ② 2 ③ 3 ④ 4 ⑤ 5

26 다음을 보고 ㉠＋㉡＋㉢의 값을 구하시오.

$$㉠＋㉡＝4$$
$$㉡＋㉢＝5$$
$$㉠＋㉢＝7$$

()

27 어느 시험에서 진우와 경주의 점수의 합은 158점, 경주와 채원이의 점수의 합은 166점, 진우와 채원이의 점수의 합은 172점이었습니다. 진우의 점수는 몇 점입니까?

()

28 A, B, C 세 개의 은행에 각각 돈이 예금되어 있습니다. A와 B에 예금되어 있는 돈은 6875000원, A와 C에 예금되어 있는 돈은 7197000원, B와 C에 예금되어 있는 돈은 5664000원입니다. 세 은행 중 예금된 돈이 가장 적은 은행을 구하시오.

()

1 과일 가게에서 자두 300개를 165000원에 사 와서 한 개에 250원의 이익을 남기고 팔기로 하였습니다. 오늘 자두를 팔아 201600원을 벌었다면 오늘 팔고 남은 자두는 몇 개입니까?

()

2 ☐ 안에 2, 4, 7, 8을 한 번씩 써넣어 계산 결과가 가장 클 때와 작을 때의 값을 각각 구하시오.

$$☐ + (☐ × ☐) ÷ ☐$$

(,)

3 마카롱을 한 사람에게 7개씩 나누어 주면 5개가 남고, 8개씩 나누어 주면 20개가 모자랍니다. 마카롱은 몇 개입니까?

()

4 □ 안에 들어갈 수 있는 자연수를 모두 쓰시오.

$$13 < (15-\square) \times 4 + 35 \div 7 < 33$$

()

5 홀수의 합 $1+3+5+7$은 그림을 이용하여 16임을 알 수 있습니다. 이와 같은 방법으로 1부터 99까지 홀수의 합을 구하시오.

()

개념이 모여 새로운 개념으로 **수리력**

1 ◀보기▶와 같은 규칙으로 계산할 때, ☐ 안에 알맞은 수를 구하시오.

◀보기▶

$$2*3=3\times3 \qquad 3*2=2\times2\times2 \qquad 4*3=3\times3\times3\times3$$

$$(3*5-4*3)*\boxed{}+2*4=17$$

()

2 2000보다 작은 어떤 자연수를 67로 나누어야 할 것을 잘못하여 76으로 나누었더니 몫과 나머지가 바뀌었습니다. 어떤 자연수는 얼마입니까?

()

3 [●÷▲]는 ●÷▲의 나머지입니다. 다음과 같은 규칙으로 나열된 수들의 합을 구하시오.

[60÷15], [61÷15], [62÷15], [63÷15]······[129÷15]

()

01 배수와 약수

심화 유형

02 수의 어림과 범위, 수열

II 자연수의 성질

자연수는 10개의 숫자와 자릿값으로 쓴 수다.
따라서 10을 기준으로 각 자리의 수를 더하고, 빼고, 곱하고, 나누는 계산을 했다.
이제는 계산을 기준으로 자연수의 성질을 알아보려고 한다.
계산 중에서도 특별히 곱하기와 나누기는 자연수를 곱으로 분해하는 데 큰 역할을 한다.
자연수를 곱으로 분해한다는 아이디어는 제각각 다른 모양을 하고 있는 자연수를 한 가지 기준으로 정렬하여 그 속성을 한눈에 파악할 수 있게 해 주었다.
곱 분해로 자연수의 성질뿐만 아니라 수 사이의 관계도 알아보자.

교육청 문제 나형

세 자연수 a, b, c가 다음 조건을 만족시킨다.

> (가) $a \log_{500} 2 + b \log_{500} 5 = c$
> (나) a, b, c의 최대공약수는 2이다.

이때, $a+b+c$의 값은? [4점]

① 6 ② 12 ③ 18 ④ 24 ⑤ 30

01

배수와 약수

자연수는 짝수이거나 홀수이다.

짝수: 2로 나누었을 때, 나머지가 0인 수

→ $\boxed{2 \times \blacksquare}$ → 일의 자리 숫자가 0, 2, 4, 6, 8인 수

홀수: 2로 나누었을 때, 나머지가 1인 수

→ $\boxed{2 \times \blacksquare - 1}$ → 일의 자리 숫자가 1, 3, 5, 7, 9인 수

0은 자연수가 아니므로 짝수도, 홀수도 아닙니다.

자연수의 계산 결과도 짝수이거나 홀수입니다.

- (짝수) + (짝수) = $(2 \times \blacksquare) + (2 \times \blacksquare)$
 $= 4 \times \blacksquare$ → 짝수

- (짝수) + (홀수) = $(2 \times \blacksquare) + (2 \times \blacksquare + 1)$
 $= 4 \times \blacksquare + 1$ → 홀수

1 다음 중 짝수를 모두 찾아 쓰시오.

| 105 | $\dfrac{4}{10}$ | 1860 | 16.94 | 0 | 189413 | 111110 |

()

2 다음 중 짝수와 홀수에 대한 설명으로 잘못된 것은 어느 것입니까? ()

① 짝수에서 홀수를 빼면 항상 홀수입니다.

② 짝수끼리의 곱은 항상 짝수입니다.

③ 연속하는 홀수는 2씩 차이 납니다.

④ 0은 홀수이면서 짝수입니다.

⑤ 연속하는 두 자연수는 항상 홀수, 짝수이거나 짝수, 홀수입니다.

3 길이가 30 cm인 막대를 두 도막으로 나누었을 때, 한 도막의 길이가 짝수이면 다른 도막의 길이는 짝수입니까, 홀수입니까?

()

배수는 곱셈으로 찾은 수이다.

배수: 어떤 수에 자연수를 곱한 수
×1, ×2, ×3……

　　　 예 3의 배수: 3에 자연수를 곱한 수

　　　　　　　　↓

　　　　　　 3 × ▨

●가 자연수일 때
· ●의 배수는 무수히 많습니다.
· ●의 배수 중 가장 작은 수는 ●입니다.
· ●의 배수는 ●와 같거나 ●보다 큽니다.
· ●의 배수는 ● 간격으로 반복됩니다.
· 모든 자연수는 1의 배수입니다.

4　13의 배수 중에서 가장 작은 수를 쓰시오.

　　　　　　　　　　　　　　　　(　　　　　　　　)

5　1부터 9까지의 수 중 ☐ 안에 들어갈 수 있는 수를 모두 구하시오.

　　　　　18의 배수는 모두 ☐의 배수입니다.

　　　　　　　　　　　　　　　　(　　　　　　　　)

6　다음 중 배수에 대한 설명으로 잘못된 것을 찾아 기호를 쓰시오.

　　　ㄱ 7의 배수끼리의 합은 7의 배수입니다.
　　　ㄴ 9의 배수끼리의 곱은 9의 배수입니다.
　　　ㄷ 11의 배수는 항상 11보다 큽니다.
　　　ㄹ a가 자연수일 때, 5의 배수는 $5 \times a$로 나타낼 수 있습니다.

　　　　　　　　　　　　　　　　(　　　　　　　　)

7　어떤 수의 배수를 가장 작은 수부터 차례대로 쓴 것입니다. 12번째 수를 구하시오.

　　　　　7, 14, 21, 28, 35……

　　　　　　　　　　　　　　　　(　　　　　　　　)

수를 나누어 보지 않아도 몇의 배수인지 알 수 있다.

3의 배수: 각 자리 숫자의 합이 3의 배수인 수

4의 배수: 끝의 두 자리 수가 00 또는 4의 배수인 수

5의 배수: 일의 자리 숫자가 0 또는 5인 수

9의 배수: 각 자리 숫자의 합이 9의 배수인 수

나눗셈을 하지 않고 어떤 수의 배수인지 알아보는 방법을 **배수판정법**이라고 합니다.

• 2의 배수는 짝수입니다.

• 6의 배수는 2의 배수이면서 동시에 3의 배수인 수 입니다.

＊7, 8의 배수는 직접 7, 8로 나누어 알아봅니다.

8 주어진 수의 배수를 모두 찾아 쓰시오.

| 2536 | 594 | 187 | 6700 | 9108 | 1114 | 605 |

(1) 4의 배수 ➜ ()

(2) 5의 배수 ➜ ()

(3) 9의 배수 ➜ ()

약수는 나눗셈으로 찾은 수이다.

약수: 어떤 수를 나누어떨어지게 하는 수와 그 수로 나눈 몫

$$A \div B = C$$

A의 약수

A가 자연수일 때,

• A의 약수는 곱해서 A가 되는 수입니다.

→ $B \times C = A$

• A의 약수는 A와 같거나 A보다 작습니다.

• A의 가장 작은 약수는 1, 가장 큰 약수는 A입니다.

→ ┌ 1은 모든 자연수의 약수입니다.
 └ 모든 자연수는 자신의 약수입니다.

9 75의 약수가 아닌 것을 찾아 쓰시오.

| 35 | 3 | 5 | 25 | 15 |

()

정답 · 해설 **42**쪽

10 약수의 개수가 많은 수부터 차례로 쓰시오.

> 17 36 95

()

11 다음 중 약수의 개수가 짝수인 것을 모두 고르시오. ()

① 9 ② 12 ③ 25
④ 19 ⑤ 81

12 ★의 약수를 모두 쓴 것입니다. ★에 알맞은 수를 구하시오.

> 1, 2, 4, 5, 10, ★

()

배수와 약수의 관계는 곱셈과 나눗셈의 관계이다.

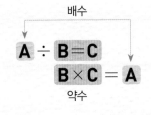

배수

A ÷ B = C
B × C = A

약수

두 수가 배수와 약수의 관계이면 곱셈식, 나눗셈식을 만들 수 있습니다.

⑩ 어떤 수와 3이 배수와 약수의 관계이고,
 (어떤 수)＞3일 때,
 (어떤 수)＝3×●, (어떤 수)÷3＝● 입니다.

13 두 수가 배수와 약수의 관계일 때 ㉠에 들어갈 수 있는 두 자리 수는 모두 몇 개입니까?

> ㉠ 36

()

자연수는 약수의 개수로 분류된다.

중등연계

소수: 약수가 1과 자기 자신뿐인 수
→ 약수가 2개인 수

2 3 5 7 11 13 17 ……

*1은 소수가 아닙니다.

- 약수가 1개인 수: 1
- 약수가 2개인 수: 소수
 → 2, 3, 5, 7……
- 약수가 3개 이상인 수: 합성수
 → 4, 6, 8, 9……

14 다음 중 소수를 모두 찾아 쓰시오.

| 50 | 51 | 52 | 53 | 54 | 55 | 56 | 57 | 58 | 59 |

()

15 1부터 30까지의 수 중 소수는 모두 몇 개입니까?

()

모든 자연수는 1과 소수의 곱이다.

중등연계

소인수: 약수 중에서 소수인 수

소인수분해: 소수가 아닌 자연수를 소인수들의 곱으로 나타내는 것

$$12 = 2 \times 2 \times 3$$

12의 소인수분해

- 소인수로 분해하는 방법
 ① 더 이상 나눌 수 없을 때까지 소인수로 나눕니다.

$$\div 2) \underline{12}$$
$$\div 2) \underline{6}$$
$$3$$

$$12 \Big\langle \begin{matrix} 2 \\ \times \\ 6 \end{matrix} \Big\langle \begin{matrix} 2 \\ \times \\ 3 \end{matrix}$$

 ② 작은 소인수부터 곱셈식으로 씁니다.
$$12 = 2 \times 2 \times 3 = 2^2 \times 3$$

같은 수의 곱은 거듭제곱으로 나타낼 수 있습니다.

16 두 가지 방법으로 소인수분해하여 소수의 곱으로 나타내시오.

(1) $3) \underline{45}$ $45 \Big\langle \begin{matrix} 3 \\ \end{matrix}$

(2) $2) \underline{56}$ $56 \Big\langle \begin{matrix} 2 \\ \end{matrix}$

$45 = $ _____

$56 = $ _____

정답 · 해설 **43**쪽

약수는 나눗셈으로, 배수는 곱셈으로 찾은 수이다.

1 배수와 약수에 대한 설명으로 옳지 않은 것을 모두 고르시오. ()

① 15의 배수는 모두 5의 배수입니다.

② 4의 배수끼리의 합은 4의 배수입니다.

③ 3의 배수끼리의 곱은 3의 배수입니다.

④ 어떤 수의 약수의 개수는 항상 짝수입니다.

⑤ A가 B의 약수이면 A÷B의 값은 항상 자연수입니다.

2 다음 중 옳은 것을 모두 고르시오. ()

① 1은 모든 수의 배수입니다.

② 자연수의 약수 중 가장 큰 수는 그 수 자신입니다.

③ 1보다 큰 모든 자연수는 약수가 2개 이상입니다.

④ a, b가 자연수일 때, a가 b의 배수이면 b는 a의 약수입니다.

⑤ 같은 자연수를 두 번 곱한 수의 약수는 항상 3개입니다.

소수는 1과 자기 자신만을 약수로 갖는 수이다. ≫ **소수는 약수가 2개이다.** 중등연계

3 5보다 크고 20보다 작은 수 중에서 약수의 개수가 2개인 수를 모두 구하시오.

()

4 다음 중 소수에 대한 설명으로 옳은 것을 모두 고르시오. ()

① 가장 작은 소수는 1입니다.

② 5의 배수 중 소수는 없습니다.

③ 두 소수의 곱은 항상 홀수입니다.

④ 모든 소수는 약수가 2개입니다.

⑤ 2를 제외한 모든 짝수는 소수가 아닙니다.

5 100보다 작은 수 중에서 가장 큰 소수를 구하시오.

()

모든 자연수는 1과 소수의 곱이다. ≫ **자연수는 소인수로 분해된다.**　　　　　　　　　　　　　中等 연계

6 소인수분해한 것으로 옳은 것을 모두 고르시오. ()

① $36 = 2 \times 2 \times 9$　　　　　　　② $100 = 2 \times 2 \times 5 \times 5$

③ $60 = 3 \times 4 \times 5$　　　　　　　④ $56 = 7 \times 8$

⑤ $143 = 11 \times 13$

7 다음 중 126의 약수가 아닌 수는 어느 것입니까? ()

① 7　　　　　　　　　　　② 3×7

③ $2 \times 3 \times 7$　　　　　　　④ $2 \times 2 \times 3$

⑤ $2 \times 3 \times 3 \times 7$

홀수와 짝수는 번갈아 놓인다. ≫ **연속된 두 자연수의 합은 홀수, 곱은 짝수이다.**

8 연속하는 두 자연수의 곱에 대하여 바르게 말한 사람을 찾아 이름을 쓰시오.

> • 선영: 항상 짝수야.
> • 민우: 항상 홀수야.
> • 시현: 짝수 또는 홀수야.

()

9 $1+2+3+\cdots+1989+1990$을 홀수 또는 짝수로 구분하시오.

()

10 연속하는 세 홀수의 합이 39일 때 세 수 중 가장 작은 수를 구하시오.

()

조건에 맞는 수를 차례로 구한다.

11 다음 조건을 모두 만족하는 수를 구하시오.

> • 20과 40 사이의 수입니다.
> • 7의 배수입니다.
> • 짝수입니다.

()

12 다음 조건을 만족하는 ㉠을 모두 구하려고 합니다. 풀이 과정을 쓰고 답을 구하시오.

> • ㉠과 56은 배수와 약수의 관계입니다.
> • ㉠은 15보다 크고 150보다 작습니다.

풀이 _____

답 _____

배수는 곱하기로 구한다. **≫ 주어진 범위에서 배수의 개수는 나누기로 구한다.**

3의 배수: **3** × (자연수)

➜ 20까지의 수 중 **3**의 배수의 개수: 20 ÷ **3** = $\boxed{6}$ ⋯2 ➜ $\boxed{6}$ 개

13 1부터 200까지의 수 중 6의 배수는 몇 개입니까?

()

14 18의 배수 중에서 100에 가장 가까운 수를 구하시오.

()

15 100부터 600까지의 수 중 13의 배수는 몇 개입니까?

()

16 다음 조건을 만족하는 ◆에 알맞은 수를 모두 구하시오.

> · ★은 18의 배수 중에서 150에 가장 가까운 수입니다.
> · ★과 ◆는 배수와 약수의 관계입니다.
> · ◆는 한 자리 수입니다.

()

나누어 보지 않아도 어떤 수의 배수인지 알 수 있다. » **각 자리의 숫자로 배수를 판정한다.**

2<u>56</u> → 4의 배수 **135** → 3 또는 9의 배수
<u>4의 배수</u> 1+3+5=9

17 다음 수가 4의 배수일 때 ☐ 안에 들어갈 수 있는 가장 큰 숫자를 구하시오.

35☐4

()

18 다음 수는 3의 배수도 되고 5의 배수도 됩니다. 4530보다 작은 수 중 다음 수가 될 수 있는 수를 모두 구하시오.

$$45\square\square$$

()

19 다음 수가 각각 9의 배수일 때 ■와 ▲에 들어갈 수 있는 숫자의 합을 구하시오.

425■ 568▲

()

남김없이 나누어 주는 방법의 수는 약수의 개수이다.

20 색종이 40장을 15명보다 많은 학생들에게 남김없이 똑같이 나누어 주려고 합니다. 나누어 줄 수 있는 방법은 모두 몇 가지입니까?

()

21 초콜릿 36개를 상자에 남김없이 똑같이 나누어 담아 포장하려고 합니다. 포장된 상자가 10개보다 많도록 담을 수 있는 방법은 모두 몇 가지입니까?

()

배수는 곱하기로 찾은 수이다. **》》 ▓로 나누어떨어지는 수는 ▓의 배수이다.**

3으로 나누어떨어지는 수: **3**의 배수

↓

3으로 나누면 **1**이 남는 수: (**3**의 배수)＋**1**

22 6으로 나누면 1이 남는 수 중 50에 가장 가까운 수를 구하시오.

()

23 100부터 200까지의 수 중 9로 나누면 7이 남는 수는 모두 몇 개입니까?

()

서술형

24 8로 나누면 2가 남는 수 중 두 자리 수는 모두 몇 개인지 풀이 과정을 쓰고 답을 구하시오.

풀이 _____

답 _____

약수는 나누기로 찾은 수이다. >> **어떤 수가 ●로 나누어떨어지면 ●는 어떤 수의 약수이다.**

$9 \div ● = \square$ ⟶ ●는 **9**의 약수

$9 \div ● = \square \cdots 1$ ⟶ ●는 (**9** − 1)의 약수

25 49를 어떤 수로 나눈 나머지가 1일 때, 어떤 수가 될 수 있는 수를 모두 구하시오.

()

서술형

26 54를 어떤 수로 나누면 4가 남습니다. 어떤 수가 될 수 있는 수는 모두 몇 개인지 풀이 과정을 쓰고 답을 구하시오.

풀이 _____

답 _____

27 123을 어떤 수로 나눈 나머지가 3일 때, 어떤 수가 될 수 있는 수 중 두 자리 수는 모두 몇 개입니까?

()

교육청 문제 가형 _ 배수를 이용한 교육청 기출 문제

9 이하의 자연수 a, b에 대하여 $a \times 10^2 + 5 \times 10 + b \times 1$이 6의 배수일 때 순서쌍 (a, b)의 개수를 구하여라. [4점]

28 다음 중 3의 배수를 모두 찾아 기호를 쓰시오.

> ㉠ $5 \times 100 + 1 \times 10 + 3 \times 1$
> ㉡ $9 \times 100 + 2 \times 10 + 5 \times 1$
> ㉢ $2 \times 100 + 1 \times 10 + 9 \times 1$
> ㉣ $6 \times 100 + 8 \times 10 + 2 \times 1$

()

29 ㉠은 9 이하의 자연수입니다. ㉠$\times 100 + 7 \times 10 + 3 \times 1$이 3의 배수일 때, ㉠이 될 수 있는 수는 모두 몇 개입니까?

()

1 어떤 자연수를 9로 나누면 몫은 11이고, 나머지는 소수가 됩니다. 어떤 자연수가 될 수 있는
수를 모두 구하시오.

()

2 1부터 999까지의 수 중에서 4의 배수도 아니고 7의 배수도 아닌 수는 모두 몇 개입니까?

()

3 다음 조건을 만족하는 수 중에서 가장 큰 수와 가장 작은 수를 차례로 구하시오.

> • 백의 자리 숫자가 4인 세 자리 수입니다.
> • 5의 배수입니다.
> • 3으로 나누어떨어집니다.

(,)

4 527의 뒤에 세 개의 숫자를 더 붙여 여섯 자리 수를 만들었더니 3의 배수, 4의 배수, 5의 배수가 되었습니다. 이 수 중에서 가장 작은 수를 구하시오.

()

두 개 이상의 자연수는 공통된 약수를 가진다.

공약수: 공통인 약수

최대공약수: 공약수 중 가장 큰 수

$$12 = 2 \times 2 \times 3$$
$$18 = 2 \quad\ \times 3 \times 3$$

공약수 $\begin{cases} 2 \\ \quad\ 3 \\ 2 \quad\times 3 \end{cases}$ *1은 모든 자연수의 공약수입니다.

\longrightarrow **최대공약수: 6**

> 공약수 = 최대공약수의 약수

• 최대공약수는 공통인 소인수의 곱입니다.
약수 중에서 소수인 수
• 공통인 소인수는 두 수를 소인수분해하거나 소인수로 더 이상 나눌 수 없을 때까지 나누어 구합니다.

$$\begin{array}{r|cc} 2 & 12 & 18 \\ 3 & 6 & 9 \\ \hline & 2 & 3 \end{array}$$

최대공약수: 6

*자연수들의 최소공약수는 1입니다.

1 소인수분해한 식을 보고, 두 수의 공약수와 최대공약수를 각각 구하시오.

(1) $63 = \qquad 3 \times 3 \times 7$
$42 = 2 \times 3 \qquad \times 7$

공약수 ()
최대공약수 ()

(2) $30 = 2 \qquad \times 3 \qquad \times 5$
$36 = 2 \times 2 \times 3 \times 3$

공약수 ()
최대공약수 ()

2 두 수의 최대공약수를 구하시오.

(1) $(8, 24) \rightarrow ($) (2) $(21, 35) \rightarrow ($)

3 다음 중 $2 \times 2 \times 2 \times 3 \times 3$과 $2 \times 3 \times 3 \times 5$의 공약수가 아닌 것은 어느 것입니까? ()

① 2 ② 3 ③ 2×3
④ 3×3 ⑤ $2 \times 2 \times 3$

4 《보기》와 같은 방법으로 세 수의 최대공약수를 구하시오.

《보기》

$$
\begin{array}{r}
2\,)\underline{36\quad 60\quad 84} \\
2\,)\underline{18\quad 30\quad 42} \\
3\,)\underline{9\quad 15\quad 21} \\
3\quad\; 5\quad\; 7
\end{array}
$$

→ 최대공약수: $2 \times 2 \times 3 = 12$

$$
\begin{array}{r}
)\underline{70\quad 110\quad 130}
\end{array}
$$

→ 최대공약수: _____

5 최대공약수가 24인 두 수의 공약수를 모두 구하시오.

()

두 개 이상의 자연수는 공통된 배수를 가진다.

공배수: 공통인 배수

최소공배수: 공배수 중 가장 작은 수

$$
\begin{array}{l}
12 = 2 \times 2 \times 3 \\
18 = 2 \quad\;\; \times 3 \times 3 \\
\hline
2 \times 2 \times 3 \times 3 = 36
\end{array}
$$

→ **최소공배수: 36**

 공배수: 36, 72, 108 ······

공배수 = 최소공배수의 배수

최소공배수는 공통인 소인수와 공통이 아닌 소인수의 곱입니다. 12와 18의 배수 중 처음으로 같아지는 수이기 때문입니다.

$$
\begin{array}{r}
2\,)\underline{12\quad 18} \\
3\,)\underline{6\quad 9} \\
\times \quad 2 \times\; 3
\end{array}
$$

→ **최소공배수: 36**

*공배수는 무수히 많으므로 최대공배수는 구할 수 없습니다.

6 소인수분해한 식을 보고, 두 수의 최소공배수를 구한 다음 작은 공배수부터 차례로 3개 쓰시오.

(1) $20 = 2 \times 2 \times 5$

 $50 = 2 \quad\;\; \times 5 \times 5$

최소공배수 ()

공배수 ()

(2) $30 = 2 \times 3 \times 5$

 $75 = \quad\;\; 3 \times 5 \times 5$

최소공배수 ()

공배수 ()

7 두 수의 최소공배수를 구하시오.

(1) $(8, 72) \rightarrow ($ $)$ (2) $(45, 105) \rightarrow ($ $)$

8 다음 중 $2 \times 3 \times 7$과 $2 \times 3 \times 3 \times 7$의 공배수는 어느 것입니까? ()

① 2×3 ② $2 \times 3 \times 7$ ③ $2 \times 3 \times 3 \times 7$

④ $2 \times 2 \times 3$ ⑤ $2 \times 3 \times 3$

9 ◀보기▶와 같이 소수만 남도록 나누어 세 수의 최소공배수를 구하시오.

◀보기▶

$$
\begin{array}{r|ccc}
3) & 18 & 12 & 15 \\
2) & 6 & 4 & 5 \\
\hline
 & 3 & 2 & 5
\end{array}
$$

→ 최소공배수: $3 \times 2 \times 3 \times 2 \times 5$
$\qquad = 180$

$$
\begin{array}{r|ccc}
) & 60 & 210 & 75
\end{array}
$$

→ 최소공배수: _____

10 최소공배수가 30인 두 수의 공배수 중 가장 큰 두 자리 수를 구하시오.

()

자연수는 최대공약수로 나타낼 수 있다.

중등연계

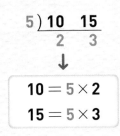

$5 \overline{)\, \begin{matrix} 10 & 15 \end{matrix}}$
$\ \ 2 \quad\ 3$

↓

$10 = 5 \times 2$
$15 = 5 \times 3$

두 수와 최대공약수는 배수와 약수의 관계이므로 곱셈식으로 나타낼 수 있습니다.

$G \overline{)\, \begin{matrix} A & B \end{matrix}}$
$\ \ a \quad\ b$ ── a와 b의 공약수는 1뿐입니다.

↓

$A = G \times a$
$B = G \times b$

＊최대공약수(Greatest common divisor)는 약자로 G라고 씁니다.

11 다음을 보고 ㉠과 ㉡을 각각 구하시오.

$3 \overline{)\, \begin{matrix} ㉠ & ㉡ \end{matrix}}$
$2 \overline{)\, \begin{matrix} 10 & 6 \end{matrix}}$
$\ \ 5 \quad\ 3$

㉠ (), ㉡ ()

12 다음을 보고 최대공약수를 이용하여 자연수 A와 B를 각각 곱셈식으로 나타내시오. (단 a와 b의 공약수는 1뿐입니다.)

$7 \overline{)\, \begin{matrix} A & B \end{matrix}}$
$\ \ a \quad\ b$

A = (), B = ()

13 자연수 A와 144의 최대공약수는 48입니다. 다음 중 a가 될 수 없는 수는 어느 것입니까?

()

$48 \overline{)\, \begin{matrix} A & 144 \end{matrix}}$
$\ \ a \quad\ b$

① 2 ② 3 ③ 5 ④ 7 ⑤ 11

두 수의 곱은 최대공약수와 최소공배수의 곱이다.

$$6 \,)\, \underline{12 \quad 18}$$
$$2 \quad 3$$
$$\downarrow$$
$$12 = 6 \times 2$$
$$18 = 6 \times 3$$
$$\downarrow$$
$$12 \times 18 = 6 \times 2 \times 6 \times 3$$

(두 수의 곱) = (최대공약수) × (최소공배수)

$$G \,)\, \underline{A \quad B}$$
$$a \quad b$$
$$\downarrow$$
$$A = G \times a$$
$$B = G \times b$$
$$\downarrow$$
$$A \times B = G \times a \times G \times b$$
$$= G \times L$$

＊최소공배수(Least common multiple)는 약자로 L이라고 씁니다.

14 어떤 수와 72의 최대공약수가 24, 최소공배수가 144일 때, 어떤 수를 구하시오.

()

15 곱이 1024인 두 수의 최소공배수가 64일 때, 두 수의 공약수를 모두 구하시오.

()

16 두 자리 수인 A와 B의 최대공약수가 16, 최소공배수가 240일 때 $A > B$를 만족하는 두 수 A와 B를 각각 구하시오.

A (), B ()

하나의 개념에서 또 다른 개념으로 **사고력**

두 수는 최대공약수의 배수이고, 최소공배수의 약수이다.

1 두 자연수 A, B에 대하여 바르게 설명한 것은 어느 것입니까? ()

① A와 B는 두 수의 최대공약수의 약수입니다.

② A가 B의 약수이면 A와 B의 최소공배수는 A입니다.

③ A가 B의 배수이면 A와 B의 최대공약수는 B입니다.

④ 연속하는 두 자연수의 최소공배수는 두 수의 합입니다.

⑤ A와 B의 곱은 두 수의 최대공약수와 최소공배수의 곱보다 큽니다.

2 다음 중 옳지 않은 것을 찾아 기호를 쓰시오.

> ㉠ 두 자연수의 공약수는 최대공약수의 약수와 같습니다.
>
> ㉡ 두 자연수의 공배수는 최소공배수의 배수와 같습니다.
>
> ㉢ 두 자연수의 최대공약수가 1이면 두 수의 공약수는 없습니다.
>
> ㉣ 두 자연수의 최대공약수가 1이면 두 수의 최소공배수는 두 수의 곱과 같습니다.

()

두 개 이상의 자연수는 공통인 배수와 약수를 갖는다. **》 공약수는 나눗셈으로, 공배수는 곱셈으로 구한다.**

두 자연수 A와 B의 공약수, 공배수에 대하여 A와 B는 ┌ 공약수들의 배수
 └ 공배수들의 약수

3 50부터 100까지의 수 중에서 8의 배수도 되고 4의 배수도 되는 수는 모두 몇 개입니까?

()

4 1부터 250까지의 자연수 중에서 45의 배수도 아니고 5의 배수도 아닌 수는 모두 몇 개입니까?

()

5 54와 90을 ㉠으로 나누면 모두 나누어떨어집니다. ㉠이 될 수 있는 수 중에서 가장 큰 수를 구하시오.

()

서술형
6 다음 조건을 모두 만족하는 수는 얼마인지 풀이 과정을 쓰고 답을 구하시오.

> • 5로 나누어도, 6으로 나누어도 나누어떨어집니다.
> • 100보다 크고 150보다 작은 수입니다.

풀이 _____

답 _____

두 수를 모두 나눌 수 있는 가장 큰 수는 **최대공약수**, 두 수의 배수가 처음으로 같아지는 수는 **최소공배수**이다.

- 최대한, 될 수 있는 대로 많은/큰, 가장 많은/큰 ➡ **최대공약수**
- 될 수 있는 대로 적은/작은, 가장 적은/작은, 다음번에 같이 ➡ **최소공배수**

7 쿠키 56개와 마카롱 64개가 있습니다. 쿠키와 마카롱을 남김없이 최대한 많은 접시에 똑같이 나누어 담으려면 접시는 몇 개까지 필요합니까?

()

8 가로가 10 cm, 세로가 8 cm인 직사각형 모양의 카드를 겹치지 않게 이어 붙여서 될 수 있는 대로 작은 정사각형 모양을 만들었습니다. 만든 정사각형 모양의 한 변의 길이는 몇 cm입니까?

()

9 버스 터미널에서 광주행 버스는 15분마다, 여수행 버스는 20분마다 출발한다고 합니다. 두 버스가 오전 6시 30분에 동시에 출발했다면 다음번에 동시에 출발하는 시각은 오전 몇 시 몇 분입니까?

()

10 길이가 72 cm, 27 cm인 두 개의 끈이 있습니다. 두 끈을 각각 될 수 있는 대로 길게, 남김 없이 똑같은 길이로 잘랐을 때 끈은 모두 몇 도막이 됩니까?

()

서술형
11 가로가 15 cm, 세로가 12 cm, 높이가 6 cm인 직육면체 모양의 벽돌이 있습니다. 이 벽돌을 같은 방향으로 빈틈없이 쌓아 가능한 작은 정육면체를 만들려고 합니다. 벽돌은 적어도 몇 개 필요한지 풀이 과정을 쓰고 답을 구하시오.

풀이 _____

답 _____

12 톱니 수가 30개, 45개, 18개인 세 톱니바퀴 ㉮, ㉯, ㉰가 맞물려 돌아가고 있습니다. 세 톱니바퀴의 톱니가 처음 맞물렸던 자리에서 다시 만나려면 ㉰ 톱니바퀴는 적어도 몇 바퀴를 돌아야 합니까?

()

13 초록색 전구는 4초 동안 켜졌다가 2초 동안 꺼지고, 주황색 전구는 3초 동안 켜졌다가 5초 동안 꺼지기를 반복합니다. 오후 8시에 두 전구가 동시에 켜졌다면 오후 8시부터 오후 9시까지 두 전구가 동시에 켜져 있는 시간의 합은 모두 몇 분인지 구하시오.

()

모든 자연수는 1과 소수의 곱이다. ≫ **자연수는 소인수로 분해된다.** 중등연계

최대공약수: 공통인 소인수의 곱
최소공배수: 공통인 소인수와 공통이 아닌 소인수의 곱

14 다음 중 두 수 $2 \times 2 \times 3 \times 5$와 $2 \times 2 \times 3 \times 7$의 공약수가 아닌 것은 어느 것입니까?

()

① 3 ② 2×2 ③ 2×3
④ 3×5 ⑤ $2 \times 2 \times 3$

15 두 자연수 A와 B의 최대공약수가 30, 최소공배수가 450일 때, ☐에 알맞은 수를 구하시오.

$$A = 2 \times \square \times 5 \times 5$$
$$B = 2 \times \square \times 3 \times 5$$

()

16 자연수 A와 $2\times2\times3\times3$의 최소공배수가 $2\times2\times3\times3\times5\times7$입니다. A가 될 수 없는 수를 모두 고르시오. ()

① 5×7 ② $2\times5\times7$ ③ $2\times2\times3\times3$

④ $3\times5\times7$ ⑤ $3\times3\times5$

공배수는 곱하기로 찾은 수이다. ≫ **◆와 ▲로 나누어떨어지는 어떤 수는 ◆와 ▲의 공배수다.**

$●\div3=◆$, $●\div5=▲$ ⟶ ●는 **3**과 **5**의 공배수

$●\div3=◆\cdots1$, $●\div5=▲\cdots1$ ⟶ (●-1)은 **3**과 **5**의 공배수

17 나눗셈식을 보고 어떤 수가 될 수 있는 수 중에서 가장 작은 수를 구하시오.

> ・(어떤 수)$\div6=■\cdots2$
> ・(어떤 수)$\div8=◆\cdots2$

()

18 12로 나누어도 6이 남고, 30으로 나누어도 6이 남는 어떤 수가 있습니다. 어떤 수가 될 수 있는 수 중에서 가장 작은 세 자리 수를 구하시오.

()

92 | 대수 I-❶ 심화편

19 어떤 수가 될 수 있는 수 중에서 가장 작은 수를 구하시오.

> • 어떤 수를 18로 나누면 7이 남습니다.
> • 어떤 수를 42로 나누면 7이 남습니다.
> • 어떤 수는 세 자리 수입니다.

()

공약수는 나누기로 찾은 수이다. **≫ 어떤 두 수가 ●로 나누어떨어지면 ●는 어떤 두 수의 공약수다.**

$9 \div ● = ■, \quad 6 \div ● = ▲$ ⟶ ●는 **9**와 **6**의 공약수

$9 \div ● = ■ \cdots 1, \ 6 \div ● = ▲ \cdots 2$ ⟶ ●는 (**9**−1)과 (**6**−2)의 공약수

20 77과 86을 어떤 수로 나눈 나머지는 각각 5와 2입니다. 어떤 수 중에서 가장 큰 수를 구하시오.

()

21 다음을 만족하는 어떤 수 중에서 가장 큰 수를 구하시오.

> • $151 \div (어떤 수) = ★ \cdots 1$
> • $195 \div (어떤 수) = ▲ \cdots 15$

()

22 어떤 수로 197을 나누면 2가, 121을 나누면 4가 남고, 73을 나누어떨어지게 하려면 5가 부족합니다. 어떤 수 중에서 가장 큰 수를 구하시오.

()

23 사탕 35개, 초콜릿 24개, 과자 20개를 학생들에게 똑같이 나누어 줄 때 사탕은 5개가 부족하고, 과자는 4개가 남습니다. 학생 수를 구하시오.

()

두 수는 최대공약수의 배수이다. ≫ **두 수는 최대공약수로 나타낼 수 있다.**

$$A = (최대공약수) \times \blacksquare$$
$$B = (최대공약수) \times \bullet \quad (\blacksquare 와 \bullet 의 공약수는 1)$$

24 같은 기호는 같은 수를 나타냅니다. $5 \times \blacktriangle$와 $6 \times \blacktriangle$의 최소공배수가 180일 때, 두 수의 최대공약수를 구하시오.

()

25 자연수 A와 168의 최대공약수가 24일 때 A가 될 수 없는 수는 어느 것입니까? ()

$$24\,)\,\underline{A \quad\quad 168}$$

① 48 ② 96 ③ 120
④ 144 ⑤ 168

교육청 문제 나형 _ 최대공약수와 최소공배수를 이용한 교육청 기출 문제

세 자연수 a, b, c가 다음 조건을 만족시킨다.

> (가) $a \log_{500}2 + b \log_{500}5 = c$
> (나) a, b, c의 최대공약수는 2이다.

이때, $a+b+c$의 값은? [4점]

① 6 　　 ② 12 　　 ③ 18 　　 ④ 24 　　 ⑤ 30

26 두 수 A와 B의 최대공약수가 12, 최소공배수가 60일 때, A>B를 만족시키는 A, B의 값을 각각 구하시오.

A (　　　　　　　　　), B (　　　　　　　　　)

27 어떤 두 수의 최대공약수는 18이고 최소공배수는 180입니다. 이 두 수의 차가 54일 때 두 수 중 큰 수를 구하시오.

(　　　　　　　　　)

28 어떤 두 수의 최대공약수는 16, 최소공배수는 224입니다. 두 수의 합이 144일 때 두 수를 각각 구하시오.

(　　　　　　，　　　　　　)

개념과 개념의 연결 **문제해결력**

1 A 버스는 28분 간격으로, B 버스는 16분 간격으로 출발합니다. 오전 8시에 두 버스가 동시에 출발하였을 때 오후 8시가 되기 전에 두 버스가 마지막으로 동시에 출발하는 시각을 구하시오.

()

2 자연수 21, 105, ㉮의 최대공약수는 7이고, 최소공배수는 210입니다. ㉮가 될 수 있는 수를 모두 구하시오.

()

3 G는 두 수 A와 B의 최대공약수입니다. A와 B의 최소공배수를 180이라고 할 때, G＋A－B의 값을 구하시오.

$$G \overline{)\ \underline{A \quad\quad B}}$$
$$\ 5 \quad\quad 3$$

()

4 다음 조건을 모두 만족하는 자연수 중에서 가장 작은 수를 구하시오.

> · 약수가 1과 자기 자신뿐입니다.
> · 40보다 큰 수입니다.
> · 82와의 최대공약수는 1입니다.

()

개념이 모여 새로운 개념으로 **수리력**

1 1, 4, 9, 16, 25······와 같이 같은 수를 두 번 곱한 수를 제곱수라고 하고 이 제곱수의 약수의 개수는 항상 홀수입니다. 약수의 개수가 9개인 수 중에서 가장 작은 수를 구하시오.

()

2 표의 빈칸에 알맞은 수를 써넣고 물음에 답하시오.

㉠ 자연수	㉡ 각 자리 숫자의 합	㉢ (자연수)－(각 자리 숫자의 합)
11		
78		
125		
1000		

(1) ㉢은 몇의 배수입니까?

()

(2) 위 (1)과 같이 답한 이유를 설명하시오.

설명

3 세 자연수 $4 \times x$, $7 \times x$, $8 \times x$의 최소공배수가 168일 때 세 수 중 가장 큰 수를 구하시오.

()

자연수는 1부터 1씩 커지는 수로, 무한히 커지며 무한히 늘어난다.
질서 정연한 듯 하면서도 손에 잡히지 않을 것 같은 자연수를 순서대로 놓아 보자.
자연수의 위치가 정해지고, 그것은 수 사이의 거리를 만들어 준다.
수 사이의 가깝고 먼 정도, 또는 일정한 거리는
무한하여 복잡할 수 있는 자연수를 간단히 나타내는 데 매우 유용하게 쓰인다.
무엇이든 간결하게 표현하기 좋아하는 수학의 특징을 이번 단원에서 알 수 있다.

교육청 문제 나형

등차수열 $\{a_n\}$에 대하여 $a_3 = 8$, $a_7 = 20$일 때, a_{11}의 값은? [3점]

① 30 ② 32 ③ 34 ④ 36 ⑤ 38

02

수의 어림과 범위,
수열

작거나 큰 수로 수를 간단하게 나타낼 수 있다.

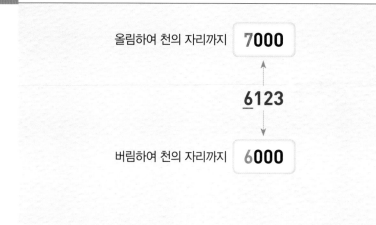

올림하여 천의 자리까지	**7000**
	↑
	6123
	↓
버림하여 천의 자리까지	**6**000

- **올림**: 구하려는 자리 아래 수를 올려 구하는 자리 수를 1 크게 하는 방법 ← 처음 수보다 큰 수로 어림.

- **버림**: 구하려는 자리 아래 수를 모두 버려 0으로 나타내는 방법 ← 처음 수보다 작은 수로 어림.

- 300을 올림, 버림하여 백의 자리까지 나타내기

 $\boxed{300}$ ←올림 $\boxed{300}$ 버림→ $\boxed{300}$

 아래 자리에 0만 있는 경우 처음 수보다
 더 간단한 수로 나타낼 수 있습니다.

1 올림하여 백의 자리까지 나타낸 수가 나머지 셋과 다른 하나를 찾아 쓰시오.

6478	6402	6400	6418

()

2 소수 4.827을 올림, 버림하여 주어진 자리까지 나타내어 보시오.

	올림	버림
소수 첫째 자리		
소수 둘째 자리		

3 1389의 어림값을 비교하여 ◯ 안에 >, =, <를 알맞게 써넣으시오.

버림하여 백의 자리까지 나타낸 수	◯	올림하여 백의 자리까지 나타낸 수

수는 가까운 값으로 어림할 수 있다.

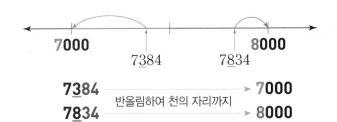

·**반올림**: 구하려는 자리 아래 자리의 숫자가

0, 1, 2, 3, 4 이면 버리고,

5, 6, 7, 8, 9 이면 올립니다.

7384 ──반올림하여 천의 자리까지──→ 7000
7834 ──────────────────────→ 8000

4 39812를 수직선에 표시하고, ☐ 안에 알맞은 수를 써넣으시오.

(1)

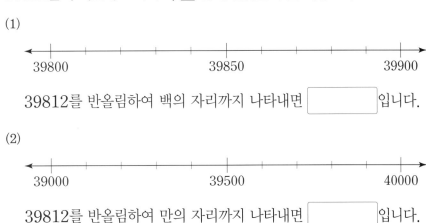

39812를 반올림하여 백의 자리까지 나타내면 ☐ 입니다.

(2)

39812를 반올림하여 만의 자리까지 나타내면 ☐ 입니다.

5 다음 중 657839를 반올림하여 나타낸 수가 아닌 것은 어느 것입니까? ()

① 660000 ② 657000 ③ 657800
④ 657840 ⑤ 700000

6 73518을 반올림하여 주어진 자리까지 나타냈을 때, 큰 수부터 차례로 기호를 쓰시오.

┌───┐
│ ㉠ 십의 자리 ㉡ 백의 자리 ㉢ 천의 자리 ㉣ 만의 자리 │
└───┘

()

7 56381을 올림, 버림, 반올림하여 만의 자리까지 나타내어 보시오.

올림	버림	반올림

8 올림, 버림, 반올림하여 십의 자리까지 나타낸 수가 모두 같은 수를 찾아 쓰시오.

642 310 907

()

9 65999를 다음과 같은 방법으로 어림하여 천의 자리까지 나타내고 처음 값과 어림한 값의 차를 구하시오.

	반올림	올림	버림
어림한 값			
처음 값과 어림한 값의 차			

10 귤 3567상자를 트럭에 모두 실으려고 합니다. 트럭 한 대에 100상자씩 싣는다면 트럭 몇 대에 실을 수 있고 남는 귤은 몇 상자입니까?

(), ()

11 마라톤 대회에 남학생 1286명과 여학생 1524명이 참가하였습니다. 참가한 학생은 모두 약 몇백 명입니까?

()

초과와 미만은 기준이 되는 수를 포함하지 않는다.

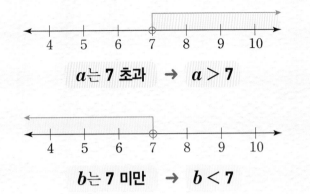

a는 **7 초과** → $a > 7$

b는 **7 미만** → $b < 7$

• $a > 7$: a는 7을 포함하지 않고, 7보다 큰 모든 수
→ 7.001, 7.016, 7.5, 8, 9.6, …

$b < 7$: b는 7을 포함하지 않고, 7보다 작은 모든 수
→ 6.9999, 6.45, 6, 5, 4.3, 1, …

• 수직선에 수의 범위를 나타낼 때, 포함되지 않는 경곗값의 눈금에 ○으로 표시합니다.

12 18 초과인 자연수 중에서 가장 작은 수를 쓰시오.

()

13 35를 포함하는 수의 범위를 모두 찾아 기호를 쓰시오.

> ㉠ 34 초과인 수 ㉡ 34 미만인 수
> ㉢ 35 초과인 수 ㉣ 36 미만인 수

()

14 수직선에 나타낸 수의 범위를 쓰시오.

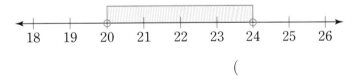

()

15 20 미만인 자연수를 쓴 것입니다. 다음 중 ☐ 안의 수가 가장 큰 수일 때 ☐ 안에 들어갈 수 있는 수를 모두 구하시오.

> 7, 15, 10, 6, ☐

()

이상과 이하는 기준이 되는 수를 포함한다.

중등연계

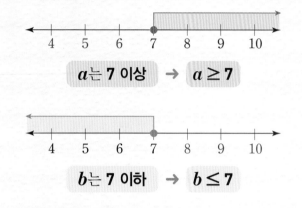

a는 **7 이상** → $a \geq 7$

b는 **7 이하** → $b \leq 7$

- $a \geq 7$: a는 7을 포함하고, 7보다 큰 모든 수
 → 7, 7.016, 7.5, 8, 9.6, …

 $b \leq 7$: b는 7을 포함하고, 7보다 작은 모든 수
 → 7, 6.999, 6.45, 5, 1, …

- 수직선에 수의 범위를 나타낼 때에는, 포함되는 경곗값의 눈금에 ●으로 표시합니다.

16 다음 중 10 이상인 수는 모두 몇 개입니까?

| 10.5 | 29.3 | 9.2 | 5 | 16.3 | 4 | 10 |

()

17 9 이하인 자연수들의 합을 구하시오.

()

18 잘못 설명한 것을 찾아 기호를 쓰시오.

㉠ 32 이상인 수에는 32가 포함됩니다.

㉡ 26, 27, 28 중에서 27 이하인 수는 26뿐입니다.

㉢ 18.9는 18 이상인 수에 포함됩니다.

()

19 수직선에 나타낸 수의 범위를 쓰시오.

()

20 ☐ 안에 들어갈 수 있는 자연수의 범위를 이상, 이하, 초과, 미만 중 하나를 사용하여 나타내시오.

$$42 < \square + 19$$

()

21 수의 범위를 말로 나타내고 ◯ 안에 알맞은 부등호를 써넣으시오.

(1) x는 3 초과입니다. → x는 3 []인 수 → x ◯ 3

(2) x는 9보다 작습니다. → x는 9 []인 수 → x ◯ 9

(3) x는 1 이상 15 미만입니다. → x는 1 [] 15 미만인 수 → 1 ◯ x ◯ 15

22 a의 범위를 수직선에 나타내시오.

$$35 < a \leq 46$$

두 범위에 공통으로 포함되는 수는 겹치는 범위에 있다.

중등연계

a와 b의 범위에 공통으로 포함되는 자연수는 5, 6, 7입니다.

23 수직선에 나타낸 수의 범위를 이상, 이하, 초과, 미만을 이용하여 나타내시오.

()

24 수의 범위를 수직선에 나타내고 포함되는 자연수를 모두 쓰시오.

11 초과 15 미만인 수

()

25 a와 b의 공통인 범위에 속하는 자연수는 모두 몇 개입니까?

$37 < a < 45$ $41 \leq b \leq 50$

()

하나의 개념에서 또 다른 개념으로 **사고력**

기준을 정하여 수의 범위를 나타낼 수 있다.

>> **경곗값은 이상, 이하에 포함되고 초과, 미만에는 포함되지 않는다.**

1 수직선에 나타낸 수의 범위에 포함되는 자연수가 20개일 때, ㉠에 알맞은 자연수를 구하시오.

38　　　　　　　　　　　㉠

(　　　　　　　　)

2 ㉠과 ㉡이 두 자리 수일 때 ㉠이 될 수 있는 가장 큰 수를 구하시오.

㉠ 초과 ㉡ 이하인 수는 모두 10개입니다.

(　　　　　　　　)

서술형

3 수직선에 나타낸 수의 범위에 속하는 자연수 중에서 4로 나누어떨어지는 수가 4개일 때, ㉠이 될 수 있는 자연수를 모두 구하려고 합니다. 풀이 과정을 쓰고 답을 구하시오.

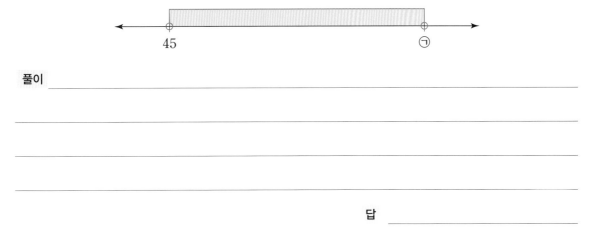

45　　　　　　　　　　　㉠

풀이 _____

답 _____

필요한 양에 따라 버리거나 올림한다.

4 학생 32명에게 과자를 4개씩 나누어 주려고 합니다. 제과점에서 과자를 20개씩 한 묶음으로만 팔고 한 묶음에 5000원일 때 과자를 사는 데 필요한 돈은 최소 얼마인지 구하시오.

()

5 감자 528 kg을 한 상자에 10 kg씩 담아 15000원에 팔려고 합니다. 감자를 팔아서 받을 수 있는 돈은 최대 얼마입니까?

()

6 정미와 승호는 16500원짜리 동화책을 1권씩 사려고 합니다. 동화책값을 정미는 10000원짜리, 승호는 1000원짜리 지폐로만 계산할 때 두 사람이 내야 할 지폐 수의 차는 최소 몇 장입니까?

()

7 100개 단위로만 파는 구슬의 가격이 2800원입니다. 필요한 구슬을 사는 데 19600원이 들었다면 필요했던 구슬은 최소 몇 개입니까?

()

두 범위에 공통으로 포함되는 수는 겹치는 범위에 있다.

8 두 수의 범위에 공통으로 포함되는 수의 범위를 구하시오.

> • 13 이상 34 미만인 수
> • 26 초과 42 이하인 수

()

9 두 수의 범위에 공통으로 포함되는 자연수를 모두 구하시오.

()

10 선주네 반 학생 수를 포함하는 수의 범위를 세 학생이 다음과 같이 나타냈습니다. 학생 수는 몇 명이 될 수 있는지 모두 구하시오.

> • 민준: 21명 이상 27명 이하로 나타낼 수 있지.
> • 아린: 23명 이상 28명 미만이라고 해도 돼.
> • 주훈: 25명 초과 30명 이하라고도 말할 수 있어.

()

기준을 정하여 수의 범위를 나타낸다. 》》 **최솟값, 최댓값으로 수의 범위를 구할 수 있다.**

11 정국이네 학교 5학년 학생들이 모두 현장 학습을 가려고 합니다. 정원이 42명인 버스가 최소 4대 필요할 때 전체 학생 수는 몇 명 이상 몇 명 이하인지 구하시오.

()

12 지민이네 학교 5학년 학생들이 모두 놀이 기구를 타려면 정원이 30명인 놀이 기구를 최소 8번 운행해야 합니다. 전체 학생 수는 몇 명 초과 몇 명 미만인지 구하시오.

()

어림하는 것은 정해진 범위의 수를 하나의 수로 대신하는 것이다.
》》 **어림하기 전의 수가 될 수 있는 가장 작은 수와 가장 큰 수를 구할 수 있다.**

13 어떤 자연수를 올림하여 십의 자리까지 나타내었더니 58000이 되었습니다. 어떤 자연수가 될 수 있는 가장 작은 수와 가장 큰 수를 차례로 구하시오.

(,)

14 어떤 자연수를 반올림하여 백의 자리까지 나타내었더니 3200이 되었습니다. 어떤 자연수가 될 수 있는 수의 범위를 이상과 이하를 사용하여 나타내시오.

()

15 버림하여 백의 자리까지 나타내면 7500이 되는 자연수는 모두 몇 개입니까?

()

16 주어진 범위에 공통으로 포함되는 수 중 올림하여 십의 자리까지 나타낸 수가 60이 되는 자연수는 모두 몇 개입니까?

()

17 어떤 수에 50을 더한 후 올림하여 십의 자리까지 나타내었더니 100이 되었습니다. 어떤 수가 될 수 있는 수의 범위를 초과와 이하를 사용하여 나타내시오.

()

1 다음 다섯 자리 수를 반올림하여 천의 자리까지 나타낸 수와 버림하여 천의 자리까지 나타낸 수는 같습니다. ☐ 안에 들어갈 수 있는 수를 모두 구하시오.

$$73\square29$$

()

2 조건을 모두 만족하는 자연수는 몇 개입니까?

- 버림하여 십의 자리까지 나타내면 1260이 됩니다.
- 올림하여 십의 자리까지 나타내면 1270이 됩니다.
- 반올림하여 십의 자리까지 나타내면 1260이 됩니다.

()

3 은우네 반 학생들 중 동생이 있는 학생은 14명, 형이나 누나, 언니나 오빠가 있는 학생은 10명입니다. 형제가 없는 학생이 8명일 때 은우네 반 학생 수를 초과와 미만으로 나타내시오.

()

4 다음을 보고 전체 귤의 수를 구하시오.

> • 귤의 수를 반올림하여 십의 자리까지 나타내면 40개입니다.
> • 귤을 7명에게 똑같이 나누어 주면 3개가 남습니다.

()

5 어떤 수 A를 7로 나눈 후 몫을 반올림하여 십의 자리까지 나타내었더니 80이 되었습니다. A의 범위를 부등호로 나타내시오.

()

6 4장의 수 카드 중 3장을 골라 만들 수 있는 세 자리 수 중에서 380 이상 ▓ 이하인 수는 8개 입니다. ▓에 들어갈 수 있는 가장 큰 자연수를 구하시오.

$$\boxed{6} \quad \boxed{7} \quad \boxed{3} \quad \boxed{0}$$

()

수가 놓인 규칙으로 다음 수를 예상할 수 있다.

3 2 5 3 2 5 3 2 5 ⋯

반복되는 수: **3**개 → (**3**의 배수) 번째: **5**

(**3**의 배수＋1) 번째: **3**

(**3**의 배수＋2) 번째: **2**

• **수열**: 규칙에 따라 순서대로 나열된 수의 열

• 반복되는 수나 모양의 개수로 ■번째에 놓인 항을 알 수 있습니다.

1 도형이 놓이는 규칙을 찾아 ◆이 놓이는 곳의 기호를 쓰시오.

㉠ 4의 배수 번째	㉡ (4의 배수＋1) 번째
㉢ (4의 배수＋2) 번째	㉣ (4의 배수＋3) 번째

()

2 식을 보고, 물음에 답하시오.

$$2 = 2$$
$$2 \times 2 = 4$$
$$2 \times 2 \times 2 = 8$$
$$2 \times 2 \times 2 \times 2 = 16$$
$$2 \times 2 \times 2 \times 2 \times 2 = 32$$
$$2 \times 2 \times 2 \times 2 \times 2 \times 2 = 64$$
$$\vdots$$

(1) 곱의 일의 자리에서 반복되는 수를 찾아 쓰시오.

()

(2) 위와 같은 규칙으로 2를 20번 곱했을 때 곱의 일의 자리 숫자를 구하시오.

()

규칙을 찾아 ■번째에 놓이는 수는 ■를 이용하여 식으로 나타낼 수 있다.

1번째 수	**2**번째 수	**3**번째 수	**4**번째 수	⋯	■번째 수
↓	↓	↓	↓		↓
1×2	2×2	3×2	4×2	⋯	■×2

7 다음 수열의 규칙을 찾아 ■번째 수를 ■를 이용하여 식으로 나타내시오.

(1) 1+3, 2+4, 3+5, 4+6, ⋯

()

(2) 1×2, 2×3, 3×4, 4×5, ⋯

()

8 수열의 ■번째 수를 식으로 바르게 나타낸 것을 모두 찾아 기호를 쓰시오.

> ㉠ 4, 8, 12, 16, ⋯ ➡ ■×4 ㉡ 3, 9, 27, 81, ⋯ ➡ ■×3
>
> ㉢ 1, 4, 9, 16, ⋯ ➡ ■×■ ㉣ 5, 8, 11, 14, ⋯ ➡ ■+3

()

9 ■번째 수가 3×■−1인 수열에서 첫 번째 수와 3번째 수를 각각 구하시오.

첫 번째 수 (), 3번째 수 ()

일정한 수를 더해서 만드는 수열은 이웃하는 두 수의 차가 같다.

$$2 \quad 5 \quad 8 \quad 11 \cdots \rightarrow \text{이웃하는 두 수의 차: 3}$$

-3

$+3 \qquad +6$

10 다음은 이웃하는 두 수의 차가 일정한 수열입니다. ☐ 안에 알맞은 수를 써넣으시오.

(1) 2, 7, ☐, ☐, 22, …

(2) 40, ☐, ☐, 31, 28, …

(3) 1, ☐, 9, ☐, 17, …

11 이웃하는 두 수의 차가 일정한 수열에서 첫 번째 수가 5, 네 번째 수가 17이면 이웃하는 두 수의 차는 몇입니까?

()

이웃하는 두 수의 차가 일정할 때, 수가 놓이는 규칙을 식으로 나타낼 수 있다.

12 수열의 규칙을 찾아 ■번째 수를 ■를 이용하여 식으로 나타내고, 21번째에 놓이는 수를 구하시오.

4, 7, 10, 13, …

■번째 수 (), 21번째 수 ()

13 다음 수열에서 처음으로 200보다 큰 수가 나오는 것은 몇 번째 수입니까?

> 6, 13, 20, 27, 34, 41, …

()

14 다음 수열의 규칙을 찾아 ■번째 수를 ■를 이용하여 식으로 나타내시오.

(1) 2, 4, 6, 8, 10, 12, …

()

(2) 2+1, 4+1, 6+1, 8+1, …

()

15 이웃하는 두 수의 차가 2인 수열에 대하여 물음에 답하시오.

(1) 첫 번째 수를 ●라고 할 때, 두 번째, 세 번째 수를 ●를 이용하여 식으로 나타내시오.

두 번째 수 (), 세 번째 수 ()

(2) (첫 번째 수)+(두 번째 수)+(세 번째 수)＝30일 때 더한 세 수를 차례로 구하시오.

(, ,)

(3) 위 (2)에서 구한 수로 ◆번째 수를 바르게 나타낸 것을 찾아 기호를 쓰시오.

> ㉠ 8×◆＋1 ㉡ 8＋2×(◆−1) ㉢ 8×◆−7

()

(4) 위 (3)의 수열에서 35번째에 놓이는 수를 구하시오.

()

일정한 수를 곱해서 만드는 수열은 이웃하는 두 수의 비가 같다.

$$2 \quad 4 \quad 8 \quad 16 \quad \cdots \rightarrow \text{이웃하는 두 수의 비: } 2$$

$\div 2$ $\times 2$ $\times 4$

16 다음은 이웃하는 두 수의 비가 일정한 수열입니다. ☐ 안에 알맞은 수를 써넣으시오.

(1) 1, 3, 9, ☐, …

(2) 1, 5, ☐, ☐, 625, …

(3) 1, ☐, 100, ☐, 10000, …

17
서술형
다음은 이웃하는 두 수의 비가 일정한 수열입니다. 12번째 수를 10번째 수로 나눈 몫은 얼마인지 풀이 과정을 쓰고 답을 구하시오.

$$2, \quad 14, \quad 98, \quad 686, \cdots$$

풀이 _____

답 _____

18 이웃하는 두 수의 비가 일정한 수열에서 첫 번째 수가 4, 네 번째 수가 256이면 이웃하는 두 수의 비는 얼마입니까?

()

19 이웃하는 두 수의 비가 일정한 수열에서 첫째, 둘째, 셋째, …에 놓이는 수를 각각 a_1, a_2, a_3, …이라 할 때, 다음 중 잘못된 것을 찾아 기호를 쓰시오.

> ㉠ $a_{10} \div a_9 = a_{15} \div a_{14}$
> ㉡ $a_6 - a_5 = a_9 - a_8$
> ㉢ $a_3 \times a_5 = a_4 \times a_4$

()

이웃하는 두 수의 비가 일정할 때, 수가 놓이는 규칙을 식으로 나타낼 수 있다.

20 수열의 규칙을 찾아 ☐ 안에 알맞게 써넣으시오.

(1)
> 2, 6, 18, 54, …

■번째 수: $2 \times \boxed{} \times \boxed{} \times \boxed{} \times \cdots \times \boxed{}$

(■−1)번

(2)
> 3, 15, 75, 375, …

◆번째 수: $3 \times \boxed{} \times \boxed{} \times \boxed{} \times \cdots \times \boxed{}$

($\boxed{}$)번

21 같은 수를 여러 번 곱하는 것을 거듭제곱이라 하고, $2 \times 2 \times 2 = 2^3$과 같이 씁니다. 다음 수열에서 7번째 수를 식으로 바르게 나타낸 것을 찾아 기호를 쓰시오.

2, 8, 32, 128, …

> ㉠ 2×3^7 ㉡ 2×4^7 ㉢ 2×4^6 ㉣ 2×8^6

()

등차수열 $\{a_n\}$에 대하여 $a_3=8$, $a_7=20$일 때, a_{11}의 값은? [3점]

① 30 ② 32 ③ 34 ④ 36 ⑤ 38

22 이웃하는 두 수의 차가 일정한 수열입니다. ●＋■의 값을 구하시오.

22, 29, 36, ●, 50, 57, ■, …

()

23 네 수 3, a, b, 12는 이웃하는 두 수의 차가 일정한 수열입니다. $a+b$의 값을 구하시오.

()

1 이웃하는 두 수의 차가 7인 수열에서 첫 번째 수가 11일 때, 711번째 수는 몇입니까?

()

2 삼각형을 크기가 같은 4개의 삼각형으로 나눈 후 가운데에 있는 삼각형을 잘라 버리려고 합니다. 이와 같은 규칙으로 삼각형을 자를 때, 7번째에는 몇 개의 삼각형이 남습니까?

첫 번째 2번째 3번째

 …

()

3 이웃하는 두 수의 비가 일정한 수열에서 첫 번째 수가 5이고, 이웃하는 세 수의 곱이 다음과 같을 때, 세 수를 각각 구하시오.

(첫 번째 수) × (두 번째 수) × (세 번째 수) = 1000

(, ,)

4 다음과 같은 규칙으로 수를 나열할 때, 14번째 줄의 가장 왼쪽에 놓이는 수는 얼마입니까?

$$1$$
$$2 \quad 3$$
$$4 \quad 5 \quad 6$$
$$7 \quad 8 \quad 9 \quad 10$$
$$11 \quad 12 \quad 13 \quad 14 \quad 15$$
$$\vdots$$

()

5 4로도 나누어떨어지고 6으로도 나누어떨어지는 수를 작은 수부터 순서대로 나열하여 만든 수열에서 ▦번째에 놓이는 수를 ▦를 이용하여 식으로 나타내고 101번째 수를 구하시오.

(), ()

개념이 모여 새로운 개념으로 **수리력**

1 어떤 자연수를 9로 나눈 몫을 반올림하여 십의 자리까지 나타내면 40이 되고, 13으로 나눈 몫을 버림하여 십의 자리까지 나타내면 20이 됩니다. 이 자연수들의 합을 구하시오.

()

2 수열의 첫 번째 수를 a_1, 두 번째 수를 a_2, 세 번째 수를 a_3, …이라 할 때, 수열 a_1, a_2, a_3, a_4, a_5, …는 이웃하는 두 수의 차가 일정하고 a_1이 2, a_5가 10입니다. 이 수열 중 a_1, a_4, a_{16}을 순서대로 나열하면 이웃하는 두 수의 비가 일정한 수열이 됩니다. a_1, a_4, a_{16}의 이웃하는 두 수의 비를 구하시오.

()

빠른 정답
빈틈없는 해설 심화편

대수 I - ❶

초등 자연수 전 과정

Ⅰ 자연수의 구조와 계산

01 자연수의 구조

기본 개념 10~12쪽

1 (1) 4 (2) 10, 11, 12
2 (1) $4 \times 1000 + 7 \times 100 + 9 \times 10 + 5 \times 1$
 (2) $10000 + 9 \times 100 + 3 \times 10 + 1 \times 1$
3 1000배 4 55592
5 $6 \times 10^3 + 1 \times 10^2 + 4 \times 10^1 + 9 \times 1$
6 네 자리 수 7 ⑤
8 십억 9 85억 5000만
10 > 11 $1023^{\vee}4569$
12 (1) 7, 100 (2) 0.8, -2.1, $\frac{1}{5}$, $-\frac{2}{9}$

사고력 13~19쪽

1 3억 6000만, 5억 8000만
2
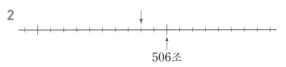
506조
3 3억 4 6890장
5 59장, 4장 6 100배
7 36730 8 520, 100000, 39713
9 ⑩ $523 \times 10^{12} + 915 \times 10^8 + 3026 \times 10^4 + 3240$
10 17조 4716억 11 2조 7200억
12 3조 2800억 3조 3500억 3조 4200억
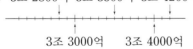
 3조 3000억 3조 4000억
 / 3조 2800억
13 $5320^{\vee}9124$ 14 204957
15 $6115^{\vee}7999$ 16 $1003^{\vee}0006$
17 3 18 23
19 780 20 0, 1, 2, 3
21 13쌍 22 10^7
23 8자리 수

문제해결력 20~21쪽

1 8조 2000억($8^{\vee}2000^{\vee}0000^{\vee}0000$)
2 $4887^{\vee}0000$(4887만)
3 $5544^{\vee}3322^{\vee}1001$ 4 180000 cm
5 2021년 6 $8002^{\vee}2556^{\vee}6778$

수리력 22~23쪽

1 8, 9 2 56165
3 9, 8, 6, 5

02 자연수의 계산

기본 개념 26~31쪽

1 (1) 2220, 2520, 5520 (2) 2436, 2400, 2256
2 (1) 1조 (2) 1조 9999억 9900만
 (3) 100000 (4) 0
3 (1) 80200, ⑩ 80201 (2) 47500, ⑩ 47501
4 (1) 103500, 103600 (2) 40100, 40000
5 $503 + 412 = 915$(또는 $412 + 503 = 915$)
 / $503 - 197 = 306$
6 (1) 3155 (2) 10593 7 481
8 (1) 816000 (2) 8160조 (3) 816만 (4) 816억
9
```
      3 0 8 0
   ×     2 5
   1 5 4 0 0
     6 1 6 0
   7 7 0 0 0
```
10 (1) 900, 1800
 (2) 900, 1800
11 (1) 160, 8, 48
 (2) 1000, 400, 20
12 $94 \times 85 = 7990$
 (또는 $85 \times 94 = 7990$)
13 (1) (위에서부터) 3, 70, 3
 (2) (위에서부터) 5, 1000, 8, 5
14 ④, ⑤ 15 51
16 (1) 612 (2) 90 17 8 / ⑩ 7 / ⑩ 9
18 (1) 151 (2) 8 19 415
20 104 21 3

🔴 사고력 32~41쪽

1 2795
2 9088
3 8636
4 예 234÷97, 2
5 642×93=59706
6 4개
7 613, 529(또는 529, 613) / 743, 327
8 4
9 5, 7
10 3, 6
11 266 m
12 358 m
13 30 cm
14 8 cm
15 545
16 61
17 1368
18 34
19 27개
20 (1) (위에서부터) 4, 7, 9, 1
 (2) (위에서부터) 4, 6, 5
21 (1) (위에서부터) 8, 2, 9, 3, 8
 (2) (위에서부터) 1, 6, 2, 6, 2
22 263, 6
23 15
24 173
25 3개
26 750
27 9
28 7그루
29 860 m
30 732개
31 8664
32 749, 478
33 (위에서부터) 17…2, 2, 85, 17 /
 17…2, 3, 90, 18
34 27개
35 731

🔴 문제해결력 42~44쪽

1 268장
2 334020명
3 12
4 138
5 57장
6 6
7 28개
8 95238

🔵 기본 개념 45~49쪽

1 (1) 8 (2) 12 (3) 36 (4) 40 2 <
3 45×(6+4)÷15=30
4 4×(9+6)−18=42
5 45−(5+4)×3=18, 18개 6 14
7 (1) 850, 1100 (2) 100, 270000
8 (1) 86, 86 / 같습니다
 (2) 2700, 2700 / 같습니다
9 (1) 23, 60, 360 (2) 60, 60, 20, 28
10 (1) ■, ■+1, ■+2 (2) $a-1$, a, $a+1$
11 $x+y=11$, $2×x+4×y=34$
12 (1) 50000 (2) 10000(또는 1만)
13 68쪽, 69쪽 14 8, 17
15 12, 9

🔴 사고력 50~57쪽

1 ㉠
2 (1) 1465 (2) 8
3 a, b, c
4 ㉡
5 c, c
6 1, 1, 75, 74925
7 (1) 56, 300, 900 (2) 20, 700
8 10
9 74 kg, 33 kg
10 62개
11 275 cm
12 199
13 30
14 7
15 420
16 2704
17 30
18 3
19 +, ×, −, ÷
20 ×, ÷, + / 102
21 64
22 27
23 900원
24 12, 8
25 15마리, 20마리
26 8
27 82점
28 B 은행

🔴 문제해결력 58~59쪽

1 48개
2 32, 8
3 180개
4 9, 10, 11, 12
5 2500

1 1 **2** 1697

3 465

II 자연수의 성질

01 배수와 약수

1 1860, 111110 **2** ④

3 짝수 **4** 13

5 1, 2, 3, 6, 9 **6** ㉢

7 84

8 (1) 2536, 6700, 9108

 (2) 6700, 605 (3) 594, 9108

9 35 **10** 36, 95, 17

11 ②, ④ **12** 20

13 4개 **14** 53, 59

15 10개

16 (1) $3 \times 3 \times 5$ (또는 $3^2 \times 5$)

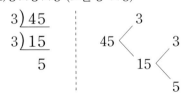

 (2) $2 \times 2 \times 2 \times 7$ (또는 $2^3 \times 7$)

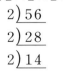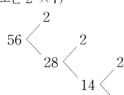

1 ④, ⑤ **2** ②, ③, ④

3 7, 11, 13, 17, 19 **4** ④, ⑤

5 97 **6** ②, ⑤

7 ④ **8** 선영

9 홀수 **10** 11

11 28 **12** 28, 56, 112

13 33개 **14** 108

15 39개 **16** 1, 2, 3, 4, 6, 8, 9

17 8 **18** 4500, 4515

19 15 **20** 2가지

21 3가지 **22** 49

23 11개 **24** 12개

25 2, 3, 4, 6, 8, 12, 16, 24, 48

26 4개 **27** 8개

28 ㉠, ㉢ **29** 3개

1 101, 102, 104, 106 **2** 643개

3 495, 405 **4** 527040

1 (1) 1, 3, 7, 21 / 21 (2) 1, 2, 3, 6 / 6

2 (1) 8 (2) 7 **3** ⑤

4 2) 70 110 130 / $2 \times 5 = 10$
 5) 35 55 65
 7 11 13

5 1, 2, 3, 4, 6, 8, 12, 24

6 (1) 100 / 100, 200, 300 (2) 150 / 150, 300, 450

7 (1) 72 (2) 315 **8** ③

9 3) 60 210 75
 5) 20 70 25
 2) 4 14 5
 2 7 5
 / $3 \times 5 \times 2 \times 2 \times 7 \times 5 = 2100$

10 90

11 30, 18

12 $7 \times a$, $7 \times b$

13 ②

14 48

15 1, 2, 4, 8, 16

16 80, 48

사고력 87~95쪽

1 ③	2 ㉢
3 6개	4 200개
5 18	6 120
7 8개	8 40 cm
9 오전 7시 30분	10 11도막
11 200개	12 5바퀴
13 15분	14 ④
15 3	16 ③, ⑤
17 26	18 126
19 133	20 12
21 30	22 39
23 8명	24 6
25 ⑤	26 60, 12
27 90	28 32, 112

문제해결력 96~97쪽

1 오후 7시 12분	2 14, 70
3 36	4 43

수리력 98~99쪽

1 36

2 2, 9 / 15, 63 / 8, 117 / 1, 999

　(1) 9의 배수(또는 3의 배수) (2) 해설 참조

3 24

02 수의 어림과 범위, 수열

기본 개념 102~108쪽

1 6400

2 (위에서부터) 4.9, 4.8 / 4.83, 4.82

3 <

4 (1)

　/ 39800

　(2)

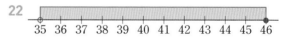

　/ 40000

5 ②　　　　　　　　6 ㉢, ㉠, ㉡, ㉣

7 60000, 50000, 60000

8 310

9 (위에서부터) 66000, 66000, 65000 / 1, 1, 999

10 35대, 67상자　　　11 약 2800명

12 19　　　　　　　13 ㉠, ㉣

14 20 초과 24 미만인 수　15 16, 17, 18, 19

16 4개　　　　　　　17 45

18 ㉡　　　　　　　19 29 이상 33 이하인 수

20 23 초과인 수(또는 24 이상인 수)

21 (1) 초과 / >　(2) 미만 / <

　(3) 이상 / ≤, <

22

23 27 이상 31 미만인 수

24

　/ 12, 13, 14

25 4개

🔵 사고력 109~113쪽

1 58	2 89
3 61, 62, 63, 64	4 35000원
5 780000원	6 15장
7 601개	8 26 초과 34 미만인 수
9 33, 34, 35	10 26명, 27명
11 127명 이상 168명 이하	
12 210명 초과 241명 미만	
13 57991, 58000	14 3150 이상 3249 이하
15 100개	16 4개
17 40 초과 50 이하	

🔵 문제해결력 114~115쪽

1 0, 1, 2, 3, 4	2 4개
3 21명 초과 33명 미만	4 38개
5 $525 \leq A < 595$	6 729

⚫ 기본 개념 116~118쪽

1 ㉣	2 (1) 2, 4, 8, 6 (2) 6
3 (1) 18, 24, 27 (2) 67, 61, 43	
4 (1) 4 (2) 4 (3) 49	5 48
6 45, 135	7 4, 4, 4, 4
8 21개	

🔵 사고력 119~126쪽

1 55개	2 121개
3 40개	4 1081개
5 39	6 213
7 (1) ■+(■+2) (2) ■×(■+1)	
8 ㉠, ㉢	9 2, 8
10 (1) 12, 17 (2) 37, 34 (3) 5, 13	
11 4	12 1+■×3, 64
13 29번째	
14 (1) ■×2 (2) ■×2+1	
15 (1) ◐+2, ◐+4 (2) 8, 10, 12 (3) ㉡ (4) 76	
16 (1) 27 (2) 25, 125 (3) 10, 1000	
17 49	18 4
19 ㉡	
20 (1) 3, 3, 3, 3 (2) 5, 5, 5, 5 / (◆−1)	
21 ㉢	22 107
23 15	

🔵 문제해결력 127~128쪽

1 4981	2 2187개
3 5, 10, 20	4 92
5 ■×12, 1212	

🔵 수리력 129쪽

1 26400	2 4

Ⅰ 자연수의 구조와 계산

01 자연수의 구조

● 기본 개념 ──────── 10~12쪽

1 (1) **4** (2) **10, 11, 12**

(1) 5가 되면 앞으로 한 자리 나아가므로 4 다음의 수부터 두 자리 수가 됩니다.

(2)

$$
\begin{array}{ccccc}
0 & 1 & 2 & 3 & 4 \\
\downarrow & & & & \\
10 & 11 & 12 & 13 & 14 \\
\downarrow & & & & \\
20 & 21 & 22 & 23 & 24
\end{array}
$$

0부터 4까지의 숫자와 자릿값으로 수를 쓰므로 4 다음의 수는 10, 11, 12로 쓸 수 있습니다.

| 주의 | 10, 11, 12는 십진법에 따른 수가 아니므로 **일영, 일일, 일이**로 읽습니다.

2 (1) $4 \times 1000 + 7 \times 100 + 9 \times 10 + 5 \times 1$
(2) $10000 + 9 \times 100 + 3 \times 10 + 1 \times 1$

(1) $34795 = 30000 + 4000 + 700 + 90 + 5$
$= 3 \times 10000 + 4 \times 1000 + 7 \times 100$
$+ 9 \times 10 + 5 \times 1$

(2) $80931 = 80000 + 900 + 30 + 1$
$= 8 \times 10000 + 9 \times 100 + 3 \times 10 + 1 \times 1$

3 **1000배**

㉠은 만의 자리이므로 7이 70000을 나타냅니다.
㉡은 십의 자리이므로 7이 70을 나타냅니다.
→ 70000은 70의 1000배입니다.

| 다른 풀이 |

㉠은 만의 자리, ㉡은 십의 자리이므로 자릿값이 각각
㉠ 10000, ㉡ 10입니다.
10000은 10의 1000배이고 ㉠과 ㉡에 놓인 숫자가 7로 같으므로 ㉠이 나타내는 수는 ㉡이 나타내는 수의 1000배입니다.

4 **55592**

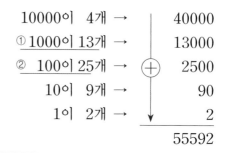

①

1000이 13개 → 1000이 10개:	10000
1000이 3개:	3000
	13000

②

100이 25개 → 100이 20개:	2000
100이 5개:	500
	2500

5 $6 \times 10^3 + 1 \times 10^2 + 4 \times 10^1 + 9 \times 1$

76149
$= 7 \times 10000 + 6 \times 1000 + 1 \times 100 + 4 \times 10$
$+ 9 \times 1$
$= 7 \times 10^4 + 6 \times 10^3 + 1 \times 10^2 + 4 \times 10^1 + 9 \times 1$

+ 개념플러스 ─────────────

거듭제곱은 같은 수를 여러 번 곱한 것을 나타내는 방법입니다.
거듭제곱으로 나타내면 긴 곱셈식을 간단히 나타낼 수 있습니다.

예 $\underbrace{10 \times 10 \times 10 \times \cdots\cdots \times 10}_{100번} = 10^{100}$

6 **네 자리 수**

각 자리의 숫자와 자릿값의 곱으로 나타낸 식이므로 가장 큰 자릿값을 찾으면 몇 자리 수인지 알 수 있습니다.
가장 큰 자릿값이 $10^3 = 1000$이므로 주어진 수는 네 자리 수입니다.

7 ⑤

① 100억이 100개인 수

→ 1000000000000
 조　억　만

→ 1조

② 5000억의 2배인 수 → 1조

③ 9990억보다 10억 큰 수 → 1조

④ 1억의 10000배인 수 → 1조

⑤ 9900억보다 1000억 큰 수 → 1조 900억

8 십억

40507의 1000만 배인 수 → 405070000000
　　　　　　　　　　　십억의 자리
　　　　　　　　　　　　　　　억　만

| 다른 풀이 | 40507에서 5는 백의 자리 숫자입니다.
백의 1000만 배는 십억이므로 40507의 1000만 배인
수에서 5는 십억의 자리 숫자입니다.

9 85억 5000만

84억과 86억 사이가 똑같이 눈금 4칸으로 나누어져 있
습니다. 눈금 4칸이 2억을 나타내므로 눈금 한 칸은
5000만입니다.
㉠는 84억에서 3번 뛰어 센 수이므로
84억, 84억 5000만, 85억, 85억 5000만, 86억에서
85억 5000만입니다.

+ 개념플러스
수직선에서 눈금 한 칸의 크기는 주어진 두 수 사이의 크기를 눈금
의 칸수로 나누어 구합니다.

10 >

• 7$^\vee$3820$^\vee$1847$^\vee$2250(13자리 수)
천만이 712047개인 수
→ 7$^\vee$1204$^\vee$7000$^\vee$0000(13자리 수)

• 일조의 자리가 같으므로 천억의 자리 숫자를 비교하면
7$^\vee$3820$^\vee$1847$^\vee$2250 > 7$^\vee$1204$^\vee$7000$^\vee$0000
　　└─── 3>1 ───┘
입니다.

+ 개념플러스
두 수 모두 13자리 수로 자릿수가 같으므로 높은 자리 수부터 차
례로 각 자리 숫자의 크기를 비교합니다. └─ 높은 자리일수록
큰 값을 나타내
기 때문입니다.

11 1023$^\vee$4569

8장의 수 카드를 한 번씩만 사용하여 가장 작은 여덟
자리 수를 만들려면 0이 아닌 가장 작은 수를 가장 높
은 자리(천만의 자리)에 놓은 다음 백만의 자리부터 남
은 수를 작은 순서대로 놓습니다.
→ 1023$^\vee$4569

| 주의 | 0은 맨 앞 자리에 올 수 없습니다.

12 (1) 7, 100
(2) 0.8, −2.1, $\frac{1}{5}$, −$\frac{2}{9}$

(1) 자연수는 양의 정수와 같으므로 분수, 소수, 0, 음의
정수를 제외한 모든 수를 씁니다.

(2) 정수는 양의 정수, 0, 음의 정수입니다.
따라서 부호와 관계없이 분수, 소수인 것을 모두 씁
니다.

+ 개념플러스
양의 정수 +1, +2, +3……은 양의 부호 +를 생략하여 1, 2,
3……과 같이 나타내기도 합니다.

| 주의 | 0은 양의 정수도 음의 정수도 아닙니다.

 # 사고력 ├─────────────── 13~19쪽

1 3억 6000만, 5억 8000만

4억과 5억 사이가 똑같이 5칸으로 나누어져 있습니다.
작은 눈금 5칸이 1억을 나타내므로 작은 눈금 한 칸은
2000만을 나타냅니다.

• ㉮는 4억에서 2000만씩 거꾸로 2번 뛰어 센 수입니다.
 4억, 3억 8000만, 3억 6000만이므로
 ㉮는 3억 6000만입니다.

• ㉯는 5억에서 2000만씩 4번 뛰어 센 수입니다.
 5억, 5억 2000만, 5억 4000만, 5억 6000만, 5억
 8000만이므로 ㉯는 5억 8000만입니다.

+ 개념플러스 ─────────────────
(수직선에서 눈금 한 칸의 크기)
=(주어진 두 수 사이의 크기)÷(눈금의 칸수)

2

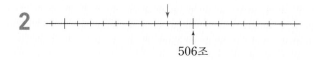

506조

504조와 506조 사이가 똑같이 20칸으로 나누어져 있
습니다. 작은 눈금 20칸이 2조를 나타내므로 작은 눈금
10칸은 1조, 작은 눈금 한 칸은 1000억을 나타냅니다.
506조에서 1000억씩 거꾸로 2번 뛰어 세면
506조-505조 9000억-505조 8000억입니다.
따라서 506조에서 거꾸로 2칸 간 곳에 ↓로 나타냅니다.

3 3억

㉠ ❶ 380억과 382억 사이가 똑같이 4칸으로 나누어
 져 있고 작은 눈금 4칸이 2억을 나타내므로 작은
 눈금 한 칸은 5000만을 나타냅니다.
❷ ㉮와 ㉯ 사이는 작은 눈금 6칸이므로 5000만씩 6번
 뛰어 세면 3억입니다.
 따라서 ㉮와 ㉯ 사이의 거리는 3억입니다.

채점 기준	비율
❶ 작은 눈금 한 칸의 크기를 구한 경우	60%
❷ ㉮와 ㉯ 사이의 거리를 구한 경우	40%

4 6890장

6890만은 10000이 6890개인 수이므로
6890만 원은 만 원짜리 지폐 6890장으로 바꿀 수 있
습니다.
68900000 ➔ 10000원짜리 지폐 6890장
 만

5 59장, 4장

수표의 수를 가장 적게 찾으려면 100만 원짜리 수표를
최대한 많이 찾아야 합니다.
(5940만)=(5900만)+(40만)
5940만 원은 5900만 원을 100만 원짜리 수표 59장
으로 찾고, 남은 40만 원을 10만 원짜리 수표 4장으로
찾아야 합니다.

+ 개념플러스 ─────────────────
가장 큰 금액의 수표로 최대한 많이 찾은 다음 나머지를 두 번째로
큰 금액의 수표로 찾습니다.

6 100배

5억의 10배는 50억입니다.

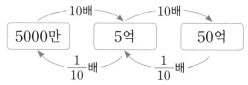

➔ 50억은 5000만을 100배 한 수입니다.

7 36730

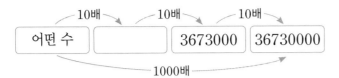

367만 3000을 10배 한 수

→ 367ˇ3000을 10배 한 수

→ 3673ˇ0000

→ 36730의 1000배

따라서 어떤 수는 36730입니다.

8 520, 100000, 39713

5ˇ2083ˇ4043ˇ9713은 백억이 520개,

십만이 83404개, 1이 39713개인 수이므로

(□ × 백억) + (□ × 십만) + □로 나타낼 수 있습니다.

5ˇ2083ˇ4043ˇ9713

$= 520 \times 100ˇ0000ˇ0000 + 83404 \times 10ˇ0000$

$+ 39713$

| 주의 | 자리의 숫자가 0인 경우는 곱셈식으로 나타내지 않습니다.

9 예 $523 \times 10^{12} + 915 \times 10^{8} + 3026 \times 10^{4}$

$+ 3240$

1조 $= 1000000000000 = 10^{12}$,

1억 $= 100000000 = 10^{8}$,

1만 $= 10000 = 10^{4}$입니다.

523조 915억 3026만 3240

$= 523ˇ0915ˇ3026ˇ3240$

$= 523 \times 10^{12} + 915 \times 10^{8} + 3026 \times 10^{4} + 3240$

10 17조 4716억

400억씩 뛰어 센 수는 백억의 자리 숫자가 4씩 커집니다.

17조 3516억에서 400억씩 뛰어 셉니다.

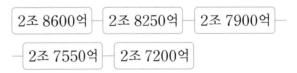

| 주의 | 뛰어서 셀 때 커지는 자리의 숫자가 9이면 바로 윗자리의 수까지 생각하여 뛰어 셉니다.

11 2조 7200억

어떤 수에서 350억씩 4번 뛰어 세어 2조 8600억이 되었으므로 2조 8600억에서 350억씩 거꾸로 4번 뛰어 세면 어떤 수입니다.

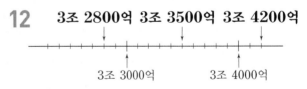

+ 개념플러스 ─────

거꾸로 뛰어 세는 것은 작은 수로 뛰어 세는 것입니다.

12 3조 2800억 3조 3500억 3조 4200억

/ 3조 2800억

3조 1000억과 3조 2000억 사이가 똑같은 눈금 10칸으로 나누어져 있습니다. 작은 눈금 10칸이 1000억을 나타내므로 작은 눈금 한 칸은 100억을 나타냅니다.

3조 4200억은 3조 4000억에서 2칸 더 간 곳에,

3조 2800억은 3조 2000억에서 8칸 더 간 곳에,

3조 3500억은 3조 3000억에서 5칸 더 간 곳에

화살표로 표시하여 나타냅니다.

수직선에 나타낸 수와 3조 3000억 사이의 거리를 비교하면 가장 가까운 수는 3조 2800억입니다.

13 5320$^\text{V}$9124

수를 만 단위로 나타내면 다음과 같습니다.
6487$^\text{V}$0068 ➡ 6487만 68
566$^\text{V}$9283 ➡ 566만 9283(7자리 수)
5782$^\text{V}$3974 ➡ 5782만 3974
5320$^\text{V}$9124 ➡ 5320만 9124
6487$^\text{V}$0068은 천만의 자리 숫자가 다르고
566$^\text{V}$9283은 7자리 수이므로 5782만 3974,
5320만 9124를 수직선에 나타내면 다음과 같습니다.

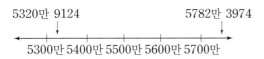

수직선에서 5400만에 가장 가까운 수는 5320$^\text{V}$9124
입니다.

14 204957

높은 자리일수록 큰 값을 나타내므로 204975에서 낮은
자리 숫자를 바꾸어야 204975와 가까운 수가 됩니다.
수 카드를 한 번씩 사용하여 만들 수 있는 여섯 자리 수
중에서 20$^\text{V}$4975에 가장 가까운 수는 20$^\text{V}$4975에서
십의 자리와 일의 자리 숫자를 바꾼 20$^\text{V}$49<u>57</u>입니다.

15 6115$^\text{V}$7999

• 6200만보다 작은 수입니다.
　➡ 61□5$^\text{V}$□□□□, 60□5$^\text{V}$□□□□
• 십만의 자리 숫자는 만의 자리 숫자보다 4 작습니다.
　➡ 6115$^\text{V}$□□□□, 6015$^\text{V}$□□□□
• 천의 자리 숫자는 만의 자리 숫자보다 2 큽니다.
　➡ 6115$^\text{V}$7□□□, 6015$^\text{V}$7□□□
　6115$^\text{V}$7□□□
　6015$^\text{V}$7□□□ 이므로
6115$^\text{V}$7□□□, 6015$^\text{V}$7□□□인 수 중에서 가장
큰 수는 6115$^\text{V}$7999입니다.

16 1003$^\text{V}$0006

• 8자리 수입니다. ➡ □□□□$^\text{V}$□□□□
• 만의 자리 숫자는 천만의 자리 숫자의 3배입니다.
　➡ 1□□3$^\text{V}$□□□□, 2□□6$^\text{V}$□□□□,
　　3□□9$^\text{V}$□□□□
• 숫자 0이 5개 있고 가장 작은 수입니다.
　➡ 1003$^\text{V}$000□
• 각 자리 숫자의 합이 10입니다. ➡ 1003$^\text{V}$0006

+ 개념플러스
각 자리에 □를 놓아 수를 나타낸 다음, 조건에서 알 수 있는 자리
숫자부터 □ 안에 써넣어 차례로 구합니다.

17 3

연속하는 자연수 중 가장 작은 수를 ■라 하면 네 자연
수는 ■, ■+1, ■+2, ■+3입니다.
따라서 연속하는 네 자연수 중 가장 큰 수와 가장 작은
수의 차는 ■+3−■=3입니다.

18 23

연속하는 자연수 중 가장 큰 수를 ■라 하면 세 자연수
는 ■−2, ■−1, ■입니다.
연속하는 세 자연수의 합이 66이므로
■−2+■−1+■=66, ■+■+■−3=66,
■+■+■=69, 23+23+23=69에서
■=23입니다.

| 다른 풀이 |

연속하는 자연수 중 가운데 수를 ■라 하면 세 자연수
는 각각 ■−1, ■, ■+1입니다.
연속하는 세 자연수의 합이 66이므로
■−1+■+■+1=66, ■+■+■=66,
22+22+22=66에서 ■=22입니다.
가운데 수가 22이므로 가장 큰 수는
22+1=23입니다.

+ 개념플러스
(연속하는 세 자연수의 합)=(가운데 수)×3
➡ 연속하는 세 자연수의 합은 가운데 수의 배수이고 3의 배수입
니다.

19 780

두 수의 합이 같아지는 것끼리 짝을 지어 1부터 39까지의 합을 구합니다.

$$
\begin{array}{c}
\ 1+2+3+4+\cdots\cdots+19+20 \\
+\ 39+38+37+\cdots\cdots+21 \\
\hline
\ 40+40+40+\cdots\cdots+40+20 \\
\underbrace{}_{19번}
\end{array}
$$

(1에서 39까지의 합)
$= 40 \times 19 + 20 = 780$

20 0, 1, 2, 3

두 수는 모두 9자리 수이므로 높은 자리 숫자부터 차례로 비교합니다.

$$
4\overset{\vee}{6}13\ 7\overset{\vee}{2}509
$$
$$
4\overset{\vee}{6}1\square\ 5\overset{\vee}{9}082
$$

높은 자리부터 비교하면 백만의 자리 숫자까지 각각 같고 만의 자리 숫자가 $7 > 5$이므로 □ 안에는 3과 같거나 3보다 작은 0, 1, 2, 3이 들어갈 수 있습니다.

21 13쌍

$$
2 \color{gray}{\bigcirc} 9\overset{\vee}{\ }4176\overset{\vee}{\ }5\ 3\ 0\ 6
$$
$$
2\ 8\ 9\overset{\vee}{\ }4176\overset{\vee}{\ }5\color{gray}{\bigcirc}06
$$

두 수는 모두 11자리 수이고 높은 자리부터 비교하면 백억의 자리와 억의 자리부터 천의 자리 숫자까지 각각 같으므로 ㉠은 8과 같거나 8보다 큰 수입니다.

• ㉠=8일 때
$289^{\vee}4176^{\vee}5306 > 289^{\vee}4176^{\vee}5㉡06$에서
㉡에 들어갈 수 있는 숫자는 0, 1, 2입니다.
• ㉠=9일 때
㉡에 들어갈 수 있는 숫자는 0, 1, 2, 3, 4, 5, 6, 7, 8, 9입니다.

→ ㉠=8일 때 3쌍, ㉠=9일 때 10쌍이므로
모두 $3+10 = 13$(쌍)입니다.

자연수 A에 대하여 A^{100}이 234자리의 수일 때, A^{20}은 몇 자리의 수인가? [3점]

① 45 ② 47 ③ 49 ④ 51 ⑤ 53

$$
\underbrace{A \times A \times \cdots\cdots \times A \times A}_{100개} \leftarrow \qquad \rightarrow \underbrace{\square\square \cdots\cdots \square\square}_{234개}
$$

수능 문제는
초등에서 고등까지의 수학 개념이 연결된다는 것을 일깨워주고, 현재 배우는 개념의 중요성을 느낄 수 있도록 구성한 것이므로 풀지 않습니다.
단, 참고용으로 정답과 해설을 안내합니다.

정답 ②

해설 A^{100}이 234자리 수이므로
$233 \leq \log A^{100} < 234$이다.
$2.33 \leq \log A < 2.34$
$46.6 \leq \underbrace{20 \times \log A}_{\log A^{20}} < 46.8$

$\log A^{20}$의 지표가 46이므로 A^{20}은 47자리 수이다.

22 10^7

10000000
└ 만 ┘
천만의 자리는 0이 7개
→ 10을 7번 곱한 수
→ $1000^{\vee}0000 = \underbrace{10 \times 10 \times 10 \times 10 \times 10 \times 10 \times 10}_{7개}$
$= 10^7$

23 8자리 수

가장 큰 값을 나타내는 자릿값이 10^7이고
$㉮ \times 10^7 = ㉮\underbrace{0000000}_{7개}$이므로 주어진 수는 8자리 수입니다.

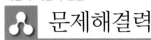
1 8조 2000억

어떤 수를 100배 해야 할 것을 잘못하여 $\frac{1}{100}$배 했더니 8억 2000만이 되었습니다. 바르게 구한 값은 얼마입니까?

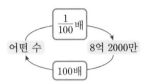

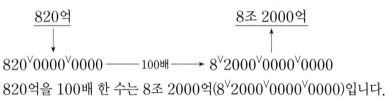

어떤 수는 8억 2000만의 100배인 820억입니다.

820억 8조 2000억

$820^{\lor}0000^{\lor}0000$ ——— 100배 ——→ $8^{\lor}2000^{\lor}0000^{\lor}0000$

820억을 100배 한 수는 8조 2000억($8^{\lor}2000^{\lor}0000^{\lor}0000$)입니다.

2 $4887^{\lor}0000$
(4887만)

45870000에서 양쪽으로 같은 거리에 있는 수를 나타낸 것입니다. ㉮에 알맞은 수를 구하시오.

└── (42870000과 45870000 사이의 거리)
 =(45870000과 ㉮ 사이의 거리)

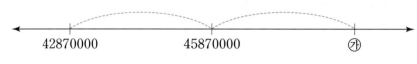

$4\underline{2}87^{\lor}0000$, $4\underline{3}87^{\lor}0000$, $4\underline{4}87^{\lor}0000$, $4\underline{5}87^{\lor}0000$이므로
45870000은 42870000에서 100만씩 3번 뛰어 센 수입니다.
따라서 ㉮는 45870000에서 100만씩 3번 뛰어 세야 하므로
$4\underline{5}87^{\lor}0000$, $4\underline{6}87^{\lor}0000$, $4\underline{7}87^{\lor}0000$, $4\underline{8}87^{\lor}0000$에서
48870000입니다.

| 다른 풀이 |

4587만은 4287만보다 300만 더 큰 수이므로 ㉮에 알맞은 수는 4587만보다 300만 더 큰 수인 4887만($4887^{\lor}0000$)입니다.

3 $5544^\lor 3322^\lor 1001$ 0부터 5까지의 수를 각각 두 번씩 사용하여 12자리 수를 만들려고 합니다. 만들 수 있는 수 중 <u>세 번째로 큰 수</u>를 구하시오.

■ > ▲ > ●일 때 ➡ · 가장 큰 수: ■▲●
· 두 번째로 큰 수: ■●▲
· 세 번째로 큰 수: ▲■●

· 가장 큰 수는 가장 큰 숫자부터 높은 자리에 놓아 만듭니다.
5부터 수를 차례대로 놓아 만들 수 있는 가장 큰 12자리 수는 $5544^\lor 3322^\lor 1100$입니다.
· 두 번째로 큰 수는 가장 큰 수의 백의 자리 숫자와 십의 자리 숫자를 바꾼
$5544^\lor 3322^\lor 1010$입니다.
· 세 번째로 큰 수는 두 번째로 큰 수의 십의 자리 숫자와 일의 자리 숫자를 바꾼
$5544^\lor 3322^\lor 1001$입니다.

4 **180000 cm** 10원짜리 동전을 1000원만큼 쌓은 높이는 18 cm라고 합니다. 10원짜리 동전으로 <u>1000 만 원</u>을 쌓는다면 높이는 몇 cm가 됩니까?

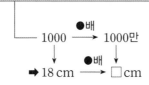

1000만 원은 1000원의 10000배입니다.
따라서 높이는 18 cm의 10000배인 180000 cm가 됩니다.

| 참고 | $1000^\lor 0000 = 1000 \times 10000$이므로 1000만 원은 1000원의 10000배입니다.

5 **2021년** 어느 회사의 2015년 수출액은 2억 1500만 달러였습니다. 해마다 1500만 달러씩 수출액이 증가한다면 수출액이 3억 달러보다 많아지는 때는 몇 년입니까?

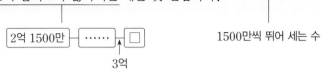

해마다 1500만 달러씩 증가하므로 1500만씩 뛰어서 셉니다.

2015년	2016년	2017년	2018년	2019년	2020년	2021년
2억 1500만	2억 3000만	2억 4500만	2억 6000만	2억 7500만	2억 9000만	3억 500만

수출액이 3억 달러보다 많아지는 때는 3억 500만 달러인 2021년입니다.

6 $8002^{\lor}2556^{\lor}6778$ 수 카드를 각각 두 번씩 사용하여 만든 12자리 수 중에서 8000억에 가장 가까운 수를 구하시오.

8000억에 가장 가까운 수는 천억의 자리 숫자가 7이면서 가장 큰 수이거나 천억의 자리 숫자가 8이면서 가장 작은 수입니다.
천억의 자리 숫자가 7이면서 가장 큰 수는 $7887^{\lor}6655^{\lor}2200$이고
천억의 자리 숫자가 8이면서 가장 작은 수는 $8002^{\lor}2556^{\lor}6778$입니다.

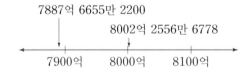

수직선에서 8000억에 더 가까운 수는 $8002^{\lor}2556^{\lor}6778$입니다.

1 **8, 9**

☐ 안에는 0부터 9까지의 수가 들어갈 수 있습니다. 두 식의 ☐ 안에 공통으로 들어갈 수 있는 수를 모두 구하시오.

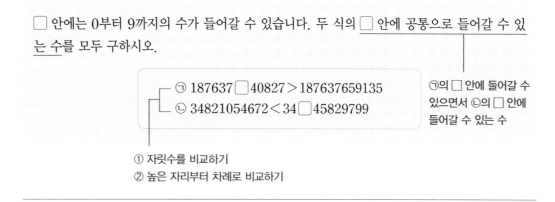

① 자릿수를 비교하기
② 높은 자리부터 차례로 비교하기

㉠ 두 수는 모두 12자리 수입니다.

1876ˇ37 ☐4ˇ0827 > 1876ˇ3765ˇ9135에서

백만의 자리까지 숫자가 각각 같고 만의 자리 숫자가 4 < 5이므로 ☐ 안에는 6보다 큰 수인 7, 8, 9가 들어갈 수 있습니다.

㉡ 두 수는 모두 11자리 수입니다.

348ˇ2105ˇ4672 < 34 ☐ˇ4582ˇ9799에서

십억의 자리까지 숫자가 각각 같고 천만의 자리 숫자가 2 < 4이므로 ☐ 안에는 8과 같거나 8보다 큰 수인 8, 9가 들어갈 수 있습니다.

따라서 두 식의 ☐ 안에 공통으로 들어갈 수 있는 수는 8, 9입니다.

2 **56165**

77, 505, 3113과 같이 앞으로 읽어도, 뒤로 읽어도 같은 수를 대칭수라고 합니다. 다음 수보다 큰 대칭수 중에서 네 번째로 가까운 수를 구하시오.

55755

주어진 수 55755는 만의 자리 숫자와 일의 자리 숫자, 천의 자리 숫자와 십의 자리 숫자가 같은 대칭수입니다.

55755보다 크면서 가까운 순서대로 대칭수를 쓰면

55855, 55955, 56065, 56165……이므로 55755에 네 번째로 가까운 수는 56165입니다.

3 9, 8, 6, 5

조건을 모두 만족하는 수 중에서 <u>두 번째</u>로 작은 수를 식으로 나타낸 것입니다. ☐ 안에 알맞은 수를 써넣으시오.

> ⊙ 10자리 수입니다.
> ⓒ 억의 자리, 만의 자리, 일의 자리 숫자는 2, 4, 6 중에서 하나입니다.
> ⓒ 각 자리 숫자는 모두 다릅니다.

$$1 \times 10^{\square} + 2 \times 10^{\square} + 3 \times 10^{\square} + \square \times 10^5 + 4 \times 10^4 + 7 \times 10^3 + 9 \times 10^2 + 8 \times 10^1 + 6 \times 1$$

억의 자리, 만의 자리, 일의 자리를 제외한 자리의 숫자
➡ 0, 1, 3, 5, 7, 8, 9

<u>억의 자리 숫자</u> > <u>만의 자리 숫자</u> > <u>일의 자리 숫자</u>
 2 4 6

- ⊙과 ⓒ을 만족하면서 가장 작은 수는 ☐2V☐☐☐4V☐☐☐6입니다.

- ⓒ에서 각 자리 숫자는 모두 다르고 십억의 자리에 0이 올 수 없으므로 가장 작은 수는 남은 숫자 0, 1, 3, 5, 7, 8, 9 중 가장 높은 자리에 1을 넣고 그 다음 높은 자리부터 차례로 작은 숫자를 넣으면 됩니다.
 ➡ 1<u>2</u>V035<u>4</u>V789<u>6</u>

- 가장 작은 수에서 일의 자리 숫자는 움직일 수 없으므로 두 번째로 작은 수는 백의 자리 숫자와 십의 자리 숫자를 바꾼 12V0354V7986입니다.
12V0354V7986
$$= 1 \times 10^9 + 2 \times 10^8 + 3 \times 10^6 + 5 \times 10^5 + 4 \times 10^4 + 7 \times 10^3 + 9 \times 10^2 + 8 \times 10^1 + 6 \times 1$$

02 자연수의 계산

 기본 개념 ┃ 26~31쪽

1 (1) **2220, 2520, 5520**

 (2) **2436, 2400, 2256**

(1) 더해지는 수가 같을 때 더하는 수가 커지면 결과가 커집니다.

(2) 빼지는 수가 같을 때 빼는 수가 커지면 결과가 작아집니다.

2 (1) **1조** (2) **1조 9999억 9900만**

 (3) **100000** (4) **0**

(1)
$$
\begin{array}{r}
1\ 1\ 1\ \\
1억 \\
+\ 9999억 \\
\hline
1\ 0\ 0\ 0\ 0억
\end{array}
\ \rightarrow\ 1조
$$

(2) 2조 = 2ᵛ0000ᵛ0000ᵛ0000

 = 200000000만

$$
\begin{array}{r}
1\ 9\ 9\ 9\ 9\ 9\ 1\ 0\ \\
2\ 0\ 0\ 0\ 0\ 0\ 0\ 0\ 0만 \\
-\quad\quad\ 1\ 0\ 0만 \\
\hline
1\ 9\ 9\ 9\ 9\ 9\ 9\ 0\ 0만
\end{array}
$$

 → 1조 9999억 9900만

(3) 58794 + 6321 + 34885

 = 65115 + 34885 = 100000

| 다른 풀이 |
$$
\begin{array}{r}
2\ 2\ 2\ 1 \\
5\ 8\ 7\ 9\ 4 \\
6\ 3\ 2\ 1 \\
+\ 3\ 4\ 8\ 8\ 5 \\
\hline
1\ 0\ 0\ 0\ 0\ 0
\end{array}
$$

여러 수를 더할 때는 한꺼번에 계산할 수 있습니다.

(4) 489621 − 105080 − 384541

 = 384541 − 384541 = 0

3 (1) **80200**, 예 **80201**

 (2) **47500**, 예 **47501**

(1) 43500 + 36700 = 80200이므로

 43500 + 36700 < □에서

 □ 안에는 80200보다 큰 수가 들어갑니다.

(2) 64200 − 16700 = 47500이므로

 64200 − 16700 < □에서

 □ 안에는 47500보다 큰 수가 들어갑니다.

4 (1) **103500, 103600**

 (2) **40100, 40000**

(1) 더해지는 수 59900을 60000으로 만들어 간단히 계산하고 결과에서 100을 뺍니다.

(2) 빼는 수 11900을 12000으로 만들어 간단히 계산하고 결과에 100을 더합니다.

5 **503 + 412 = 915**(또는 412 + 503 = 915),

 503 − 197 = 306

• 합이 가장 큰 덧셈식은 (가장 큰 수) + (두 번째로 큰 수)입니다.

• 차가 가장 큰 뺄셈식은 (가장 큰 수) − (가장 작은 수)입니다.

6 (1) **3155** (2) **10593**

(1) □ + 66845 = 70000, □ = 70000 − 66845,

 □ = 3155

(2) 20357 − □ = 9764, □ = 20357 − 9764,

 □ = 10593

7 **481**

- $758-$ $=125$, $=758-125$, $=633$

- ■$-224=$●, ■$-224=633$, ■$=633+224$,
 ■$=857$

- $376+$★$=$■, $376+$★$=857$,
 ★$=857-376$, ★$=481$

+ 개념플러스 ───────

덧셈과 뺄셈의 관계

$$■+▲=● < \begin{matrix} ●-■=▲ \\ ●-▲=■ \end{matrix}$$

$$■-▲=● < \begin{matrix} ●+▲=■ \\ ▲+●=■ \end{matrix}$$

8 (1) **816000** (2) **8160조**
　　(3) **816만** (4) **816억**

$48×17=816$

(1) $48\underline{0}×17\underline{00}=816000$

(2) $48\underline{0}×17조=8160조$

(3) $48만×17=816만$

(4) $48×17억=816억$

9
```
        3 0 8 0
    ×      2 5
    ─────────────
    1 5 4 0 0
      6 1 6 0
    ─────────────
    7 7 0 0 0
```

$3080×20$의 계산은 61600이므로 만의 자리부터 차례로 씁니다.

10 (1) **900, 1800** (2) **900, 1800**

(1) 곱하는 수가 같을 때 곱해지는 수가 2배가 되면 계산 결과도 2배가 됩니다.

(2) 곱해지는 수가 같을 때 곱하는 수가 2배가 되면 계산 결과도 2배가 됩니다.

11 (1) **160, 8, 48** (2) **1000, 400, 20**

| 학부모 가이드 | 자연수를 곱으로 분해해 보는 학습은 이후 자연수의 성질에서 배우는 약수, 배수, 최대공약수, 최소공배수의 개념으로 이어집니다.

12 $94×85=7990$(또는 $85×94=7990$)

네 개의 숫자 ㉠, ㉡, ㉢, ㉣을 모두 한 번씩 사용하여 만들 수 있는 곱이 가장 큰 (두 자리 수)×(두 자리 수)는 ㉠>㉡>㉢>㉣일 때 ㉠㉣×㉡㉢입니다.
수 카드의 수의 크기를 비교하면 $9>8>5>4$이므로 곱이 가장 크게 되는 (두 자리 수)×(두 자리 수)는 $94×85=7990$(또는 $85×94=7990$)입니다.

+ 개념플러스 ───────

곱이 가장 크려면 두 수의 십의 자리에 각각 가장 큰 수와 두 번째로 큰 수를 놓아야 합니다.

13 (1) (위에서부터) **3, 70, 3**
　　(2) (위에서부터) **5, 1000, 8, 5**

나누어지는 수와 나누는 수를 각각 0이 아닌 같은 수로 나누어도 몫은 변하지 않습니다.

14 ④, ⑤

나머지는 나누는 수보다 작습니다.
따라서 $10000÷27$의 나머지가 될 수 없는 수는 27, 30입니다.

15 **51**

$506÷\square$의 몫이 한 자리 수이려면
$\square)\overline{506}$에서 $\square>50$이어야 합니다.
□ 안에 들어갈 수 있는 수 중 가장 작은 수는 51입니다.

16 (1) **612** (2) **90**

⑴ $\square \div 6 = 102$, $\square = 102 \times 6$, $\square = 612$

⑵ $5400 \div \square = 60$, $\square = 5400 \div 60$, $\square = 90$

+ 개념플러스
곱셈과 나눗셈의 관계

17 **8** / ⑩ **7** / ⑩ **9**

$32 \times \square = 256$, $\square = 256 \div 32$, $\square = 8$입니다.

$32 \times \square < 256$이 되려면 \square 안에 8보다 작은 수가 들어가야 하므로 7, 6, 5……가 들어갈 수 있고,

$32 \times \square > 256$이 되려면 \square 안에 8보다 큰 수가 들어가야 하므로 9, 10, 11……이 들어갈 수 있습니다.

18 (1) **151** (2) **8**

⑴ $\square \div 26 = 5 \cdots 21$, $\square = 26 \times 5 + 21$,
 $\square = 130 + 21$, $\square = 151$

⑵ $59 \div \square = 7 \cdots 3$, $\square \times 7 + 3 = 59$,
 $\square \times 7 = 59 - 3$, $\square \times 7 = 56$, $\square = 8$

+ 개념플러스

$$A \div B = Q \cdots R$$

검산 $A = B \times Q + R$

19 **415**

어떤 수를 \square라 하여 나눗셈식을 세우고 \square에 알맞은 수를 구합니다.

$\square \div 34 = 12 \cdots 7$

➡ $\square = 34 \times 12 + 7 = 408 + 7 = 415$

20 **104**

\square 안에 들어갈 수 있는 수가 가장 큰 수일 때는 나머지인 ▲가 가장 클 때입니다.

나누는 수가 15이므로 나머지가 될 수 있는 수 중 가장 큰 수는 15보다 작은 수 중 가장 큰 수인 14입니다.

➡ $\square = 15 \times 6 + 14 = 90 + 14 = 104$

21 **3**

$A \div B = 1 \cdots 3$에서 몫이 1이므로 A와 B의 차는 나머지인 3과 같습니다.

⑩ $7 \div 4 = 1 \cdots 3$, $8 \div 5 = 1 \cdots 3$, $9 \div 6 = 1 \cdots 3$,
$10 \div 7 = 1 \cdots 3$

+ 개념플러스
$A \div B = 1 \cdots ▲$ ➡ A는 B보다 ▲만큼 더 큽니다.

$A \div B = ●$ ➡ A는 B의 ●배입니다.

$A \div B = ● \cdots ▲$ ➡ A는 B의 ●배보다 ▲만큼 더 큽니다.

🎱 사고력 | 32~41쪽

1 2795

어떤 수를 ☐라 하면 잘못 계산한 식은
☐+43=108이므로
☐=108-43, ☐=65입니다.
따라서 바르게 계산한 값은
65×43=2795입니다.

2 9088

(예) ❶ 어떤 수를 ☐라 하면 잘못 계산한 식은
☐÷32=8…28이므로
☐=32×8+28=256+28=284입니다.

❷ 따라서 바르게 계산하면 284×32=9088입니다.

채점 기준	비율
❶ 어떤 수를 구한 경우	60%
❷ 바르게 계산한 값을 구한 경우	40%

3 8636

두 수의 차가 가장 큰 뺄셈식은
(가장 큰 네 자리 수)-(가장 작은 세 자리 수)를 만들어 구합니다.
8>7>6>2>1에서 가장 큰 네 자리 수는 높은 자리에 큰 수부터 놓아 만든 8762, 가장 작은 세 자리 수는 작은 수부터 놓아 만든 126입니다.
→ 8762-126=8636

4 (예) 234÷97, 2

몫이 가장 작은 나눗셈식은
(가장 작은 세 자리 수)÷(가장 큰 두 자리 수)를 만들어 구합니다.
9>7>4>3>2이므로 만들 수 있는 가장 작은 세 자리 수는 234, 가장 큰 두 자리 수는 97입니다.
→ (예) 234÷97=2…40

| 참고 | 나눗셈식 234÷97 이외에도 몫이 2가 되는 식을 만든 경우 정답으로 인정합니다.

5 642×93=59706

높은 자리일수록 큰 값을 나타내므로 곱이 가장 크게 되는 (세 자리 수)×(두 자리 수)의 식을 만들 때, 높은 자리에 큰 수를 놓아 계산해 봅니다.
9>6>4>3>2에서

```
   942        932        642        632
 ×  63      ×  64      ×  93      ×  94
 59346      59648      59706      59408
```
이므로 곱이 가장 크게 되는 곱셈식은
642×93=59706입니다.

6 4개

구하려는 세 자리 수를 ■, 나머지를 ●라고 하면
■÷17=28…●이고 나누어떨어지지 않으므로
●는 0이 아닙니다.
■=17×28+●에서 ●는 0보다 크고 17보다 작으므로 ■는 17×28=476보다 크고
17×29=493보다 작아야 합니다.
따라서 주어진 수 카드로 만들 수 있는 세 자리 수는
480, 485, 489, 490으로 모두 4개입니다.

+ 개념플러스
나머지는 0보다 크거나 같고 나누는 수보다 작습니다.

7 613, 529 (또는 529, 613) / 743, 327

• 합의 일의 자리 숫자가 2 또는 12인 두 수를 찾으면 (613, 529), (529, 743)입니다.
613+529=1142(○), 529+743=1272(×)
→ 613+529=1142 또는 529+613=1142

• 차가 416이므로 백의 자리 숫자의 차가 4나 5인 두 수를 찾으면 (327, 743), (308, 743)입니다.
743-327=416(○), 743-308=435(×)
→ 743-327=416

8 4

$\square \times 8$의 일의 자리 숫자가 2이므로
\square는 4 또는 9입니다.
$\square=4$일 때 $304 \times 8 = 2432\,(\bigcirc)$,
$\square=9$일 때 $309 \times 8 = 2472\,(\times)$이므로
$\square=4$입니다.

| 다른 풀이 |

$30\square \times 8$은 300×8과 $\square \times 8$의 합으로 구할 수 있습니다.
$300 \times 8 + \square \times 8 = 2432$에서
$2400 + \square \times 8 = 2432$,
$\square \times 8 = 2432 - 2400 = 32$, $\square=4$입니다.

9 5, 7

$$
\begin{array}{r}
\,\bigcirc\;\bigcirc\;\bigcirc\!\!\!\!\!\!\!\!\!\!\!\!\! \\
+\;\bigcirc\;\bigcirc\;\bigcirc\!\!\!\!\!\!\!\!\!\!\!\!\! \\
\hline
1\;3\;3\;4
\end{array}
$$

- 일의 자리 계산에서 $\bigcirc+\bigcirc=\square 4$에서 같은 두 수를 더해서 4 또는 14가 되는 수는 2 또는 7입니다.

- $\bigcirc=2$인 경우: 십의 자리 계산에서 $\bigcirc+2=3$, $\bigcirc=1$이므로 백의 자리까지 계산한 결과가 1334가 될 수 없습니다.

- $\bigcirc=7$인 경우: 십의 자리 계산은 $1+\bigcirc+7=13$, $\bigcirc=5$이므로 백의 자리 계산은 $1+5+7=13$입니다.

10 3, 6

$$
\begin{array}{r}
\bigcirc\;\bigcirc \\
\times\quad\;\bigcirc \\
\hline
\blacktriangle\;8 \\
\blacktriangle\;8\quad \\
\hline
1\;9\;8
\end{array}
$$

$\bigcirc<\bigcirc$이고 서로 다른 수 $\bigcirc \times \bigcirc$의 일의 자리 숫자가 8이 되는 경우는 1×8, 2×4, 2×9, 3×6, 4×7, 6×8입니다.

곱이 세 자리 수이므로 $\bigcirc \times \bigcirc$의 곱은 두 자리 수이고 윗자리로 올림이 있는 계산입니다.
1×8, 2×4는 윗자리로 올림이 없으므로 \bigcirc, \bigcirc이 될 수 없습니다.
$\bigcirc \times \bigcirc = \blacktriangle 8$이라 할 때 $\blacktriangle+8=9$이므로 $\blacktriangle=1$입니다.
따라서 $\bigcirc \times \bigcirc = 18$이고, $2<\bigcirc<\bigcirc$이므로 $\bigcirc=3$, $\bigcirc=6$입니다.

11 266 m

$(\bigcirc \sim \textcircled{ㄹ}$의 거리$)$
$=(\bigcirc \sim \textcircled{ㄷ}$의 거리$)+(\textcircled{ㄴ} \sim \textcircled{ㄹ}$의 거리$)-(\textcircled{ㄴ} \sim \textcircled{ㄷ}$의 거리$)$
이므로
$705=624+347-(\textcircled{ㄴ} \sim \textcircled{ㄷ}$의 거리$)$입니다.
→ $(\textcircled{ㄴ} \sim \textcircled{ㄷ}$의 거리$)=624+347-705$
$\qquad\qquad\qquad = 971-705=266\,\text{(m)}$

12 358 m

- $(\bigcirc \sim \textcircled{ㄷ}$의 거리$)+(\textcircled{ㄴ} \sim \textcircled{ㄹ}$의 거리$)$
 $=(\bigcirc \sim \textcircled{ㄴ}$의 거리$)+(\textcircled{ㄷ} \sim \textcircled{ㄹ}$의 거리$)$

$(\bigcirc \sim \textcircled{ㄴ}$의 거리$)$
$=(\bigcirc \sim \textcircled{ㄷ}$의 거리$)+(\textcircled{ㄴ} \sim \textcircled{ㄹ}$의 거리$)-(\textcircled{ㄷ} \sim \textcircled{ㄹ}$의 거리$)$
$=618+297-557=915-557=358\,\text{(m)}$

| 다른 풀이 |

- $(\textcircled{ㄴ} \sim \textcircled{ㄷ}$의 거리$)$
 $=(\textcircled{ㄴ} \sim \textcircled{ㄹ}$의 거리$)-(\textcircled{ㄷ} \sim \textcircled{ㄹ}$의 거리$)$
 $=557-297=260\,\text{(m)}$

- $(\bigcirc \sim \textcircled{ㄴ}$의 거리$)$
 $=(\bigcirc \sim \textcircled{ㄷ}$의 거리$)-(\textcircled{ㄴ} \sim \textcircled{ㄷ}$의 거리$)$
 $=618-260=358\,\text{(m)}$

13　30 cm

예 ❶ 12장을 겹쳐서 이어 붙였으므로 겹치는 부분은
12-1=11(군데)입니다.
(겹치는 부분의 길이의 합)=11×5=55 (cm)
❷ 3 m 5 cm=305 cm이므로
테이프 12장의 길이의 합은
305+55=360 (cm)입니다.
❸ 따라서 테이프 한 장의 길이는
360÷12=30 (cm)입니다.

채점 기준	비율
❶ 겹치는 부분의 길이의 합을 구한 경우	30 %
❷ 테이프 12장의 길이의 합을 구한 경우	40 %
❸ 테이프 한 장의 길이를 구한 경우	30 %

+ 개념플러스
테이프 ▨장을 겹쳐서 이어 붙였을 때 겹치는 부분은
(▨-1)군데입니다.

14　8 cm

• (색 테이프 8장의 길이의 합)=46×8=368 (cm)
• (겹치는 부분의 길이의 합)
＝(색 테이프 8장의 길이의 합)
－(이어 붙인 색 테이프의 길이)
＝368-312=56 (cm)
색 테이프 8장을 이어 붙이면 겹치는 부분이 7군데이므로
(겹쳐서 붙인 부분의 길이)=56÷7=8 (cm)입니다.

15　545

453+□=999에서 □=999-453=546입니다.
백의 자리 숫자와 일의 자리 숫자가 같은 수 중에서
546보다 작으면서 가장 가까운 수는 545,
546보다 크면서 가장 가까운 수는 555입니다.
546-545=1, 555-546=9
➡ □ 안에 알맞은 수는 545입니다.

+ 개념플러스
▲-□ 또는 □-▲ 가 작을수록 □는 ▲에 가깝습니다.

16　61

800×60=48000이므로 □ 안에 60부터 넣어 계산
해 봅니다.
□=60일 때 825×60=49500,
➡ 50000-49500=500,
□=61일 때 825×61=50325
➡ 50325-50000=325
49500과 50325 중에서 50000에 더 가까운 수는
50325입니다.
따라서 □ 안에 알맞은 수는 61입니다.

17　1368

37로 나누었을 때 나머지는 0보다 크거나 같고 37보다
작습니다.
가장 큰 나머지가 37-1=36이므로 몫과 나머지가
같은 수이면서 가장 큰 자연수는
37×36+36=1332+36=1368입니다.

18　34

나머지를 ◆라 하고 검산식을 세우면
35×18+◆=□에서 ◆가 가장 클 때는 34이고
가장 작을 때는 0입니다.
◆=34일 때 □=35×18+34=664이고,
◆=0일 때 □=35×18+0=630입니다.
따라서 두 수의 차는 664-630=34입니다.

| 다른 풀이 |

□는 나머지가 0일 때 가장 작고, 나머지가 34일 때 가
장 큽니다.
따라서 몫이 같을 때 □ 안에 들어갈 수 있는 가장 큰 수
와 가장 작은 수의 차는 34-0=34입니다.

19 **27개**

구하려는 자연수는 몫과 나머지가 같으므로 몫과 나머지를 각각 ㉮라고 하면 $32 \times ㉮ + ㉮$로 나타낼 수 있습니다.

$32 \times 1 + 1 = 33$, $32 \times 2 + 2 = 66$,
$32 \times 3 + 3 = 99$, $32 \times 4 + 4 = \underline{132}$
$\cdots\cdots 32 \times 30 + 30 = \underline{990}$,
$32 \times 31 + 31 = 1023$부터는 네 자리 수이므로 몫과 나머지가 될 수 있는 수는 4부터 30까지의 수입니다.
따라서 32로 나누었을 때 몫과 나머지가 같은 세 자리 수는 $30 - 4 + 1 = 27$(개)입니다.

20 (1) (위에서부터) **4, 7, 9, 1**

(2) (위에서부터) **4, 6, 5**

(1) • 일의 자리 계산: $\square + 9 + 7 = 20$, $\square = 4$
 • 십의 자리 계산: $2 + 3 + \square + 6 = 18$, $\square = 7$
 • 백의 자리 계산: $1 + 2 + 5 + \square = 17$, $\square = 9$

(2) • 일의 자리 계산: $10 + 3 - \square = 7$, $\square = 6$
 • 십의 자리 계산: $4 - 1 + 10 - 8 = \square$, $\square = 5$
 • 백의 자리 계산: $9 - 1 - \square = 4$, $\square = 4$

21 (1) (위에서부터) **8, 2, 9, 3, 8**

(2) (위에서부터) **1, 6, 2, 6, 2**

(1)

$$
\begin{array}{r}
4\ 7\ ㉠ \\
\times\quad ㉡\ 8 \\
\hline
3\ 8\ 2\ 4 \\
㉢\ 5\ 6 \\
\hline
1\ ㉣\ 3\ ㉤\ 4
\end{array}
$$

8과 곱해서 곱의 일의 자리 숫자가 4가 되는 경우는 3 또는 8입니다.
$473 \times 8 = 3784(\times)$, $478 \times 8 = 3824(\bigcirc)$이므로 ㉠$= 8$입니다.
8과 곱해서 곱의 일의 자리 숫자가 6이 되는 경우는 2 또는 7입니다.
$478 \times 2 = 956(\bigcirc)$, $478 \times 7 = 3346(\times)$이므로 ㉡$= 2$, ㉢$= 9$입니다.

$3824 + 9560 = 13384$이므로
㉣$= 3$, ㉤$= 8$입니다.

(2)

$$
\begin{array}{r}
1\ ㉠ \\
2\ 3\)\overline{2\ ㉡\ 6} \\
㉢\ 3 \\
\hline
3\ ㉣ \\
㉤\ 3 \\
\hline
1\ 3
\end{array}
$$

$23 \times 1 = 23$, ㉢$= 2$
$23 + 3 = 26$, ㉡$= 6$
㉣$= 6$
$36 - ㉤3 = 13$, ㉤$= 2$
$23 \times ㉠ = 23$, ㉠$= 1$

22 **263, 6**

덧셈에서 받아올림이 없고 합의 백의 자리 숫자가 2이므로 세 자리 수의 백의 자리 숫자는 2입니다.
더해서 9가 되고 곱했을 때 곱의 일의 자리 숫자가 8이 되는 두 수는 1과 8 또는 3과 6입니다.
$268 + 1 = 269$, $268 \times 1 = 268 (\times)$,
$261 + 8 = 269$, $261 \times 8 = 2088 (\times)$ /
$263 + 6 = 269$, $263 \times 6 = 1578 (\bigcirc)$,
$266 + 3 = 269$, $266 \times 3 = 798 (\times)$
따라서 두 수는 263과 6입니다.

23 **15**

$34 \times \square = 540$이라고 생각하면
$540 \div 34 = 15 \cdots 30$이므로 \square는 15보다 작거나 같아야 합니다.
따라서 \square 안에 들어갈 수 있는 자연수 중에서 가장 큰 수는 15입니다.

+ 개념플러스
두 값의 크기가 같을 때를 기준으로 비교하므로 $<$를 $=$라고 생각하여 \square 안에 들어갈 수 있는 수를 구합니다.

24 173

$632-\square > 345+113$

➔ $632-\square > 458$

$632-\square =458$이라고 하면 $\square =632-458=174$
입니다.

$632-\square$는 458보다 커야 하므로 \square 안에는 174보다
작은 수가 들어가야 합니다.

따라서 \square 안에 들어갈 수 있는 자연수는 173, 172,
171……이고 가장 큰 수는 173입니다.

25 3개

$42\times\square > 32\times 8$, $42\times\square > 256$

$42\times\square =256$이라고 하면 $\square =256\div 42$입니다.

$256\div 42=6\cdots 4$이므로 \square는 7과 같거나 커야 합니다.

따라서 \square 안에 들어갈 수 있는 수는 7, 8, 9로 모두 3
개입니다.

26 750

가 대신에 20을, 나 대신에 35를 넣어 계산합니다.

$$20\circledcirc 35=(20+5)\times (35-5)$$
$$=25\times 30$$
$$=750$$

27 9

$$\begin{vmatrix} \blacklozenge & 5 \\ 7 & 18 \end{vmatrix}=\blacklozenge \times 18-5\times 7=127$$

➔ $\blacklozenge \times 18-35=127$

 $\blacklozenge \times 18=162$

 $\blacklozenge =162\div 18=9$

28 7그루

나무 사이의 간격은 $18\div 3=6$(군데)입니다.

나무를 처음부터 끝까지 심을 때 필요한 나무는
$6+1=7$(그루)입니다.

+ 개념플러스 ─────────────────

(나무의 수)=(나무 사이의 간격 수)+1

29 860 m

그림과 같이 나무 사이의 간격 수는 나무의 수와 같습니
다.

(호수의 둘레)

= (간격 한 곳의 길이) × (나무 사이의 간격의 수)

= $4\times 215=860$ (m)

+ 개념플러스 ─────────────────

원 모양의 경우 처음과 끝에 심은 나무가 같으므로
(나무 사이의 간격 수)=(나무의 수)입니다.

30 732개

한 변에 말뚝을 2개씩 박을 경우 필요한
말뚝의 수는 $2\times 4=8$(개)에서 두 변이
모이는 곳에 겹치는 꼭짓점이 생기므로
$8-4=4$(개)입니다.

(필요한 말뚝의 수)

= (한 변에 박는 말뚝의 수) × (변의 수)

 − (꼭짓점의 수)

따라서 한 변에 184개의 말뚝을 박을 때 필요한 말뚝은
모두 $184\times 4-4=736-4=732$(개)입니다.

31 **8664**

38로 나누면 나누어떨어지는 자연수는 38, 76, 114, 152……입니다.

이 중에서 50보다 크고 120보다 작은 수는 76, 114입니다.

➡ $76 \times 114 = 8664$

32 **749, 478**

조건을 이용하여 세로식을 쓰면 다음과 같습니다.

$$
\begin{array}{r}
\square\,4\,\square \\
+\ \square\,\square\,8 \\
\hline
1\ 2\ 2\ 7
\end{array}
$$

- 일의 자리 숫자끼리의 합이 17이므로 $9+8=17$에서 큰 수의 일의 자리 숫자는 9입니다.

$$
\begin{array}{r}
\square\,4\,9 \\
+\ \square\,\square\,8 \\
\hline
1\ 2\ 2\ 7
\end{array}
$$

- 일의 자리에서 받아올림한 1과 십의 자리 숫자끼리의 합이 12이므로 $1+4+7=12$에서 작은 수의 십의 자리 숫자는 7입니다.

$$
\begin{array}{r}
\square\,4\,9 \\
+\ \square\,7\,8 \\
\hline
1\ 2\ 2\ 7
\end{array}
$$

- 십의 자리에서 받아올림한 1을 생각하면 백의 자리에 알맞은 숫자는 (6, 5), (7, 4), (8, 3), (9, 2)입니다.

두 수의 차가 200보다 크고 300보다 작으려면 백의 자리 숫자는 7, 4여야 하므로 큰 수는 749, 작은 수는 478입니다.

33

$$87 \div 5 = 17 \cdots 2$$
$$\downarrow\ -\boxed{2}$$
$$\boxed{85} \div 5 = \boxed{17}$$

$$87 \div 5 = 17 \cdots 2$$
$$\downarrow\ +\boxed{3}$$
$$\boxed{90} \div 5 = \boxed{18}$$

나머지가 0일 때 나누어떨어지므로 나누어지는 수에서 나머지만큼 빼거나 나누어지는 수에 (나누는 수)−(나머지)를 더하면 나누어떨어집니다.

34 **27개**

$357 \div 32 = 11 \cdots 5$에서 빵을 32명에게 11개씩 나누어 주면 5개가 남습니다.

따라서 남는 것 없이 모두 나누어 주려면 빵은 적어도 $32-5=27$(개)가 더 있어야 합니다.

35 **731**

나눗셈식 $750 \div 43 = 17 \cdots 19$에서 나머지는 19입니다.

$750 \div 43$과 몫이 같으면서 나머지가 없으려면 나누어떨어져야 하므로 나누어지는 수는 750에서 나머지를 뺀 $750-19=731$입니다.

1 **268장**

색종이를 윤아는 7456장, 민호는 6920장 가지고 있습니다. 두 사람이 가지고 있는 색종이 수를 같게 하려면 윤아는 민호에게 색종이를 몇 장 주어야 합니까?

윤아는 민호보다 색종이를 $7456 - 6920 = 536$(장) 더 많이 가지고 있습니다.

윤아가 민호에게 536장의 절반인 $536 \div 2 = 268$(장)을 주면

$7456 - 268 = 7188$(장), $6920 + 268 = 7188$(장)으로

두 사람이 가진 색종이의 수가 같아집니다.

2 **334020명**

684000명의 학생 중에서 우유를 좋아하는 학생은 540000명, 두유를 좋아하는 학생은 478000명이고, 우유와 두유를 모두 좋아하지 않는 학생은 20명입니다. 우유와 두유를 모두 좋아하는 학생은 몇 명입니까?

└─ 색칠된 부분

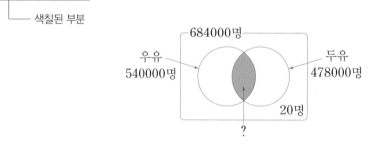

684000명의 학생 중 20명이 우유와 두유를 모두 좋아하지 않으므로

우유 또는 두유를 좋아하는 학생은 $684000 - 20 = 683980$(명)입니다.

(우유와 두유를 모두 좋아하는 학생 수)

= (우유를 좋아하는 학생 수) + (두유를 좋아하는 학생 수)

 - (우유 또는 두유를 좋아하는 학생 수)

= $540000 + 478000 - 683980 = 334020$(명)

| 주의 | 우유와 두유를 모두 좋아하지 않는 학생들이 있으므로 전체 학생 수가 우유 또는 두유를 좋아하는 학생 수와 같다고 생각하지 않도록 주의합니다.

3 **12**

십의 자리 숫자와 일의 자리 숫자가 다른 두 자리 수가 있습니다. 이 수의 십의 자리 숫자와 일의 자리 숫자를 바꾸어 생각하고 8을 곱했더니 일의 자리에서 올림이 없었고, 곱은 200보다 작았습니다. 두 자리 수를 구하시오.

㉮㉯ ㉯㉮

두 자리 수를 ㉮㉯라고 하면 바꾸어 생각한 두 자리 수는 ㉯㉮입니다.

• ㉯㉮ × 8의 계산에서 일의 자리와 곱해서 올림이 없으므로 $1 \times 8 = 8$에서 ㉮ = 1입니다.

• 곱의 결과가 200보다 작아야 하므로 $2 \times 8 = 16$에서 ㉯ = 2입니다.

㉮ = 1, ㉯ = 2이므로 두 자리 수는 12입니다.

4 **138**

다음을 모두 만족하는 세 자리 수 중에서 가장 큰 수와 가장 작은 수의 차를 구하시오.

• 십의 자리 숫자는 일의 자리 숫자의 3배입니다.
• 일의 자리 숫자와 백의 자리 숫자의 합은 9입니다.
• 일의 자리 숫자는 0이 아닙니다.

세 자리 수를 ■▲●라 하면

• 십의 자리 숫자는 일의 자리 숫자의 3배이므로 ▲ = ● × 3이고 일의 자리 숫자와 십의 자리 숫자는 각각 1과 3, 2와 6, 3과 9 중의 하나입니다.

• 일의 자리 숫자와 백의 자리 숫자의 합이 9이므로 ● + ■ = 9이고 일의 자리 숫자가 1, 2, 3일 때 백의 자리 숫자는 각각 8, 7, 6입니다.

조건을 모두 만족하는 세 자리 수는 831, 762, 693입니다.

따라서 가장 큰 수와 가장 작은 수의 차는 $831 - 693 = 138$입니다.

5　**57장**

한 개에 120원인 과자마다 딱지가 한 장씩 붙어 있습니다. 이 딱지를 8장 모으면 과자를 한 개 받을 수 있습니다. 딱지로 받은 과자에도 딱지가 붙어 있다고 할 때, 6000원으로 받을 수 있는 딱지는 모두 몇 장입니까?

> └── 딱지로 받은 과자의 딱지도 8장
> 　　모아서 과자를 받을 수 있다.

$6000 \div 120 = 50$이므로 6000원으로 과자를 사면 50개의 과자를 살 수 있습니다.

살 수 있는 50개의 과자로 딱지 50장을 받고,

$50 \div 8 = 6 \cdots 2$에서 딱지를 8장씩 모아서 딱지 6장을 더 받습니다.

딱지 6장과 나머지 2장을 모아 또 1장의 딱지를 받을 수 있습니다.

따라서 받을 수 있는 딱지는 모두 $50 + 6 + 1 = 57$(장)입니다.

6　**6**

서로 다른 숫자가 적힌 카드 **4** , **0** , ㉠ 이 있습니다. 이 카드를 모두 한 번씩 사용하여 만든 세 자리 수 중에서 가장 큰 수와 가장 작은 수의 차가 234입니다. ㉠에 알맞은 숫자를 구하시오.

4㉠0 또는 ㉠40　　㉠04 또는 40㉠

• $0 < ㉠ < 4$라고 하면 만들 수 있는 가장 큰 수는 4㉠0, 가장 작은 수는 ㉠04입니다.

$$
\begin{array}{r}
4\ ㉠\ 0 \\
-\ ㉠\ 0\ 4 \\
\hline
2\ 3\ 4
\end{array}
$$
→ 일의 자리의 계산에서
　$10 - 4 = 4$가 될 수 없습니다.

• $0 < 4 < ㉠$이라고 하면 만들 수 있는 가장 큰 수는 ㉠40, 가장 작은 수는 40㉠입니다.

$$
\begin{array}{r}
㉠\ 4\ 0 \\
-\ 4\ 0\ ㉠ \\
\hline
2\ 3\ 4
\end{array}
$$
$10 - ㉠ = 4$, $㉠ = 6$
$㉠ - 4 = 2$, $㉠ = 6$

따라서 ㉠에 알맞은 숫자는 6입니다.

7 **28개**

어느 퀴즈 대회에서 한 문제를 맞히면 4점을 얻고, 틀리면 1점을 잃는다고 합니다. 지효가 이 대회에서 100문제를 풀어 260점을 얻었다면 지효가 틀린 문제는 몇 개입니까?

+(맞힌 문제 수)×4 ―(틀린 문제 수)×1

100문제를 모두 맞혔을 때의 점수: $100 \times 4 = 400$(점)

99문제를 맞히고 한 문제를 틀렸을 때의 점수: $99 \times 4 - 1 \times 1 = 395$(점)

98문제를 맞히고 두 문제를 틀렸을 때의 점수: $98 \times 4 - 2 \times 1 = 390$(점) ……

한 문제를 틀릴 때마다 점수가 5점씩 낮아지므로

지효가 틀린 문제는 $(400 - 260) \div 5 = 140 \div 5 = 28$(개)입니다.

8 **95238**

A, B, C, D, E, F는 7이 아닌 모두 다른 숫자입니다. 다섯 자리 수 ABCDE에 7을 곱하면 여섯 자리 수 FFFFFF가 될 때, 다섯 자리 수 ABCDE를 구하시오.

여섯 자리가 모두 같은 수: 111111, 222222, 333333……

$ABCDE \times 7 = FFFFFF$

A가 가장 큰 숫자인 9일 때 $9 \times 7 = 63$이므로 $ABCDE \times 7$은 700000보다 큰 수가 나올 수 없습니다.

F가 각각 1, 2, 3, 4, 5, 6일 때

111111, 222222, 333333, 444444, 555555, 666666을 7로 나누어 봅니다.

$111111 \div 7 = 15873$, $222222 \div 7 = 31746$, $333333 \div 7 = 47619$,

$444444 \div 7 = 63492$, $555555 \div 7 = 79365$, $666666 \div 7 = 95238$

따라서 F의 숫자와도 다르고 각 자리 숫자가 7이 아닌 서로 다른 수는 95238뿐이므로 ABCDE는 95238입니다.

1 (1) **8** (2) **12** (3) **36** (4) **40**

⑴ $3 \times 4 - 12 \div 3 = 12 - 4$
$\qquad\qquad\qquad = 8$

⑵ $3 + 12 \div 4 \times 3 = 3 + 3 \times 3$
$\qquad\qquad\qquad\quad = 3 + 9$
$\qquad\qquad\qquad\quad = 12$

⑶ $252 \div (21 + 7) \times 4 = 252 \div 28 \times 4$
$\qquad\qquad\qquad\qquad\quad = 9 \times 4$
$\qquad\qquad\qquad\qquad\quad = 36$

⑷ $252 \div 21 + 7 \times 4 = 12 + 28$
$\qquad\qquad\qquad\qquad = 40$

+ 개념플러스
(　)가 있는 식의 계산에서는 (　) 안을 가장 먼저 계산합니다.

2 **<**

• $35 - 8 \times (10 - 4) \div 2 = 35 - 8 \times 6 \div 2$
$\qquad\qquad\qquad\qquad\qquad = 35 - 48 \div 2$
$\qquad\qquad\qquad\qquad\qquad = 35 - 24$
$\qquad\qquad\qquad\qquad\qquad = 11$

• $(35 - 8) \times 10 - 4 \div 2 = 27 \times 10 - 4 \div 2$
$\qquad\qquad\qquad\qquad\qquad = 270 - 2$
$\qquad\qquad\qquad\qquad\qquad = 268$

➡ $11 < 268$

3 $45 \times (6 + 4) \div 15 = 30$

45에 6과 4의 합을 곱하고 15로 나눈 수
➡ $45 \times (6 + 4) \div 15$
$45 \times (6 + 4) \div 15 = 45 \times 10 \div 15$
$\qquad\qquad\qquad\qquad = 450 \div 15$
$\qquad\qquad\qquad\qquad = 30$

4 $4 \times (9 + 6) - 18 = 42$

$9 + 6 = 15$이므로 $4 \times 15 - 18 = 42$의 15 대신에 $9 + 6$을 넣고 $9 + 6$이 먼저 계산되도록 괄호를 사용합니다.

$$9 + 6 = 15,\ 4 \times 15 - 18 = 42$$

➡ $4 \times (9 + 6) - 18 = 42$

+ 개념플러스
두 식에서 공통인 수를 찾아 하나의 식으로 나타냅니다. 이때 계산 결과가 달라지지 않도록 (　)를 사용할 수 있습니다.

5 $45 - (5 + 4) \times 3 = 18,\ 18$개

(남은 자두의 수)
$=$ (전체 자두의 수)
$\quad -$ (자두를 먹은 학생 수) \times (한 사람당 먹은 수)
$= 45 -$ (남학생 5명과 여학생 4명) $\times 3$
$= 45 - (5 + 4) \times 3$
$= 45 - 9 \times 3$
$= 45 - 27$
$= 18$(개)

6 **14**

$9 \times (\square - 5) + 16 = 97$
$\qquad 9 \times (\square - 5) = 97 - 16$
$\qquad 9 \times (\square - 5) = 81$
$\qquad\qquad \square - 5 = 81 \div 9$
$\qquad\qquad \square - 5 = 9$
$\qquad\qquad\quad \square = 9 + 5$
$\qquad\qquad\quad \square = 14$

+ 개념플러스
계산할 수 있는 부분을 먼저 계산하고, 덧셈과 뺄셈의 관계, 곱셈과 나눗셈의 관계를 생각하여 □를 구합니다.

7 (1) **850, 1100** (2) **100, 270000**

두 수의 덧셈이나 곱셈은 순서를 바꾸어 계산해도 계산 결과가 같습니다.

8 (1) **86, 86 / 같습니다**

 (2) **2700, 2700 / 같습니다**

세 수의 덧셈이나 곱셈에서 어느 두 수를 먼저 계산해도 계산 결과는 같습니다.

(1)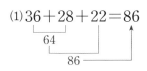

→ 계산 결과가 같습니다.

(2)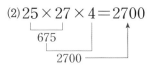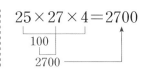

→ 계산 결과가 같습니다.

9 (1) **23, 60, 360**

 (2) **60, 60, 20, 28**

(1) 37과 23에 모두 6을 곱하여 더한 것이므로 37과 23의 합에 6을 곱한 것과 같습니다.

(2) $84=24+60$이므로
$84 \div 3 = (24+60) \div 3$입니다.

10 (1) **■, ■+1, ■+2**

 (2) **$a-1$, a, $a+1$**

(2) 연속하는 세 자연수 중 가운데 수가 a이므로 가장 작은 수는 가운데 수보다 1 작은 $a-1$, 가장 큰 수는 가운데 수보다 1 큰 $a+1$입니다.

11 $x+y=11$, $2 \times x + 4 \times y = 34$

오리의 다리는 2개이므로 오리 x마리의 다리는 $(2 \times x)$개입니다.

거북의 다리는 4개이므로 거북 y마리의 다리는 $(4 \times y)$개입니다.

따라서 오리와 거북의 마릿수를 구하는 식은 $x+y=11$이고, 다리 수를 구하는 식은 $2 \times x + 4 \times y = 34$입니다.

12 (1) **50000** (2) **10000(또는 1만)**

(1) $300 \times 500 = 150000$
 $= 100000 + 50000$
(2) 27만 \div 3 $=$ 9만
 $=$ 10만 $-$ 1만

13 **68쪽, 69쪽**

펼친 두 면의 쪽수는 연속하는 두 수이므로 두 쪽수를 각각 ▢, ▢+1이라고 하면 ▢+▢+1=137, $2 \times ▢ + 1 = 137$, $2 \times ▢ = 136$, ▢=68입니다.
따라서 펼친 두 면의 쪽수는 68쪽, 69쪽입니다.

14 **8, 17**

$b = a + 9$
 ↓
$a + b = 25$
→ $a + a + 9 = 25$, $a + a = 16$, $a = 8$
 $b = a + 9 = 8 + 9 = 17$

| **다른 풀이** | $a + b = 25$,
 $b = a + 9$ → $b - a = 9$
밑줄 친 두 식을 더하면
$\not{a} + b + b - \not{a} = 25 + 9$, $b + b = 34$,
$b = 17$입니다.
$a + b = 25$
→ $a = 25 - b = 25 - 17 = 8$

15 **12, 9**

두 식을 더하면 $\bigcirc+\bigcirc+\bigcirc-\bigcirc=21+3=24$,
$\bigcirc+\bigcirc=24$, $\bigcirc=12$입니다.
$\bigcirc+\bigcirc=21$이므로
$\bigcirc=21-\bigcirc=21-12=9$입니다.

+ 개념플러스

모르는 수가 2개일 때 모르는 수가 하나만 남도록 두 식을 더하거나 뺍니다.

하나의 개념에서 또 다른 개념으로

 사고력 ├───── **50~57쪽**

1 **㉠**

$$270+495+30$$
$$=270+30+495 \quad ㉠$$
$$=(270+30)+495 \quad ㉡$$
$$=300+495 \quad ㉢$$
$$=795$$

위 계산 과정에서 ㉠은 교환법칙, ㉡은 결합법칙을 이용하여 계산한 것입니다.

2 **(1) 1465 (2) 8**

(1) 세 수의 덧셈은 순서를 바꾸어 계산해도 결과가 같습니다.

(2) 세 수의 곱셈은 순서를 바꾸어 계산해도 결과가 같습니다.
$$125\times18\times8=125\times8\times18$$
$$=1000\times18$$
$$=18000$$
계산이 편리한 두 수를 먼저 곱하고 나머지 수를 곱합니다.

3 **a, b, c**

막대를 붙인 순서가 달라도 모두 붙인 전체 막대의 길이는 같습니다.

4 **㉡**

$$36\times25$$
$$=9\times4\times25 \quad ㉠$$
$$=9\times(4\times25) \quad ㉡$$
$$=9\times100 \quad ㉢$$
$$=900$$

두 수의 곱을 계산하기 편리하도록 세 수의 곱셈으로 바꾸어 계산한 것입니다.

5 **c, c**

사각형은 둘로 나누어도 전체 넓이는 달라지지 않습니다.

6 **1, 1, 75, 74925**

$$75\times999$$
$$=75\times(1000-1)$$
$$=75\times1000-75\times1$$
$$=75000-75$$
$$=74925$$

계산이 편리하도록 999를 1000보다 1 작은 수로 생각하여 분배법칙으로 계산한 것입니다.

7 (1) **56, 300, 900** (2) **20, 700**

(1) $(244 \times 3) + (56 \times 3) = (244 + 56) \times 3$
$\qquad\qquad\qquad\qquad = 300 \times 3$
$\qquad\qquad\qquad\qquad = 900$

(2) $68 \times 35 - 35 \times 48 = 68 \times 35 - 48 \times 35$
$\qquad\qquad\qquad\qquad = (68 - 48) \times 35$
$\qquad\qquad\qquad\qquad = 20 \times 35$
$\qquad\qquad\qquad\qquad = 700$

8 **10**

분배법칙을 이용하면
㉮ × (㉯ + ㉰) = ㉮ × ㉯ + ㉮ × ㉰
㉮ × ㉯ = 4, ㉮ × ㉰ = 6이므로
㉮ × ㉯ + ㉮ × ㉰ = 4 + 6 = 10입니다.

9 **74 kg, 33 kg**

아버지의 몸무게가 아들의 몸무게의 2배보다 8 kg 더 무거우므로 그림으로 나타내면 다음과 같습니다.

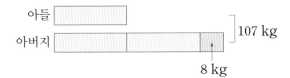

아들의 몸무게를 ☐ kg이라고 하면 그림에서 아버지의 몸무게는 (☐ × 2 + 8) kg입니다.
두 사람의 몸무게의 합이 107 kg이므로
☐ + ☐ × 2 + 8 = 107입니다.
\qquad ☐ + ☐ × 2 + 8 = 107
$\qquad\qquad$ ☐ × 3 + 8 = 107
$\qquad\qquad\quad$ ☐ × 3 = 99
$\qquad\qquad\qquad$ ☐ = 33
따라서 아들의 몸무게는 33 kg,
아버지의 몸무게는 33 × 2 + 8 = 74 (kg)입니다.

10 **62개**

구슬 수는 미주가 지아의 4배이고, 지아가 준기보다 20개 더 가지고 있으므로 그림으로 나타내면 다음과 같습니다.

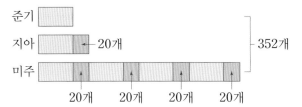

준기가 가진 구슬 수를 ☐개라고 하면
그림에서 지아가 가진 구슬 수는 (☐ + 20)개,
미주가 가진 구슬 수는 (☐ + 20) × 4개입니다.
세 사람이 가진 구슬이 모두 352개이므로
☐ + ☐ + 20 + (☐ + 20) × 4 = 352입니다.
\qquad ☐ + ☐ + 20 + (☐ + 20) × 4 = 352
$\qquad\qquad\qquad$ ☐ × 6 + 100 = 352
$\qquad\qquad\qquad\qquad$ ☐ × 6 = 252
$\qquad\qquad\qquad\qquad\qquad$ ☐ = 42
따라서 지아가 가진 구슬은 42 + 20 = 62(개)입니다.

11 **275 cm**

예 ❶ 긴 도막의 길이를 ☐ cm라고 하면 짧은 도막의 길이는 (☐ - 50) cm입니다.
\qquad 5 m = 500 cm이므로 두 도막의 길이의 합은
\qquad ☐ + ☐ - 50 = 500입니다.
❷ ☐ + ☐ - 50 = 500, ☐ + ☐ = 550,
\qquad ☐ = 550 ÷ 2 = 275이므로 긴 도막의 길이는
\qquad 275 cm입니다.

채점 기준	비율
❶ 긴 도막의 길이를 ☐ cm라고 하여 식을 세운 경우	40 %
❷ 긴 도막의 길이를 구한 경우	60 %

| **다른 풀이** | 짧은 도막의 길이를 ☐ cm라고 하면 긴 도막의 길이는 (☐ + 50) cm입니다.
☐ + ☐ + 50 = 500, ☐ + ☐ = 450,
☐ = 450 ÷ 2 = 225이므로
짧은 도막의 길이는 225 cm입니다.
따라서 긴 도막의 길이는 225 + 50 = 275(cm)입니다.

12 199

연속하는 자연수 중 가운데 수를 $■$라 하면 세 자연수
는 $■-1$, $■$, $■+1$입니다.

$■-1+■+■+1=600$에서

$■+■+■=600$이고 같은 수를 세 번 더해서

600이 되는 수는 $600÷3=200$이므로

$■=200$입니다.

따라서 세 자연수 중에서 가장 작은 수는

$200-1=199$입니다.

+ 개념플러스
연속하는 세 자연수를 $■-1$, $■$, $■+1$이라면
세 수의 합은 $■-1+■+■+1=■×3$이므로
연속하는 세 자연수의 합은 항상 3의 배수입니다.
→ 연속하는 세 자연수의 합이 $●$일 때 가운데 수는 $●÷3$입니다.

13 30

연속하는 짝수의 차는 2입니다.

연속하는 세 짝수 중 가운데 수를 $●$라 하면 세 수는

$●-2$, $●$, $●+2$입니다.

$●-2+●+●+2=84$에서 $●+●+●=84$

이고 같은 수를 세 번 더해서 84가 되는 수는

$84÷3=28$이므로 $●=28$입니다.

따라서 세 짝수 중에서 가장 큰 수는

$28+2=30$입니다.

14 7

연속하는 세 자연수를 $▲$, $▲+1$, $▲+2$라고 하면
세 자연수의 합은

$▲+▲+1+▲+2=▲+▲+▲+3$입니다.

$(▲+▲+▲+3)÷3=8$에서

$▲+▲+▲+3=8×3$,

$▲+▲+▲+3=24$,

$▲+▲+▲=21$이므로 $▲=7$입니다.

따라서 세 자연수 중 가장 작은 수는 7입니다.

| 다른 풀이 | 연속하는 세 자연수의 합은 $8×3=24$입
니다. 연속하는 세 자연수 중 가운데 수가 $24÷3=8$
이므로 가장 작은 수는 $8-1=7$입니다.

15 420

$$2+\ 4+\ 6+\cdots\cdots+36+38+40$$
$$40+38+36+\cdots\cdots+\ 6+\ 4+\ 2$$
$$\overline{42+42+42+\cdots\cdots+42+42+42}$$

이고 2부터 40까지 짝수의 개수는

$40÷2=20$(개)이므로 2부터 40까지 짝수의 합은

$42×20÷2=420$입니다.

16 2704

$$1+3+5+\cdots\cdots+43+\cdots\cdots+99+101+103$$

이고 1부터 103까지 홀수의 개수는

$(103+1)÷2=52$(개)이므로 1부터 103까지 홀수의

합은 $104×52÷2=2704$입니다.

17 30

$$119÷7+(\Box÷5-4)×4=25$$
$$17+(\Box÷5-4)×4=25$$
$$(\Box÷5-4)×4=25-17=8$$
$$\Box÷5-4=8÷4=2$$
$$\Box÷5=2+4=6$$
$$\Box=6×5=30$$

18 3

$$108÷9-(3×6-5×\Box)+28÷7=13$$
$$12-(18-5×\Box)+4=13$$
$$12-(18-5×\Box)+4=13$$

계산 순서를 거꾸로 하여 □ 안에 알맞은 수를 구합니다.
④의 계산에서 $12-(18-5 \times □)=13-4=9$
③의 계산에서 $18-5 \times □=12-9=3$
②의 계산에서 $5 \times □=18-3=15$
①의 계산에서 $□=15 \div 5=3$
따라서 □ 안에 알맞은 수는 3입니다.

19 $+, \times, -, \div$

계산이 가능한 경우를 생각하여 여러 가지 방법으로
$+, -, \times, \div$를 써넣어 봅니다.
➡ $(8+2) \times 4-9 \div 3$
$=10 \times 4-9 \div 3=40-3=37$

+ 개념플러스
\div를 써넣을 수 있는 곳은 제한적이므로 먼저 생각합니다.

20 $\times, \div, +$ / 102

계산 결과가 가장 크려면 가장 큰 수를 곱하고 가장 작은 수로 나누어야 하므로 8을 곱하고 2로 나눕니다.
➡ $24 \times 8 \div 2+6=192 \div 2+6=96+6=102$

21 64

처음 수의 십의 자리 숫자를 □라 하고 □를 사용한 식으로 나타내면 처음 수는 $10 \times □+4$이고,
십의 자리와 일의 자리 숫자를 바꾼 수는
$4 \times 10+□$입니다.
십의 자리 숫자와 일의 자리 숫자를 바꾸면 처음 수보다 18만큼 작아지므로
$10 \times □+4-18=4 \times 10+□$입니다.

$10 \times □+4-18=4 \times 10+□$
$10 \times □+4=40+□+18$
$10 \times □+4=□+58$
$9 \times □=54$
$□=6$
처음 수의 십의 자리 숫자가 6이므로 처음 수는 64입니다.

22 27

처음 수의 일의 자리 숫자를 □라 하고 □를 사용한 식으로 나타내면 처음 수는 $20+□$이고,
십의 자리와 일의 자리 숫자를 바꾼 수는
$10 \times □+2$입니다.
십의 자리 숫자와 일의 자리 숫자를 바꾸면 처음 수보다 45만큼 커지므로
$10 \times □+2=20+□+45$입니다.
$10 \times □+2=20+□+45$,
$10 \times □+2=□+65$,
$9 \times □=63$
$□=7$
처음 수의 일의 자리 숫자가 7이므로 처음 수는 27입니다.

23 900원

어른의 입장료를 ㉮, 어린이의 입장료를 ㉯라고 하면
$㉮+㉯+㉯+㉯=2100$
$-)\ ㉮+㉯+㉯\ \quad =1700$
$㉯=400$

어린이 1명의 입장료는 400원입니다.
따라서 어른 1명의 입장료는
$1700-(400+400)=900$(원)입니다.

24 12, 8

$$
\begin{array}{r}
x+y=20 \\
+)\ \underline{x-y=\ \ 4} \\
x+x=24
\end{array}
$$

→ $x=12$, $y=20-12=8$

25 15마리, 20마리

마릿수의 합과 다리 수의 합으로 각각 식을 만듭니다.
돼지의 수를 ■, 닭의 수를 ●라고 하면
■＋●＝35, 4×■＋2×●＝100입니다.
■＋●＝35 → 2×■＋2×●＝70

$$
\begin{array}{r}
4\times■+2\times●=100 \\
-)\ \underline{2\times■+2\times●=70} \\
2\times■=30,\ ■=15
\end{array}
$$

→ ■＝15, ●＝35－■＝35－15＝20
따라서 돼지는 15마리, 닭은 20마리입니다.

정답 ②

해설 세 장에 적힌 수를 각각 a, b, c라고 하면
$a+b=5$, $b+c=7$, $c+a=8$이다.
세 식을 모두 더하면
$a+a+b+b+c+c=20$에서
$2\times a+2\times b+2\times c=20$,
$2\times(a+b+c)=20$, $a+b+c=10$이다.
$a+b=5$이므로 $5+c=10$, $c=5$,
$b+c=7$이므로 $a+7=10$, $a=3$,

$c+a=8$이므로 $b+8=10$, $b=2$이다.
따라서 가장 작은 수는 2이다.

26 8

$$
\begin{array}{r}
㉠+\ \ ㉡\ \ \ \ \ \ \ \ =4 \\
㉡+\ \ ㉢=5 \\
+)\ \underline{㉠\ \ \ \ \ \ +\ \ \ ㉢=7} \\
2\times㉠+2\times㉡+2\times㉢=16
\end{array}
$$

→ ㉠＋㉡＋㉢＝16÷2＝8

27 82점

$$
\begin{array}{r}
(진우)+\ \ (경주)\ \ \ \ \ \ \ \ \ \ \ \ =158 \\
(경주)+\ \ (채원)=166 \\
+)\ \underline{(진우)\ \ \ \ \ \ \ \ \ +\ \ (채원)=172} \\
2\times(진우)+2\times(경주)+2\times(채원)=496
\end{array}
$$

→ (진우)＋(경주)＋(채원)＝496÷2＝248(점)

$$
\begin{array}{r}
(진우)+(경주)+(채원)=248 \\
-)\ \underline{\ \ \ \ \ \ \ \ (경주)+(채원)=166} \\
(진우)\ \ \ \ \ \ \ \ \ \ \ \ \ \ \ =82
\end{array}
$$

따라서 진우는 82점입니다.

28 B 은행

$$
\begin{aligned}
A+B&=6875000 \\
A+C&=7197000 \\
B+C&=5664000
\end{aligned}
$$

세 식을 모두 더하면
$2\times A+2\times B+2\times C=19736000$에서
$A+B+C=19736000÷2=9868000$입니다.
$(A+B+C)-(A+B)=9868000-6875000$
$\qquad\qquad C=2993000$(원)
$(A+B+C)-(A+C)=9868000-7197000$
$\qquad\qquad B=2671000$(원)
$(A+B+C)-(B+C)=9868000-5664000$
$\qquad\qquad A=4204000$(원)
따라서 세 은행 중 예금되어 있는 돈이 가장 적은 은행은 B 은행입니다.

1 **48개**

과일 가게에서 자두 300개를 165000원에 사 와서 한 개에 250원의 이익을 남기고 팔기로 하였습니다. 오늘 자두를 팔아 201600원을 벌었다면 오늘 팔고 남은 자두는 몇 개입니까?

(자두 한 개의 값) ──┐
(오늘 판 자두의 수)
=2016000÷(자두 한 개를 판 가격)
=(자두 300개의 값)÷(사 온 자두의 수)

(자두 한 개를 판 가격)
=(사 온 자두 한 개의 값)+250

(사 온 자두 한 개의 값)=165000÷300=550(원)

(자두 한 개를 판 가격)=550+250=800(원)

(오늘 판 자두의 수)=2016000÷800=252(개)

따라서 남은 자두는 300−252=48(개)입니다.

2 **32, 8**

☐ 안에 2, 4, 7, 8을 한 번씩 써넣어 계산 결과가 가장 클 때와 작을 때의 값을 각각 구하시오.

㉠<㉡<㉢<㉣일 때
• 계산 결과가 가장 큰 경우: ㉡+(㉢×㉣)÷㉠
• 계산 결과가 가장 작은 경우: ㉢+(㉠×㉡)÷㉣

• 계산 결과가 가장 크려면 나누는 수는 가장 작은 수여야 하고 곱하는 두 수는 큰 두 수여야 합니다.

➡ 4+(7×8)÷2=4+56÷2=4+28=32(또는 4+(8×7)÷2)

• 계산 결과가 가장 작으려면 나누는 수는 가장 큰 수여야 하고 곱하는 두 수는 작은 두 수여야 합니다.

➡ 7+(2×4)÷8=7+8÷8=7+1=8(또는 7+(4×2)÷8)

3 **180개** 마카롱을 한 사람에게 7개씩 나누어 주면 5개가 남고, 8개씩 나누어 주면 20개가 모자랍니다. 마카롱은 몇 개입니까?

5를 빼고 7로 나누면 나누어떨어집니다.

20을 더하고 8로 나누면 나누어떨어집니다.

학생 수를 ☐명이라고 하면 마카롱의 수는

7개씩 나누어 주면 5개가 남는 것을 식으로 나타내면 $(7 \times \square + 5)$개이고,

8개씩 나누어 주면 20개가 모자라는 것을 식으로 나타내면 $(8 \times \square - 20)$개입니다.

7개씩 나누어 줄 때와 8개씩 나누어 줄 때의 마카롱의 수는 같으므로

$7 \times \square + 5 = 8 \times \square - 20$, $8 \times \square - 7 \times \square = 5 + 20$, $\square = 25$입니다.

학생 수가 25명이므로 마카롱은 $7 \times 25 + 5 = 175 + 5 = 180$(개)입니다.

4 **9, 10, 11, 12** ☐ 안에 들어갈 수 있는 자연수를 모두 쓰시오.

$$13 < (15 - \square) \times 4 + 35 \div 7 < 33$$

부등호의 양변을 더하거나 빼도 식은 성립합니다.

$13 < (15 - \square) \times 4 + 35 \div 7 < 33$

$13 < (15 - \square) \times 4 + 5 < 33$

$8 < (15 - \square) \times 4 < 28$

$2 < 15 - \square < 7$

☐ 안에는 8보다 크고 13보다 작은 수가 들어가므로

☐ 안에 들어갈 수 있는 자연수는 9, 10, 11, 12입니다.

5 **2500**

홀수의 합 1＋3＋5＋7은 그림을 이용하여 16임을 알 수 있습니다. 이와 같은 방법을 이용하여 1부터 99까지 홀수의 합을 구하시오.

4×4

1 3 5 7

4개의 홀수의 합 선 안에 놓이는 ○의 수가
1, 3, 5, 7개입니다.

그림과 같이 ○를 늘어놓았을 때 1＋3＋5＋7의 합은 가로와 세로에 놓인 ○의 개수의 곱입니다.

7개의 ○가 놓인 네 번째 줄에는 가로에 4개, 세로에 4개가 있으므로

1＋3＋5＋7의 합은 4×4＝16입니다.

같은 방법으로 1부터 99까지 홀수는 (99＋1)÷2＝50(개)이므로

홀수의 개수대로 ○를 늘어놓으면 50째 줄까지 놓이게 됩니다.

50×50＝2500이므로 1부터 99까지 홀수의 합은 2500입니다.

| 다른 풀이 | $1＋3＋5＋\cdots\cdots＋49＋51＋\cdots\cdots＋95＋97＋99＝100×50÷2$
$\qquad\qquad\qquad\qquad\qquad 100$
$\qquad\qquad\qquad\qquad 100 \qquad\qquad\qquad\qquad\qquad ＝2500$
$\qquad\qquad\qquad 100$

1 **1**

◀보기▶와 같은 규칙으로 계산할 때, ☐ 안에 알맞은 수를 구하시오.

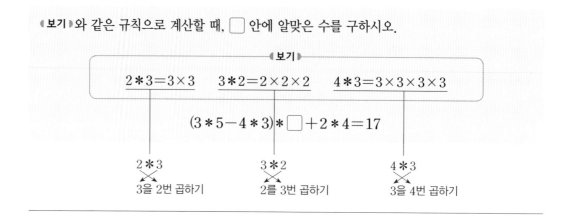

◀보기▶의 규칙은 ㉠∗㉡＝(㉡을 ㉠번 곱한 수)입니다.

$(3*5-4*3)*\square+2*4=17$에서

$3*5=5\times5\times5=125$이고, $4*3=3\times3\times3\times3=81$이므로

$3*5-4*3=125-81=44$입니다.

$2*4=4\times4=16$이므로 $44*\square+16=17$입니다.

$44*\square=1$이고 ☐를 44번 곱한 수가 1이므로 ☐ 안에 알맞은 수는 1입니다.

2 **1697**

2000보다 작은 어떤 자연수를 67로 나누어야 할 것을 잘못하여 76으로 나누었더니 몫과 나머지가 바뀌었습니다. 어떤 자연수는 얼마입니까?

잘못 계산한 식: (어떤 수)＝$76\times\blacklozenge+\blacksquare$

67로 나눈 몫을 \blacksquare, 나머지를 \blacklozenge 라고 하면
(어떤 수)＝$67\times\blacksquare+\blacklozenge$

어떤 자연수를 67로 나눈 몫을 \blacksquare, 나머지를 \blacklozenge 라고 하면

67로 나누어야 할 나눗셈과 76으로 나누어야 할 나눗셈에서 어떤 자연수는 같으므로

$67\times\blacksquare+\blacklozenge=76\times\blacklozenge+\blacksquare$입니다.

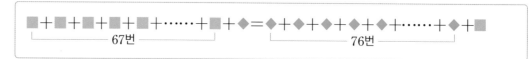

$\blacksquare\times67+\blacklozenge=\blacklozenge\times76+\blacksquare$, $\blacksquare\times66=\blacklozenge\times75$

$66\div3=22$, $75\div3=25$이므로 $\blacksquare\times22=\blacklozenge\times25$에서

➔ $\blacksquare=25$, $\blacklozenge=22$입니다.

따라서 어떤 자연수는 $67\times25+22=1675+22=1697$입니다.

3 **465**

[●÷▲]는 ●÷▲의 나머지입니다. 다음과 같은 규칙으로 나열된 수들의 합을 구하시오.

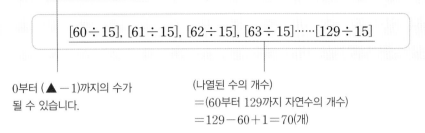

0부터 (▲−1)까지의 수가
될 수 있습니다.

(나열된 수의 개수)
＝(60부터 129까지 자연수의 개수)
＝129−60＋1＝70(개)

[●÷▲]는 ●÷▲의 나머지이므로

예를 들어 19÷2＝9…1에서 [19÷2]＝1입니다.

[60÷15]＝0, [61÷15]＝1, [62÷15]＝2, [63÷15]＝3……[129÷15]＝9에서
0, 1, 2, 3, 4……13, 14가 되풀이되는 규칙입니다.

→ 129−60＋1＝70이므로 70÷15＝4…10에서 나열된 수들은
0부터 14까지의 수가 4번 되풀이되고 0부터 9까지의 수가 나열됩니다.

$$0+1+2+\cdots\cdots+7+\cdots\cdots+12+13+14=14\times7+7=105$$

14
14
14

$$0+1+2+\cdots\cdots+5+\cdots\cdots+7+8+9=9\times10\div2=45$$

9
9
9

따라서 나열된 수들의 합은 105×4＋45＝420＋45＝465입니다.

II 자연수의 성질

01 배수와 약수

 기본 개념 ├──────── **66~70쪽**

1 **1860, 111110**

짝수, 홀수는 자연수이므로 $\frac{4}{10}$(분수), 16.94(소수), 0

을 제외한 수 중에서 찾습니다.
짝수는 일의 자리가 0, 2, 4, 6, 8인 수이므로 105,
189413은 짝수가 아닙니다.
따라서 짝수는 1860, 111110입니다.

+ 개념플러스 ─────────

정수 ┬ 양의 정수(자연수): 1, 2, 3, 4 ······
　　├ 0
　　└ 음의 정수: −1, −2, −3, −4 ······

2 ④

짝수에 2를, 홀수에 1을 넣어 계산해 봅니다.
① 2−1=1
② 2×2=4
③ 3−1=2
④ 0은 자연수가 아니므로 홀수도 짝수도 아닙니다.
⑤ 자연수는 1, 2, 3, 4, 5, 6······이므로 연속하는 두
　 자연수는 항상 홀수, 짝수이거나 짝수, 홀수입니다.

3 **짝수**

짝수와 짝수의 합은 짝수이고 30은 짝수이므로
30＝(짝수)＋(짝수)입니다.

(예)
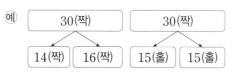

4 **13**

어떤 수의 배수 중에서 가장 작은 수는 어떤 수 자신입
니다.

5 **1, 2, 3, 6, 9**

■가 자연수일 때 18의 배수는 18×■입니다.
18×■＝1×18×■
　　　＝2×9　×■
　　　＝3×6　×■
이므로 1부터 9까지의 수 중 ☐ 안에 들어갈 수 있는
수는 1, 2, 3, 6, 9입니다.

6 ©

© 11의 배수는 11, 22, 33······이므로 11의 배수 중
　 가장 작은 수는 11입니다.
　 따라서 11의 배수는 11과 같거나 11보다 큽니다.

7 **84**

7, 14, 21, 28, 35······는 7의 배수입니다.
따라서 12번째 수는 7×12＝84입니다.

+ 개념플러스 ─────────

• 7의 배수 중 ■번째 수 구하기

1번째	2번째	3번째	4번째		■번째
7×1	7×2	7×3	7×4	······	7×■
↓	↓	↓	↓		↓
7	14	21	28		

8 (1) **2536, 6700, 9108**
　 (2) **6700, 605**　(3) **594, 9108**

(1) 4의 배수는 끝의 두 자리 수가 00 또는 4의 배수인 수이므로 2536, 6700, 9108입니다.

(2) 5의 배수는 일의 자리 숫자가 0 또는 5인 수이므로 6700, 605입니다.

(3) 9의 배수는 각 자리 숫자의 합이 9의 배수인 수입니다.

$2536 \rightarrow 2+5+3+6=16(\times)$

$594 \rightarrow 5+9+4=18(\bigcirc)$

$187 \rightarrow 1+8+7=16(\times)$

$6700 \rightarrow 6+7+0+0=13(\times)$

$9108 \rightarrow 9+1+0+8=18(\bigcirc)$

$1114 \rightarrow 1+1+1+4=7(\times)$

$605 \rightarrow 6+0+5=11(\times)$

9 35

75의 약수: 1, 3, 5, 15, 25, 75

→ 75의 약수는 곱해서 75가 되는 수입니다.

10 36, 95, 17

17의 약수: 1, 17 → 2개

36의 약수: 1, 2, 3, 4, 6, 9, 12, 18, 36 → 9개

95의 약수: 1, 5, 19, 95 → 4개

11 ②, ④

① 9(＝3×3)의 약수: 1, 3, 9 → 3개

② 12의 약수: 1, 2, 3, 4, 6, 12 → 6개

③ 25(＝5×5)의 약수: 1, 5, 25 → 3개

④ 19의 약수: 1, 19 → 2개

⑤ 81(＝9×9)의 약수: 1, 3, 9, 27, 81 → 5개

+ 개념플러스 ─────────

● × ●로 이루어진 수의 약수의 개수는 항상 홀수입니다.

12 20

$$1, \underbrace{2, 4, 5, 10}, \bigstar \rightarrow 1 \times \bigstar = 20, \ \bigstar = 20$$

$2 \times 10 = 20$

$4 \times 5 = 20$

$1 \times \bigstar = 20$

+ 개념플러스 ─────────

자연수 A의 가장 작은 약수는 1이고, 가장 큰 약수는 자연수 A입니다.

13 4개

· 36의 약수는 1, 2, 3, 4, 6, 9, 12, 18, 36이고 이 중에서 두 자리 수는 12, 18, 36입니다.

· 36의 배수는 36, 72, 108……이고 이 중에서 두 자리 수는 36, 72입니다.

따라서 ㉠과 36이 배수와 약수의 관계일 때 ㉠에 들어갈 수 있는 두 자리 수는 12, 18, 36, 72로 모두 4개입니다.

14 53, 59

1과 자기 자신이 아닌 수를 곱하여 수를 만들 수 있으면 소수가 아닙니다.

$50=1\times50=2\times25=5\times10=\cdots\cdots$

$51=1\times51=3\times17=\cdots\cdots$

$52=1\times52=2\times26=4\times13=\cdots\cdots$

<u>$53=1\times53$</u>

$54=1\times54=2\times27=3\times18=6\times9=\cdots\cdots$

$55=1\times55=5\times11=\cdots\cdots$

$56=1\times56=2\times28=4\times14=7\times8=\cdots\cdots$

$57=1\times57=3\times19=\cdots\cdots$

$58=1\times58=2\times29=\cdots\cdots$

<u>$59=1\times59$</u>이므로

→ 약수가 1과 자기 자신뿐인 수는 53, 59입니다.

+ 개념플러스 ─────────

소수는 약수가 1과 자기 자신뿐인 수입니다.

→ 소수는 약수가 2개입니다.

15 10개

1부터 30까지의 수 중에서 약수가 2개인 수는 2, 3, 5, 7, 11, 13, 17, 19, 23, 29입니다.

→ 10개

+ 개념플러스

짝수 중에서 소수인 수는 2뿐입니다.
2외의 소수는 모두 홀수입니다.

16 (1) $3 \times 3 \times 5$ (또는 $3^2 \times 5$)

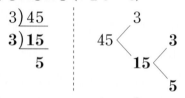

(2) $2 \times 2 \times 2 \times 7$ (또는 $2^3 \times 7$)

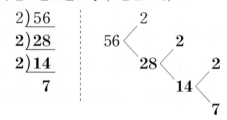

+ 개념플러스

· 소인수분해 방법

$$
\begin{array}{r}
2\,)\,30 \\
3\,)\,15 \\
\hline
5 \;\rightarrow\; 2 \times 3 \times 5
\end{array}
$$

① 나누어떨어지는 소수로 나눕니다.
 이때, 몫이 소수가 될 때까지 나눕니다.
② 나눈 소수들과 마지막 몫을 ×로 연결하여 나타냅니다.
 이때, 소인수분해한 결과는 크기가 작은 소수부터 순서대로 씁니다.

하나의 개념에서 또 다른 개념으로

사고력 ├─── 71~79쪽

1 ④, ⑤

① 15는 5의 배수이므로 15의 배수는 모두 5의 배수입니다.
② $(4 \times \blacksquare) + (4 \times \bullet) = 4 \times \blacktriangle$
③ $(3 \times \blacksquare) \times (3 \times \bullet) = 3 \times \blacktriangle$
④ 어떤 수의 약수의 개수는 홀수일 수도 있고 짝수일 수도 있습니다.
⑤ A가 B의 약수이면 B÷A의 값은 나누어떨어지므로 항상 자연수입니다.

2 ②, ③, ④

① 1은 모든 수의 약수이고, 모든 자연수는 1의 배수입니다.
⑤ 같은 자연수를 두 번 곱한 수의 약수가 항상 3개인 것은 아닙니다. └─ $a \times a = a^2 \rightarrow$ 제곱수라고 합니다.

+ 개념플러스

· 제곱수의 약수의 개수

$2 \times 2 = 4$에서 4의 약수: 1, 2, 4 → 3개
$4 \times 4 = 16$에서 16의 약수: 1, 2, 4, 8, 16 → 5개
제곱수의 약수의 개수는 항상 홀수입니다.

3 7, 11, 13, 17, 19

약수의 개수가 2개인 수는 소수입니다.
→ 5보다 크고 20보다 작은 수 중에서 소수는 7, 11, 13, 17, 19입니다.

4 ④, ⑤

① 1은 소수가 아닙니다.
② 5는 5의 배수이면서 1과 5만을 약수로 갖는 소수입니다.
③ 소수 중에서 짝수인 2와 어떤 수의 곱은 짝수이므로 두 소수의 곱이 항상 홀수인 것은 아닙니다.

5 97

99는 3의 배수, 98은 2의 배수입니다.
97은 약수가 1과 자기 자신뿐이므로 100보다 작은 자연수 중 가장 큰 소수는 97입니다.

6 ②, ⑤

소수만의 곱으로 나타내야 합니다.
① $36=2\times2\times3\times3$
③ $60=2\times2\times3\times5$
④ $56=2\times2\times2\times7$

7 ④

소인수분해하면 $126=2\times3\times3\times7$입니다.
따라서 126의 약수는
1, 2, 3, 2×3, 7, 3×3, 2×7, $2\times3\times3$, 3×7, $2\times3\times7$, $3\times3\times7$, $2\times3\times3\times7$입니다.

8 선영

연속된 두 자연수는 순서에 상관없이 하나는 짝수, 다른 하나는 홀수입니다.
그 두 수의 곱은 (홀수)×(짝수) 또는 (짝수)×(홀수)이므로 항상 짝수입니다.

9 홀수

1부터 1990까지의 합을 (짝수들의 합)+(홀수들의 합)으로 생각해 봅니다.
① 짝수 2, 4, 6……, 1989, 1990은
 $1990\div2=995$(개)이고

홀수 1, 3, 5, 7……, 1987, 1989는
$1988\div2=994$(개)와 1989이므로
모두 995개입니다.
② $2+4+\cdots\cdots+1990$은 짝수를 홀수 번 더한 값이
 └─995개의 짝수─┘ 995번
 므로 짝수이고
 $1+3+\cdots\cdots+1989$는 홀수를 홀수 번 더한 값이
 └─995개의 홀수─┘ 995번
 므로 홀수입니다.
③ (짝수)+(홀수)=(홀수)이므로
 $1+2+3+\cdots\cdots+1989+1990$은 홀수입니다.

10 11

연속하는 홀수는 2씩 커지므로
연속하는 세 홀수 중 가장 작은 수를 □라고 하면
세 홀수는 □, □+2, □+4입니다.
□+□+2+□+4=39, □+□+□+6=39,
□+□+□=33에서 11+11+11=33이므로
□=11입니다.
따라서 가장 작은 수는 11입니다.

| 다른 풀이 | 연속하는 세 홀수 중 가운데 수를 □라고 하면 세 홀수는 □−2, □, □+2입니다.
□−2+□+□+2=39, □+□+□=39에서
13+13+13=39이므로 □=13입니다.
따라서 가장 작은 수는 13−2=11입니다.

11 28

20과 40 사이의 수 중에서 7의 배수는 21, 28, 35이고 이 중에서 짝수는 28입니다.

12 28, 56, 112

예 ❶ 56의 약수는 1, 2, 4, 7, 8, 14, 28, 56입니다. 이 중에서 15보다 큰 수는 28, 56입니다.

❷ 56의 배수는 56, 112, 168…… 입니다. 이 중에서 150보다 작은 수는 56, 112입니다.

❸ 따라서 주어진 조건을 만족하는 ㉠은 28, 56, 112 입니다.

채점 기준	비율
❶ 56의 약수 중에서 15보다 큰 수를 구한 경우	40%
❷ 56의 배수 중에서 150보다 작은 수를 구한 경우	40%
❸ 조건을 만족하는 ㉠을 모두 구한 경우	20%

13 33개

1부터 200까지의 수 중에서 6의 배수는 $200 \div 6 = \underline{33} \cdots 2$이므로 33개입니다.

14 108

$100 \div 18 = 5 \cdots 10$
➡ 18의 배수 중에서 100에 가까운 수는 $18 \times 5 = 90$, $18 \times 6 = 108$입니다.
$100 - 90 = \underline{10}$, $108 - 100 = \underline{8}$이므로
$\underline{\quad 10 > 8 \quad}$
90과 108 중 100에 더 가까운 수는 108입니다.

+ 개념플러스
두 수의 차가 작을수록 두 수의 거리가 가깝습니다.

15 39개

· 1부터 600까지의 수 중 13의 배수는
$600 \div 13 = \underline{46} \cdots 2$이므로 46개입니다.
· 1부터 99까지의 수 중 13의 배수는
$99 \div 13 = \underline{7} \cdots 8$이므로 7개입니다.
➡ 100부터 600까지의 수 중 13의 배수는
$46 - 7 = 39$(개)입니다.

16 1, 2, 3, 4, 6, 8, 9

· 18의 배수 중에서 150에 가장 가까운 수는
$150 \div 18 = 8 \cdots 6$에서
$18 \times 8 = 144$이거나 $18 \times 9 = 162$입니다.
$150 - 144 = 6$, $162 - 150 = 12$이므로
두 수 중 150에 더 가까운 수는 144입니다.
➡ ★ = 144

· 144와 ◆는 배수와 약수의 관계이므로 ◆는 144의 약수 또는 배수입니다.
144의 배수는 144와 같거나 144보다 크고,
144의 약수는 144와 같거나 144보다 작습니다.
조건에서 ◆는 한 자리 수라고 했으므로
◆는 144의 약수 중에서 한 자리 수입니다.
➡ 1, 2, 3, 4, 6, 8, 9

17 8

4의 배수는 끝의 두 자리 수가 00 또는 4의 배수인 수이므로 35□4에서 □4가 4의 배수가 되는 경우는 04, 24, 44, 64, 84입니다.
□ 안에 들어갈 수 있는 숫자는 0, 2, 4, 6, 8이므로 이 중에서 가장 큰 숫자는 8입니다.

18 4500, 4515

3의 배수는 각 자리 숫자의 합이 3의 배수인 수입니다.
5의 배수는 일의 자리 숫자가 0 또는 5이므로 네 자리 수는 45□0 또는 45□5입니다.
· 45□0일 때 4530보다 작으면서
$4 + 5 + □ + 0 = 9 + □$가 3의 배수이려면
□ = 0입니다. ➡ 4500
· 45□5일 때 4530보다 작으면서
$4 + 5 + □ + 5 = 14 + □$가 3의 배수이려면
□ = 1입니다. ➡ 4515

따라서 3의 배수도 되고 5의 배수도 되는 4530보다 작은 네 자리 수는 4500, 4515입니다.

19 15

9의 배수는 각 자리 숫자의 합이 9의 배수인 수입니다.
- $4+2+5+$■$=11+$■에서 9의 배수인 경우
 → ■$=7$
- $5+6+8+$▲$=19+$▲에서 9의 배수인 경우
 → ▲$=8$

따라서 ■$+$▲$=7+8=15$입니다.

20 2가지

색종이 40장을 남김없이 똑같이 나누어 줄 수 있는 학생 수는 40의 약수의 개수와 같습니다.

40의 약수: 1, 2, 4, 5, 8, 10, 20, 40

따라서 15명보다 많은 학생들에게 나누어 줄 수 있는 방법은 20명, 40명에게 나누어 주는 경우로 모두 2가지입니다.

+ 개념플러스
(●개의 물건을 남김없이 똑같이 나누어 줄 수 있는 방법의 수)
$=$(●의 약수의 개수)

21 3가지

초콜릿 36개를 남김없이 똑같이 나누어 담을 수 있는 방법의 수는 36의 약수의 개수와 같습니다.

36의 약수: 1, 2, 3, 4, 6, 9, 12, 18, 36

따라서 상자의 수가 10개보다 많게 담을 수 있는 방법은 12개, 18개, 36개로 모두 3가지입니다.

22 49

6으로 나누어떨어지는 수 중에서 50에 가까운 수는 48, 54입니다.

$48+1=49$, $54+1=55$에서 50에 더 가까운 수는 49이므로 6으로 나누면 1이 남는 수 중에서 50에 가장 가까운 수는 49입니다.

23 11개

9로 나누었을 때 7이 남는 수는 9의 배수보다 7 큰 수입니다.

$100÷9=11\cdots1$, $200÷9=22\cdots2$이므로 100부터 200까지의 수 중 9의 배수보다 7 큰 수는

$9×11+7=\underline{106}$, $9×12+7=\underline{115}$ ……

$9×21+7=\underline{196}$, $9×22+7=205$입니다.

따라서 100부터 200까지의 수 중 9로 나누면 7이 남는 수는 $21-11+1=11$(개)입니다.

24 12개

예 ❶ (어떤 수)$÷8=$■$\cdots2$이므로
 (어떤 수)$=8×$■$+2$입니다.
❷ ■에 차례로 1부터 써넣어 두 자리 수를 구하면
 ■$=1$일 때 $8×1+2=10$,
 ■$=2$일 때 $8×2+2=18$……,
 ■$=12$일 때 $8×12+2=98$입니다.
따라서 두 자리 수는 모두 12개입니다.

채점 기준	비율
❶ 몫을 ■로 생각하여 어떤 수를 구하는 식을 세운 경우	40 %
❷ ■에 차례로 1부터 써넣어 구하는 두 자리 수는 모두 몇 개인지 구한 경우	60 %

25 2, 3, 4, 6, 8, 12, 16, 24, 48

$49÷$(어떤 수)$=$◆$\cdots1$에서 $49-1=48$이므로 어떤 수는 48을 나누어떨어지게 하는 수인 48의 약수입니다.

48의 약수는 1, 2, 3, 4, 6, 8, 12, 16, 24, 48입니다.

따라서 어떤 수가 될 수 있는 수는 48의 약수 중 1보다 큰 수인 2, 3, 4, 6, 8, 12, 16, 24, 48입니다.

26 4개

예 ❶ $54 \div (어떤 수) = \blacklozenge \cdots 4$에서 $54 - 4 = 50$이므로 어떤 수는 50을 나누어떨어지게 하는 수인 50의 약수입니다. 50의 약수는 1, 2, 5, 10, 25, 50입니다.

❷ 나머지가 4이므로 어떤 수가 될 수 있는 수는 4보다 큰 5, 10, 25, 50이고 모두 4개입니다.

채점 기준	비율
❶ 50의 약수를 구한 경우	70 %
❷ 어떤 수가 될 수 있는 수는 모두 몇 개인지 구한 경우	30 %

27 8개

$123 \div (어떤 수) = \blacklozenge \cdots 3$에서 $123 - 3 = 120$이므로 어떤 수는 120을 나누어떨어지게 하는 수인 120의 약수입니다.

120의 약수 중 두 자리 수는 10, 12, 15, 20, 24, 30, 40, 60입니다.

따라서 어떤 수가 될 수 있는 두 자리 수는 모두 8개입니다.

교육청 문제 가형

9 이하의 자연수 a, b에 대하여 $a \times 10^2 + 5 \times 10 + b \times 1$이 6의 배수일 때 순서쌍 (a, b)의 개수를 구하여라. [4점]

> 수능 문제는
> 초등에서 고등까지의 수학 개념이 연결된다는 것을 일깨워주고, 현재 배우는 개념의 중요성을 느낄 수 있도록 구성한 것이므로 풀지 않습니다.
> 단, 참고용으로 정답과 해설을 안내합니다.

정답 12개

해설 6의 배수는 2의 배수이고 동시에 3의 배수이므로 $b = 2$, 4, 6, 8이면서 $a + 5 + b$가 3의 배수이어야 한다.

$b = 2$일 때 252, 552, 852 ➔ 3개

$b = 4$일 때 354, 654, 954 ➔ 3개

$b = 6$일 때 156, 456, 756 ➔ 3개

$b = 8$일 때 258, 558, 858 ➔ 3개

따라서 순서쌍 (a, b)는 모두 12개이다.

28 ㉠, ㉢

3의 배수는 각 자리의 숫자의 합이 3의 배수인 수입니다.

㉠ $5 \times 100 + 1 \times 10 + 3 \times 1 = 513$
 ➔ $5 + 1 + 3 = 9(\bigcirc)$

㉡ $9 \times 100 + 2 \times 10 + 5 \times 1 = 925$
 ➔ $9 + 2 + 5 = 16$

㉢ $2 \times 100 + 1 \times 10 + 9 \times 1 = 219$
 ➔ $2 + 1 + 9 = 12(\bigcirc)$

㉣ $6 \times 100 + 8 \times 10 + 2 \times 1 = 682$
 ➔ $6 + 8 + 2 = 16$

따라서 3의 배수는 ㉠, ㉢입니다.

29 3개

㉠$\times 100 + 7 \times 10 + 3 \times 1$이 3의 배수이므로

㉠$+ 7 + 3 = $㉠$+ 10$이 3의 배수이어야 합니다.

㉠$+ 10 = 12$ ➔ ㉠$= 2$

㉠$+ 10 = 15$ ➔ ㉠$= 5$

㉠$+ 10 = 18$ ➔ ㉠$= 8$

따라서 ㉠이 될 수 있는 수는 2, 5, 8이므로 모두 3개입니다.

1 **101, 102,**
 104, 106

어떤 자연수를 9로 나누면 몫은 11이고, 나머지는 소수가 됩니다. 어떤 자연수가 될 수 있는 수를 모두 구하시오.

나머지는 0보다 크거나 같고 나누는 수보다 작으므로
1보다 크고 9보다 작은 소수를 구합니다.

(어떤 자연수)$\div 9=11\cdots$(소수)에서 9로 나누었으므로 나머지는 9보다 작은 소수인 2, 3, 5, 7입니다.

나머지가 2일 때 (어떤 자연수)$=9\times 11+2=101$
나머지가 3일 때 (어떤 자연수)$=9\times 11+3=102$
나머지가 5일 때 (어떤 자연수)$=9\times 11+5=104$
나머지가 7일 때 (어떤 자연수)$=9\times 11+7=106$
따라서 어떤 자연수가 될 수 있는 수는 101, 102, 104, 106입니다.

2 **643개**

1부터 999까지의 수 중에서 4의 배수도 아니고 7의 배수도 아닌 수는 모두 몇 개입니까?

4로도 나누어떨어지지 않고
7로도 나누어떨어지지 않는 수

4의 배수의 개수: $999\div 4=249\cdots 3 \rightarrow 249$개
7의 배수의 개수: $999\div 7=142\cdots 5 \rightarrow 142$개
4의 배수이면서 7의 배수인 수(28의 배수)의 개수: $999\div 28=35\cdots 19 \rightarrow 35$개
➔ 4의 배수도 아니고 7의 배수도 아닌 수의 개수: $999-249-142+35=643$(개)

| 주의 | 전체에서 4의 배수이거나 7의 배수인 수를 뺄 때, 4의 배수이면서 7의 배수인 수는 두 번 빼게 되므로 다시 더해야 합니다.

3 **495, 405** 다음 조건을 만족하는 수 중에서 가장 큰 수와 가장 작은 수를 차례로 구하시오.

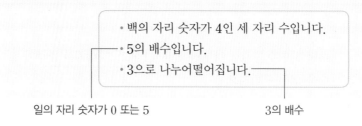

- 백의 자리 숫자가 4인 세 자리 수: 4□□
- 5의 배수: 4□0, 4□5
- 3으로 나누어떨어지는 수는 3의 배수이므로 4□0, 4□5의 각 자리 숫자의 합이 3의 배수 인 경우를 찾습니다.

 4□0일 때 4+□+0=4+□이므로 □=2, 5, 8입니다.

 → 420, 450, 480

 4□5일 때 4+□+5=9+□이므로 □=0, 3, 6, 9입니다.

 → 405, 435, 465, 495

따라서 조건을 만족하는 수 중에서 가장 큰 수는 495, 가장 작은 수는 405입니다.

4 **527040** 527의 뒤에 세 개의 숫자를 더 붙여 여섯 자리 수를 만들었더니 <u>3의 배수, 4의 배수, 5의 배수</u>가 되었습니다. 이 수 중에서 가장 작은 수를 구하시오.

> 3의 배수: 각 자리 숫자의 합이 3의 배수인 수
> 4의 배수: 끝의 두 자리 수가 00 또는 4의 배수인 수
> 5의 배수: 일의 자리 숫자가 0 또는 5인 수

- 527의 뒤에 세 개의 숫자를 붙이면 527□□□입니다.
- 527□□□가 5의 배수이려면

 527□□0 또는 527□□5이어야 하는데 527□□5는 4의 배수가 될 수 없습니다.
- 527□□0이 4의 배수이려면

 527□00, 527□20, 527□40, 527□60, 527□80입니다.

 ① 527□00이 3의 배수가 되려면 5+2+7+□+0+0이 3의 배수이어야 하므로

 □=1, 4, 7입니다. → 527100, 527400, 527700

 ② 527□20이 3의 배수가 되려면 5+2+7+□+2+0이 3의 배수이어야 하므로

 □=2, 5, 8입니다. → 527220, 527520, 527820

 ③ 527□40이 3의 배수가 되려면 5+2+7+□+4+0이 3의 배수이어야 하므로

 □=0, 3, 6, 9입니다. → 527040, 527340, 527640, 527940

 ④ 527□60이 3의 배수가 되려면 5+2+7+□+6+0이 3의 배수이어야 하므로

 □=1, 4, 7입니다. → 527160, 527460, 527760

 ⑤ 527□80이 3의 배수가 되려면 5+2+7+□+8+0이 3의 배수이어야 하므로

 □=2, 5, 8입니다. → 527280, 527580, 527880

따라서 가장 작은 수는 527040입니다.

1 (1) **1, 3, 7, 21 / 21**

 (2) **1, 2, 3, 6 / 6**

(1) 소인수분해한 식에서 공약수는 1, 3, 7, 3×7, 최대공약수는 $3 \times 7 = 21$입니다.

(2) 소인수분해한 식에서 공약수는 1, 2, 3, 2×3, 최대공약수는 $2 \times 3 = 6$입니다.

| 참고 | 1은 모든 자연수들의 공약수입니다.

2 (1) **8** (2) **7**

(1)
```
2)8  24
2)4  12
2)2   6
  1   3
```
→ 최대공약수:
 $2 \times 2 \times 2 = 8$

(2)
```
7)21  35
   3   5
```
→ 최대공약수: 7

3 ⑤

$2 \times 2 \times 2 \times 3 \times 3$과 $2 \times 3 \times 3 \times 5$의 최대공약수는 $2 \times 3 \times 3$이고 공약수는 최대공약수의 약수이므로 $2 \times 3 \times 3$의 약수인

1, 2, 3, 2×3, 3×3, $2 \times 3 \times 3$입니다.

따라서 두 수의 공약수가 아닌 것은

⑤ $2 \times 2 \times 3$입니다.

| 다른 풀이 | 공약수는 두 수의 공통인 약수이므로 소인수분해한 식에서 공통인 소인수를 찾습니다.

$2 \times 2 \times 2 \times 3 \times 3$

 $2 \times 3 \times 3 \times 5$

→ 1, 2, 3, 2×3, 3×3, $2 \times 3 \times 3$

4
```
2)70  110  130   / 2×5=10
5)35   55   65
   7   11   13
```

5 **1, 2, 3, 4, 6, 8, 12, 24**

두 수의 공약수는 두 수의 최대공약수의 약수와 같습니다. 최대공약수가 24이므로 24의 약수를 구하면 1, 2, 3, 4, 6, 8, 12, 24입니다.

6 (1) **100 / 100, 200, 300**

 (2) **150 / 150, 300, 450**

(1)
 $20 = 2 \times 2 \times 5$
 $50 = 2 \qquad \times 5 \times 5$

최소공배수: $2 \times 2 \times 5 \times 5 = 100$

→ 공배수: 100×1, 100×2, $100 \times 3 \cdots\cdots$

(2)
 $30 = 2 \times 3 \times 5$
 $75 = \qquad 3 \times 5 \times 5$

최소공배수: $2 \times 3 \times 5 \times 5 = 150$

→ 공배수: 150×1, 150×2, $150 \times 3 \cdots\cdots$

+ 개념플러스

두 수의 공배수는 두 수의 최소공배수의 배수와 같습니다.

7 (1) **72** (2) **315**

(1)
 $8 = 2 \times 2 \times 2$
 $72 = 2 \times 2 \times 2 \times 3 \times 3$

최소공배수: $2 \times 2 \times 2 \times 3 \times 3 = 72$

(2)
 $45 = 3 \times 3 \times 5$
 $105 = \qquad 3 \times 5 \times 7$

최소공배수: $3 \times 3 \times 5 \times 7 = 315$

8 ③

두 수의 공배수는 최소공배수의 배수와 같습니다.

$2 \times 3 \times 7$과

$2 \times 3 \times 3 \times 7$의 최소공배수는 $2 \times 3 \times 3 \times 7$이므로 공배수는 ③ $2 \times 3 \times 3 \times 7$입니다.

9

$$
\begin{array}{r|lll}
3) & 60 & 210 & 75 \\
\hline
5) & 20 & 70 & 25 \\
\hline
2) & 4 & 14 & 5 \\
\hline
 & 2 & 7 & 5
\end{array}
$$

$/ \ 3 \times 5 \times 2 \times 2 \times 7 \times 5 = 2100$

최소공배수를 구할 때에는 모두 소수만 남도록 나누어 공통인 소인수와 공통이 아닌 소인수를 모두 곱합니다.

10 **90**

두 수의 공배수는 최소공배수의 배수와 같습니다.
30의 공배수가 30, 60, 90……이므로 두 수의 공배수 중 가장 큰 두 자리 수는 90입니다.

11 **30, 18**

$$
\begin{array}{r|ll}
3) & \bigcirc & \bigcirc \\
\hline
 & 10 & 6
\end{array}
$$
에서

$\bigcirc \div 3 = 10 \ \rightarrow \ \bigcirc = 3 \times 10 = 30$
$\bigcirc \div 3 = 6 \ \rightarrow \ \bigcirc = 3 \times 6 = 18$

12 $7 \times a, \ 7 \times b$

A를 7로 나눈 몫은 a입니다.
$A \div 7 = a \ \rightarrow \ A = 7 \times a$
B를 7로 나눈 몫은 b입니다.
$B \div 7 = b \ \rightarrow \ B = 7 \times b$

13 ②

$$
\begin{array}{r|ll}
48) & A & 144 \\
\hline
 & a & b
\end{array}
$$
에서 $144 \div 48 = 3$이므로

$$
\begin{array}{r|ll}
48) & A & 144 \\
\hline
 & a & 3
\end{array}
$$
입니다.

a와 3은 공약수가 1이어야 하므로 a는 3의 배수가 아닙니다.
따라서 a가 될 수 없는 수는 ② 3입니다.

14 **48**

(두 수의 곱)＝(최대공약수)×(최소공배수)이므로
어떤 수를 ㉮라고 하면
㉮×72＝24×144＝3456에서
㉮＝3456÷72＝48입니다.

| 다른 풀이 | 어떤 수를 ㉮라고 하면
$$
\begin{array}{r|ll}
24) & ㉮ & 72 \\
\hline
 & \bigcirc & 3
\end{array}
$$
두 수의 최소공배수는 $24 \times \bigcirc \times 3 = 144$이므로
$\bigcirc \times 3 = 6$, $\bigcirc = 2$입니다.
따라서 ㉮＝$24 \times 2 = 48$입니다.

15 **1, 2, 4, 8, 16**

(두 수의 곱)＝(최대공약수)×(최소공배수)이므로
$1024 = $(최대공약수)$\times 64$
→ (최대공약수)＝$1024 \div 64 = 16$
두 수의 공약수는 최대공약수의 약수이므로
1, 2, 4, 8, 16입니다.

16 **80, 48**

$$
\begin{array}{r|ll}
16) & A & B \\
\hline
 & \bigcirc & \bigcirc
\end{array}
$$
에서

최소공배수는 $16 \times \bigcirc \times \bigcirc = 240$이므로
$\bigcirc \times \bigcirc = 15$입니다.
㉠, ㉡은 A, B를 각각 최대공약수로 나눈 몫이므로
㉠과 ㉡의 공약수는 1입니다.
A＞B에서 ㉠＞㉡이므로 ㉠＝15, ㉡＝1
또는 ㉠＝5, ㉡＝3입니다.
A와 B가 두 자리 수이므로 ㉠＝5, ㉡＝3입니다.
→ A＝$16 \times 5 = 80$, B＝$16 \times 3 = 48$

1 ③

① A와 B는 두 수의 최대공약수의 배수입니다.
② A가 B의 약수이면 A와 B의 최소공배수는 B입니다.
④ 연속하는 두 자연수의 최소공배수는 두 수의 곱입니다.
⑤ A와 B의 곱은 두 수의 최대공약수와 최소공배수의 곱과 같습니다.

2 ㉢

㉢ 두 자연수의 최대공약수가 1이면 두 수의 공약수는 1입니다.

3 6개

8과 4의 최소공배수는 8이므로 8과 4의 공배수는 8의 배수입니다.
$100 \div 8 = 12 \cdots 4$, $49 \div 8 = 6 \cdots 1$이므로
50부터 100까지의 수 중에서 8의 배수의 개수는
$12 - 6 = 6$(개)입니다.

4 200개

45의 배수는 모두 5의 배수입니다.
1부터 250까지의 자연수 중에서 5의 배수는
$250 \div 5 = 50$(개)이므로 5의 배수가 아닌 수는
$250 - 50 = 200$(개)입니다.

5 18

54와 90을 나누어떨어지게 하는 수 중 가장 큰 수는
54와 90의 최대공약수입니다.

$$
\begin{array}{r}
2\,)\underline{54\quad 90} \\
3\,)\underline{27\quad 45} \\
3\,)\underline{\ 9\quad 15} \\
3\quad 5
\end{array}
$$

→ 54와 90의 최대공약수: $2 \times 3 \times 3 = 18$

| 다른 풀이 | $54 = \underline{2 \times 3 \times 3} \times 3$
$\qquad\qquad 90 = \underline{2 \times 3 \times 3} \times 5$
→ 54와 90의 최대공약수: $2 \times 3 \times 3 = 18$

6 120

㉠ ❶ 5로 나누어도 6으로 나누어도 나누어떨어지는 수는 두 수의 공배수입니다.
5와 6의 최소공배수가 30이므로 두 수의 공배수는 30, 60, 90, 120, 150……입니다.
❷ 100보다 크고 150보다 작은 두 수의 공배수는 120입니다.

채점 기준	비율
❶ 5와 6의 공배수를 구한 경우	70 %
❷ ❶의 수 중에서 100보다 크고 150보다 작은 수를 구한 경우	30 %

7 8개

56과 64의 최대공약수를 구합니다.

$$
\begin{array}{r}
2\,)\underline{56\quad 64} \\
2\,)\underline{28\quad 32} \\
2\,)\underline{14\quad 16} \\
7\quad 8
\end{array}
$$

→ 최대공약수: $2 \times 2 \times 2 = 8$
따라서 접시는 8개까지 필요합니다.

8 40 cm

10과 8의 최소공배수를 구합니다.

$$
\begin{array}{r}
2\,)\underline{10\quad 8} \\
5\quad 4
\end{array}
$$

→ 최소공배수: $2 \times 5 \times 4 = 40$
따라서 만든 정사각형 모양의 한 변의 길이는 40 cm입니다.

9 오전 7시 30분

15와 20의 최소공배수를 구합니다.

$$5 \underline{)\,15 \quad 20}$$
$$\quad\; 3 \quad\;\; 4$$

→ 최소공배수: $5 \times 3 \times 4 = 60$

두 버스는 60분마다 동시에 출발하므로 다음번에 동시에 출발하는 시각은

오전 6시 30분$+$60분$=$오전 7시 30분입니다.

10 11도막

72와 27의 최대공약수를 구합니다.

$$3\underline{)\,72 \quad 27}$$
$$3\underline{)\,24 \quad\;\, 9}$$
$$\quad\;\; 8 \quad\;\; 3$$

→ 최대공약수: $3 \times 3 = 9$

따라서 두 끈을 각각 $9\,\text{cm}$씩 자르면 자른 끈은
$72 \div 9 = 8$, $27 \div 9 = 3$에서
모두 $8 + 3 = 11$(도막)이 됩니다.

11 200개

예 ❶ 가로, 세로, 높이의 최소공배수를 구합니다.
15, 12, 6의 최소공배수는 60이므로 한 모서리가 $60\,\text{cm}$인 정육면체를 만들 수 있습니다.

❷ 가로에는 $60 \div 15 = 4$(개), 세로에는
$60 \div 12 = 5$(개), 높이에는 $60 \div 6 = 10$(개)의
벽돌을 놓아야 하므로 벽돌은 적어도
$4 \times 5 \times 10 = 200$(개) 필요합니다.

채점 기준	비율
❶ 만들 수 있는 정육면체의 한 모서리가 몇 cm인지 구한 경우	50 %
❷ 벽돌은 적어도 몇 개 필요한지 구한 경우	50 %

12 5바퀴

30, 45, 18의 최소공배수를 구합니다.

$$3\underline{)\,30 \quad 45 \quad 18}$$
$$2\underline{)\,10 \quad 15 \quad\; 6}$$
$$3\underline{)\;\, 5 \quad 15 \quad\; 3}$$
$$5\underline{)\;\, 5 \quad\;\, 5 \quad\; 1}$$
$$\quad\;\; 1 \quad\;\; 1 \quad\;\, 1$$

→ 최소공배수: $3 \times 2 \times 3 \times 5 = 90$

세 톱니바퀴는 톱니 수가 각각 90의 배수만큼 맞물려야 처음 맞물렸던 자리에서 다시 만납니다.

따라서 ㉔ 톱니바퀴는 적어도
$90 \div 18 = 5$(바퀴)를 돌아야 합니다.

13 15분

초록색 전구는 $4 + 2 = 6$(초)마다,
주황색 전구는 $3 + 5 = 8$(초)마다 다시 켜집니다.
6과 8의 최소공배수는 24이므로 두 전구가 동시에 다시 켜지는 데 걸리는 시간은 24초입니다.
1시간은 3600초이고 24초 간격으로 두 전구가 동시에 켜지므로
(1시간 동안 동시에 켜지는 횟수)
$= 3600 \div 24 = 150$(번)
켜진 전구는 ○로, 꺼진 전구는 ✕로 1초 간격으로 표시합니다.

(24초 동안 함께 켜져 있는 시간)
$= 3 + 2 + 1 = 6$(초)
(오후 8시부터 오후 9시까지 두 전구가 함께 켜져 있는 시간의 합)$= 6 \times 150 = 900$(초)

→ 900초$=$15분

14 ④

두 수 $\underline{2 \times 2 \times 3} \times 5$와 $\underline{2 \times 2 \times 3} \times 7$의 공약수는
1, 2, 3, 2×2, 2×3, $2 \times 2 \times 3$입니다.

15 3

(두 수의 곱)
＝(두 수의 최대공약수)×(두 수의 최소공배수)이므로
$A×B=30×450=13500$입니다.
$2×\square×5×5×2×\square×3×5=13500$,
$\square×\square=13500÷1500=9$, $3×3=9$이므로
$\square=3$입니다.

16 ③, ⑤

최소공배수: $2×2×3×3×5×7$ —— A에 반드시
있어야 하는 수
①　　　　　　　$5×7(○)$
② 2　　　　　$×5×7(○)$
③ $2×2×3×3$　　　$(×)$
④　　　　　　$3×5×7(○)$
⑤　　　　　$3×3×5$　$(×)$

17 26

(어떤 수)-2는 6과 8의 공배수입니다.

$$2\,)\underline{6\quad 8}$$
$$\quad 3\quad 4$$

→ 6과 8의 최소공배수: $2×3×4=24$
따라서 어떤 수가 될 수 있는 수 중에서
가장 작은 두 자리 수는 $24+2=26$입니다.

18 126

(어떤 수)-6은 12와 30의 공배수입니다.

$$2\,)\underline{12\quad 30}$$
$$3\,)\underline{\ 6\quad 15}$$
$$\quad 2\quad\ 5$$

→ 12와 30의 최소공배수: $2×3×2×5=60$
12와 30의 공배수는 60, 120, 180……이므로
어떤 수가 될 수 있는 수 중에서 가장 작은 세 자리 수
는 $120+6=126$입니다.

19 133

(어떤 수)-7은 18과 42의 공배수입니다.

$$2\,)\underline{18\quad 42}$$
$$3\,)\underline{\ 9\quad 21}$$
$$\quad 3\quad\ 7$$

→ 18과 42의 최소공배수: $2×3×3×7=126$
18과 42의 공배수: 126, 252, 378……
따라서 어떤 수가 될 수 있는 수 중에서 가장 작은 세
자리 수는 $126+7=133$입니다.

20 12

어떤 수를 ●라고 하면
$77÷●=■\cdots5$, $86÷●=▲\cdots2$입니다.
77과 86에서 각각 5와 2를 빼고 ●로 나누면 나누어
떨어지므로 ●는 $77-5=72$와 $86-2=84$의 공약
수입니다.

$$2\,)\underline{72\quad 84}$$
$$2\,)\underline{36\quad 42}$$
$$3\,)\underline{18\quad 21}$$
$$\quad 6\quad\ 7$$

→ 72와 84의 최대공약수: $2×2×3=12$
따라서 ● 중에서 가장 큰 수는 72와 84의 최대공약수
인 12입니다.

+ 개념플러스
■를 어떤 수로 나눈 나머지가 ◆일 때 (■$-$◆)를 어떤 수로 나
누면 나누어떨어집니다.
두 수를 모두 나누어떨어지게 하는 수는 두 수의 공약수입니다.

21 **30**

나누어지는 수에서 나머지를 뺀 수를 어떤 수로 나누면 나누어떨어지므로

어떤 수는 $151-1=150$과 $195-15=180$의 공약수입니다.

$$
\begin{array}{r}
2\,)\underline{150\quad 180} \\
3\,)\underline{\;\,75\quad\;\,90} \\
5\,)\underline{\;\,25\quad\;\,30} \\
\;5\qquad\;6
\end{array}
$$

→ 150과 180의 최대공약수: $2\times3\times5=30$

따라서 어떤 수 중에서 가장 큰 수는 150과 180의 최대공약수인 30입니다.

22 **39**

$197-2=195$, $121-4=117$, $73+5=78$을 어떤 수로 각각 나누면 모두 나누어떨어집니다.

$$
\begin{array}{r}
3\,)\underline{195\quad 117\quad 78} \\
13\,)\underline{\;\,65\quad\;\;39\quad 26} \\
\;5\qquad\;\;3\qquad 2
\end{array}
$$

→ 195, 117, 78의 최대공약수: $3\times13=39$

따라서 어떤 수 중에서 가장 큰 수는 195, 117, 78의 최대공약수인 39입니다.

23 **8명**

나누어 주려고 하는 학생 수는

$35+5=40$, 24, $20-4=16$의 공약수입니다.

$$
\begin{array}{r}
2\,)\underline{40\quad 24\quad 16} \\
2\,)\underline{20\quad 12\quad\;\,8} \\
2\,)\underline{10\quad\;\,6\quad\;\,4} \\
\;5\qquad 3\qquad 2
\end{array}
$$

→ 40, 24, 16의 최대공약수: $2\times2\times2=8$

8의 공약수는 1, 2, 4, 8이고 이 중에서 4보다 큰 수는 8이므로 학생 수는 8명입니다.

24 **6**

$$
\begin{array}{r}
\blacktriangle\,)\underline{5\times\blacktriangle\quad 6\times\blacktriangle} \\
\;\;5\qquad\quad 6
\end{array}
$$

최소공배수가 180이므로

$\blacktriangle\times5\times6=180$에서 $\blacktriangle=6$입니다.

따라서 두 수의 최대공약수는 6입니다.

25 **⑤**

$$
24\,)\underline{\text{A}\quad 168}\qquad\rightarrow\qquad 24\,)\underline{\text{A}\quad 168}\\
\qquad\qquad\qquad\qquad\qquad\quad\bullet\qquad 7
$$

24가 A와 168의 최대공약수이므로 ●와 7의 공약수는 1뿐입니다.

따라서 ●는 7의 배수가 아닙니다.

보기의 수를 24로 나누어 보면

① ●$=48\div24=2$

② ●$=96\div24=4$

③ ●$=120\div24=5$

④ ●$=144\div24=6$

⑤ ●$=168\div24=7$

→ ●는 7이 될 수 없으므로 A가 될 수 없는 수는 ⑤ 168입니다.

세 자연수 a, b, c가 다음 조건을 만족시킨다.

> (가) $a \log_{500}2 + b \log_{500}5 = c$
> (나) a, b, c의 최대공약수는 2이다.

이때, $a+b+c$의 값은? [4점]

① 6 　　② 12 　　③ 18 　　④ 24 　　⑤ 30

수능 문제는
초등에서 고등까지의 수학 개념이 연결된다는 것을 일깨워주고, 현재 배우는 개념의 중요성을 느낄 수 있도록 구성한 것이므로 풀지 않습니다.
단, 참고용으로 정답과 해설을 안내합니다.

정답 ②

해설 (가)에서 $a \log_{500}2 + b \log_{500}5$
$= \log_{500}2^a + \log_{500}5^b = \log_{500}(2^a \times 5^b)$
이때 $\log_{500}(2^a \times 5^b) = c$이므로
$2^a \times 5^b = 500^c = (2^2 \times 5^3)^c = 2^{2c} \times 5^{3c}$
→ $a = 2c$, $b = 3c$
(나)에서 a, b, c, 즉 $2c$, $3c$, c의 최대공약수는 c이므로 $c = 2$
→ $a = 2c = 2 \times 2 = 4$, $b = 3c = 3 \times 2 = 6$
따라서 $a+b+c = 4+6+2 = 12$이다.

26 　60, 12

$$12)\underline{\begin{array}{cc} A & B \end{array}} \atop \begin{array}{cc} ㉠ & ㉡ \end{array}$$

최소공배수가 60이므로
$12 \times ㉠ \times ㉡ = 60$, $㉠ \times ㉡ = 5$에서
($㉠$, $㉡$)은 (1, 5) 또는 (5, 1)입니다.
A > B에서 $㉠ > ㉡$이므로 $㉠ = 5$, $㉡ = 1$입니다.
→ A $= 12 \times ㉠ = 12 \times 5 = 60$,
　B $= 12 \times ㉡ = 12 \times 1 = 12$

27 　90

어떤 두 수를 ㉠, ㉡라 하면(단, ㉠과 ㉡의 공약수는 1)

$$18)\underline{\begin{array}{cc} ㉮ & ㉯ \end{array}} \atop \begin{array}{cc} ㉠ & ㉡ \end{array}$$

최소공배수가 180이므로
$18 \times ㉠ \times ㉡ = 180$, $㉠ \times ㉡ = 10$에서
($㉠$, $㉡$)은 (1, 10) 또는 (2, 5)입니다.
→ ㉮ $= 18 \times 1 = 18$, ㉯ $= 18 \times 10 = 180$
　또는 ㉮ $= 18 \times 2 = 36$, ㉯ $= 18 \times 5 = 90$입니다.
㉮와 ㉯의 차가 $180 - 18 = 162$, $90 - 36 = 54$입니다. 두 수의 차가 54이므로 두 수는 36과 90이고 두 수 중 큰 수는 90입니다.

28 　32, 112

어떤 두 수를 ㉮, ㉯라 하면(단, ㉠과 ㉡의 공약수는 1)

$$16)\underline{\begin{array}{cc} ㉮ & ㉯ \end{array}} \atop \begin{array}{cc} ㉠ & ㉡ \end{array}$$

최소공배수가 224이므로
$16 \times ㉠ \times ㉡ = 224$, $㉠ \times ㉡ = 14$에서
($㉠$, $㉡$)은 (1, 14) 또는 (2, 7)입니다.
→ ㉮ $= 16 \times 1 = 16$, ㉯ $= 16 \times 14 = 224$ 또는
　㉮ $= 16 \times 2 = 32$, ㉯ $= 16 \times 7 = 112$입니다.
㉮와 ㉯의 합은 $16 + 224 = 240$, $32 + 112 = 144$입니다.
두 수의 합이 144이므로 두 수는 32와 112입니다.

1 **오후 7시 12분** A 버스는 28분 간격으로, B 버스는 16분 간격으로 출발합니다. 오전 8시에 두 버스가 동시에 출발하였을 때 오후 8시가 되기 전에 두 버스가 마지막으로 동시에 출발하는 시각을 구하시오.

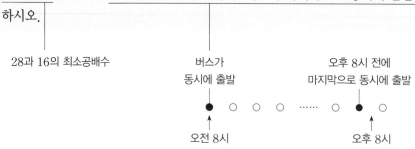

$2\,\underline{)\,28\quad 16}$
$2\,\underline{)\,14\quad\ \ 8}$
$\qquad\ 7\quad\ \ 4$ → 28과 16의 최소공배수: $2 \times 2 \times 7 \times 4 = 112$

28과 16의 최소공배수가 112이므로 두 버스가 동시에 출발하는 시각의 간격은 112분입니다.

→ 112분＝1시간 52분

두 버스가 동시에 출발하는 시각은 오전 8시, 오전 9시 52분, 오전 11시 44분, 오후 1시 36분, 오후 3시 28분, 오후 5시 20분, 오후 7시 12분입니다.

따라서 오후 8시가 되기 전에 마지막으로 동시에 출발하는 시각은 오후 7시 12분입니다.

2 **14, 70** 자연수 21, 105, ㉮의 최대공약수는 7이고, 최소공배수는 210입니다. ㉮가 될 수 있는 수를 모두 구하시오.

$$210 = 2 \times 3 \times 5 \times 7$$

최소공배수 $210 = 2 \times 3 \times 5 \times 7$일 때
세 수를 공통인 소인수로 나눌 수 있는 경우는 다음과 같습니다.

①
$7\,\underline{)\,21\quad 105\quad ㉮}$
$3\,\underline{)\ \ 3\quad\ \ 15\quad ㉠}\!-\!2$
$\qquad\ 1\quad\ \ \ 5\quad\ 2$

→ ㉠＝2일 때 ㉮＝$2 \times 7 = 14$

②
$7\,\underline{)\,21\quad 105\quad\ \ ㉮}$
$3\,\underline{)\ \ 3\quad\ \ 15\quad\ \ ㉠}$
$5\,\underline{)\ \ 1\quad\ \ \ 5\quad\ \ ㉠}$
$\qquad\ 1\quad\ \ \ 1\quad ㉠÷5\!-\!2$

→ ㉠÷5＝2일 때 ㉠＝10, ㉮＝$10 \times 7 = 70$입니다.

따라서 ㉮가 될 수 있는 수는 14, 70입니다.

3 **36**

G는 두 수 A와 B의 최대공약수입니다. A와 B의 최소공배수를 180이라고 할 때, G＋A－B의 값을 구하시오.

(A와 B의 최대공약수)＋A－B

$$\begin{array}{r|ll} G) & A & B \\ \hline & 5 & 3 \end{array}$$ → 최소공배수: G×5×3＝180, G＝12

A＝G×5, B＝G×3이라 하면

A＝12×5＝60, B＝12×3＝36입니다.

→ G＋A－B＝12＋60－36＝36

4 **43**

다음 조건을 모두 만족하는 자연수 중에서 가장 작은 수를 구하시오.

- 약수가 1과 자기 자신뿐입니다.
- 40보다 큰 수입니다.
- 82와의 최대공약수는 1입니다.

구하려는 자연수와 82의 공약수는 1뿐입니다.

약수가 1과 자기 자신인 수는 소수이므로 구하는 수는 소수입니다.

약수가 1과 자기 자신뿐인 수는 소수이므로

구하는 수를 ㉮라고 하면 ㉮는 40보다 큰 소수입니다.

㉮＝41, 43, 47, 53……

㉮와 82의 최대공약수가 1이므로 82＝41×2에서 ㉮는 41이 아닙니다.

따라서 조건을 만족하는 자연수 중에서 가장 작은 수는 43입니다.

1 36

> 1, 4, 9, 16, 25······와 같이 같은 수를 두 번 곱한 수를 제곱수라고 하고 이 제곱수의 약수의 개수는 항상 홀수입니다. 약수의 개수가 9개인 수 중에서 가장 작은 수를 구하시오.
>
> $1×1, 2×2, 3×3, 4×4, 5×5$ ●×●

약수의 개수가 항상 홀수인 수는 제곱수 1, 4, 9, 16, 25, 36, 49······입니다.

1의 약수: 1 ➡ 1개

4의 약수: 1, 2, 4 ➡ 3개

9의 약수: 1, 3, 9 ➡ 3개

16의 약수: 1, 2, 4, 8, 16 ➡ 5개

25의 약수: 1, 5, 25 ➡ 3개

36의 약수: 1, 2, 3, 4, 6, 9, 12, 18, 36 ➡ 9개

⋮

따라서 구하는 수는 36입니다.

2 (위에서부터)

2, 9 /

15, 63 /

8, 117 /

1, 999

(1) 9의 배수

(또는 3의 배수)

(2) 해설 참조

> 표의 빈칸에 알맞은 수를 써넣고 물음에 답하시오.

㉠ 자연수	㉡ 각 자리 숫자의 합	㉢ (자연수)−(각 자리 숫자의 합)
11		
78		
125		
1000		

●▲ → ●+▲ ●▲−(●+▲)

(1)

㉠	㉡	㉢
11	$1+1=2$	$11−2=9$
78	$7+8=15$	$78−15=63$
125	$1+2+5=8$	$125−8=117$
1000	$1+0+0+0=1$	$1000−1=999$

➡ 9, 63, 117, 999는 모두 9의 배수(또는 3의 배수)입니다.

(2) ⑩ 자연수와 자연수에서 각 자리 숫자의 합을 뺀 값을 다음과 같이 나타낼 수 있습니다.

자연수	(자연수)−(각 자리 숫자의 합)
$11 = 1 \times 10 + 1 \times 1$	1×9
$78 = 7 \times 10 + 8 \times 1$	7×9
$125 = 1 \times 100 + 2 \times 10 + 5 \times 1$	$1 \times 99 + 2 \times 9$
$1000 = 1 \times 1000 + 0 \times 100 + 0 \times 10 + 0 \times 1$	1×999

3　**24**

세 자연수 $4 \times x$, $7 \times x$, $8 \times x$의 <u>최소공배수가 168</u>일 때 세 수 중 가장 큰 수를 구하시오.

공통인 소인수와 공통이 아닌 소인수의 곱: 168

$$x \,)\!\!\underline{\quad 4 \times x \quad 7 \times x \quad 8 \times x \quad}$$
$$\quad 4 \qquad 7 \qquad 8 \quad$$ 이므로

세 자연수 $4 \times x$, $7 \times x$, $8 \times x$의 최대공약수는 x입니다.

$$x \,)\!\!\underline{\quad 4 \times x \quad 7 \times x \quad 8 \times x \quad}$$
$$4 \,)\!\!\underline{\quad\quad 4 \qquad 7 \qquad 8 \quad}$$ 에서
$$\quad\quad 1 \qquad 7 \qquad 2 \quad$$

세 수의 최소공배수가 168이므로 $x \times 4 \times 1 \times 7 \times 2 = 168$, $x \times 56 = 168$, $x = 3$입니다.

따라서 세 수 중 가장 큰 수는 $8 \times x = 8 \times 3 = 24$입니다.

02 수의 어림과 범위, 수열

기본 개념
102~108쪽

1 6400

6478 → 6500, 6402 → 6500,
6400 → 6400, 6418 → 6500

| 주의 | 6400은 구하려는 자리 아래 수가 모두 0이므로 백의 자리 숫자를 1 크게 할 수 없습니다.

2 (위에서부터) 4.9, 4.8 / 4.83, 4.82

	올림	버림
4.8<u>27</u>	4.9	4.8
4.82<u>7</u>	4.83	4.82

3 <

1389를 버림하여 백의 자리까지 나타낸 수: 1300
1389를 올림하여 백의 자리까지 나타낸 수: 1400
→ 1300 < 1400

4 (1)
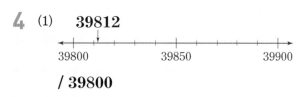
/ 39800

(2)
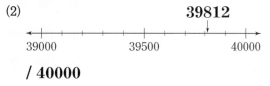
/ 40000

(1) 십의 자리 숫자가 1 < 5이므로 39812를 반올림하여 백의 자리까지 나타내면 39800입니다.
(2) 천의 자리 숫자가 9 ≥ 5이므로 39812를 반올림하여 만의 자리까지 나타내면 40000입니다.

5 ②

① 반올림하여 만의 자리까지 나타낸 값 → 660000
② 반올림하여 천의 자리까지 나타낸 값 → 658000
③ 반올림하여 백의 자리까지 나타낸 값 → 657800
④ 반올림하여 십의 자리까지 나타낸 값 → 657840
⑤ 반올림하여 십만의 자리까지 나타낸 값 → 700000

6 ㉢, ㉠, ㉡, ㉣

㉠ 73520 ㉡ 73500 ㉢ 74000 ㉣ 70000
→ 74000 > 73520 > 73500 > 70000
 ㉢ ㉠ ㉡ ㉣

7 60000, 50000, 60000

어림하여 만의 자리까지 나타낸 값

56381
올림: 60000 ← 6381을 10000으로 생각합니다.
버림: 50000 ← 6381을 0으로 생각합니다.
반올림: 60000 ← 56381은 50000보다 60000에 더 가깝습니다.

8 310

	올림	버림	반올림
642	650	640	640
310	310	310	310
907	910	900	910

따라서 올림, 버림, 반올림하여 십의 자리까지 나타낸 수가 모두 같은 수는 310입니다.

| 다른 풀이 | 올림, 버림, 반올림한 값이 같으려면 구하려는 자리 아래의 수가 모두 0이어야 합니다.

9 (위에서부터) **66000, 66000, 65000 /**
1, 1, 999

65999를 어림하여 천의 자리까지 나타낸 값은 다음과
같습니다.

	반올림	올림	버림
65999	66000	66000	65000

처음 값과 어림한 값의 차는
$66000-65999=1$, $65999-65000=999$
입니다.

10 **35대, 67상자**

3567을 버림하여 백의 자리까지 나타내면 3500이므
로 트럭에 실을 수 있는 귤은 3500상자입니다.
따라서 100상자씩 트럭 35대에 실을 수 있고 남는 귤
은 67상자입니다.

11 **약 2800명**

참가한 학생 전체 수를 어림하여 백의 자리까지 구하려
는 것이므로 처음 값과 가까운 값으로 어림할 수 있는
반올림을 이용합니다.
반올림하여 백의 자리까지 나타내면
1286 ➡ 1300, 1524 ➡ 1500입니다.
따라서 참가한 학생은 모두
약 $1300+1500=2800$(명)입니다.

12 **19**

18 초과인 자연수는 18보다 큰 자연수이므로 19, 20,
21, …입니다.
따라서 18 초과인 자연수 중에서 가장 작은 수는 19입
니다.

13 **㉠, ㉢**

㉠ 34보다 큰 수이므로 35가 포함됩니다.
㉡ 34보다 작은 수이므로 35가 포함되지 않습니다.
㉢ 35보다 큰 수이므로 35가 포함되지 않습니다.
㉢ 36보다 작은 수이므로 35가 포함됩니다.

14 **20 초과 24 미만인 수**

20과 24가 ○으로 표시되어 있으므로 20과 24가 포
함되지 않습니다.
따라서 20 초과 24 미만인 수입니다.

15 **16, 17, 18, 19**

□ 안에는 15보다 크고 20보다 작은 수가 들어가야 하
므로 16, 17, 18, 19가 들어갈 수 있습니다.

16 **4개**

10 이상인 수에는 10도 포함됩니다.
10.5, 29.3, 16.3, 10 ➡ 4개

17 **45**

9 이하인 자연수는 9와 같거나 9보다 작은 자연수이므
로 9, 8, 7, 6, 5, 4, 3, 2, 1입니다.
(9 이하인 자연수들의 합)
$=9+8+7+6+5+4+3+2+1=45$

+ 개념플러스

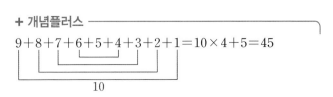

18 ㉡

㉡ 26, 27, 28 중에서 27 이하인 수는 26, 27입니다.

19 29 이상 33 이하인 수

29와 33이 ●으로 표시되어 있으므로 29와 33이 포함됩니다.
➜ '29 이상 33 이하인 수'로 씁니다.

20 23 초과인 수(또는 24 이상인 수)

□+19=42에서 □=42-19=23
➜ □+19가 42보다 커야 하므로 23<□이거나 24≤□입니다.
따라서 23 초과인 수 또는 24 이상인 수로 나타낼 수 있습니다.

21 (1) **초과** / > (2) **미만** / <
(3) **이상** / ≤, <

(2) ■보다 작은 수는 ■ 미만인 수입니다.

22

```
  ○──────────────────────────●
 35 36 37 38 39 40 41 42 43 44 45 46
```

a의 범위는 35 초과 46 이하인 수입니다.
따라서 35는 ○으로, 46은 ●으로 나타내고 선으로 잇습니다.

23 27 이상 31 미만인 수

27에 ●으로 표시되어 있고 31은 ○으로 표시되어 있으므로 27은 포함되고 31은 포함되지 않습니다.
따라서 수직선에 나타낸 수의 범위는 27 이상 31 미만인 수입니다.

24

```
 ←──┬───┣━━━━━━━━━━┫───┬───┬──→
   10  11  12  13  14  15  16  17
```
/ 12, 13, 14

11과 15에 ○을 이용하여 나타내고 선을 긋습니다.
초과와 미만인 수에는 ○으로 표시된 수가 포함되지 않으므로 수의 범위에 포함되는 자연수는 12, 13, 14입니다.

25 4개

· a의 범위에 속하는 37 초과 45 미만인 자연수:
 38, 39, 40, <u>41, 42, 43, 44</u>
· b의 범위에 속하는 41 이상 50 이하인 자연수:
 <u>41, 42, 43, 44</u>, 45, 46, 47, 48, 49, 50
따라서 a와 b의 공통인 범위에 속하는 자연수는 모두 4개입니다.

| 다른 풀이 |

a와 b의 공통인 범위: 41 이상 45 미만인 수
 ➜ 41, 42, 43, 44

 사고력 ├─────── 109~113쪽

1 58

수직선에 나타낸 수의 범위는 38 이상 ㉠ 미만인 수입니다.

38 이상인 수에는 38이 포함되고, ㉠ 미만인 수에는 ㉠이 포함되지 않습니다.

38 이상인 자연수를 작은 수부터 20개를 차례로 쓰면 38, 39, 40, …, 55, 56, 57입니다.

따라서 ㉠에 알맞은 자연수는 58입니다.

2 89

㉡이 클수록 ㉠도 커지므로 ㉡이 될 수 있는 가장 큰 두 자리 수는 99입니다.

99 이하인 자연수를 큰 수부터 차례로 10개 쓰면 99, 98, 97, 96, 95, 94, 93, 92, 91, 90이므로 ㉠=89입니다.

+ 개념플러스

■ 이상 ● 이하인 자연수의 개수: (● - ■ + 1)개
■ 이상 ● 미만인 자연수의 개수: (● - ■)개
■ 초과 ● 이하인 자연수의 개수: (● - ■)개
■ 초과 ● 미만인 자연수의 개수: (● - ■ - 1)개

3 61, 62, 63, 64

㉠ **❶** 수직선에 나타낸 수의 범위는 45 초과 ㉠ 미만입니다. 45 초과인 수는 45를 포함하지 않고 ㉠ 미만인 수는 ㉠을 포함하지 않으므로 범위에 속하는 자연수를 쓰면 46, 47, 48, …, (㉠-1)입니다.

❷ 이 중에서 4로 나누어떨어지는 수는 48, 52, 56, 60, 64, …이고 4개이려면 수의 범위에 60은 포함되고 64는 포함되지 않아야 합니다.

따라서 ㉠이 될 수 있는 수는 60보다 큰 수이므로 61, 62, 63, 64입니다.

채점 기준	비율
❶ 범위에 속하는 자연수를 구한 경우	60 %
❷ ㉠이 될 수 있는 자연수를 모두 구한 경우	40 %

| 주의 | 수직선에 나타낸 수가 ㉠ 미만이므로 ㉠을 포함하지 않습니다. 따라서 4로 나누어떨어지는 수인 64도 ㉠이 될 수 있습니다.

4 35000원

학생이 32명이므로

(필요한 과자의 수)=32×4=128(개)입니다.

128÷20=6…8에서 과자를 6묶음 사면 8개가 모자라므로 올림하여 6+1=7(묶음)을 사야 합니다.

따라서 과자를 사는 데 필요한 돈은 최소 5000×7=35000(원)입니다.

5 780000원

528을 버림하여 십의 자리까지 나타내면 520이므로 팔 수 있는 감자는 최대 520 kg입니다.

520=10×52에서 10 kg씩 52상자를 팔 수 있으므로 감자를 팔아서 받을 수 있는 돈은 최대 15000×52=780000(원)입니다.

6 15장

· 16500을 올림하여 만의 자리까지 나타내면 20000이므로 정미는 10000원짜리 지폐를 최소 2장 내야 합니다.

· 16500을 올림하여 천의 자리까지 나타내면 17000이므로 승호는 1000원짜리 지폐를 최소 17장 내야 합니다.

따라서 두 사람이 내야 할 지폐 수의 차는 최소 17-2=15(장)입니다.

7 601개

$19600 \div 2800 = 7$이므로 구슬을 7묶음 산 것입니다.
구입한 구슬의 수는 $7 \times 100 = 700$(개)이므로
필요한 구슬의 수는 600개 초과 700개 이하입니다.
따라서 필요한 구슬은 최소 601개입니다.

8 26 초과 34 미만인 수

두 수의 범위를 수직선에 나타내면 공통인 범위는 다음
과 같습니다.

→ 두 조건을 만족하는 수의 범위는 26 초과 34 미만
입니다.

+ 개념플러스 ─────────
두 범위에 공통으로 포함되는 수를 구할 때 수직선을 이용하면 편
리합니다.

9 33, 34, 35

32 초과 38 미만인 수와 29 이상 36 미만인 수의 공
통인 수의 범위는 32 초과 36 미만인 수입니다.

32 초과 36 미만인 자연수는 33, 34, 35입니다.

| 다른 풀이 | 32 초과 38 미만인 수에 속하는 자연수는
33, 34, 35, 36, 37이고,
29 이상 36 미만인 수에 속하는 자연수는 29, 30,
31, 32, 33, 34, 35입니다.
따라서 두 수의 범위에 공통으로 포함되는 자연수는
33, 34, 35입니다.

10 26명, 27명

세 수의 범위를 수직선에 나타내면 공통인 범위는 다음
과 같습니다.

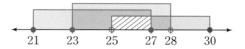

→ 세 수의 범위의 공통 범위: 25 초과 27 이하인 수
따라서 세 수의 범위에 공통으로 포함되는 자연수는
26, 27입니다.

11 127명 이상 168명 이하

버스에 탄 학생 수가 가장 적은 경우는
버스 3대에 42명씩 타고 버스 1대에 1명이 타면
$42 \times 3 + 1 = 127$(명),
가장 많은 경우는 버스 4대에 42명씩 타면
$42 \times 4 = 168$(명)입니다.
따라서 정국이네 학교 5학년 학생 수는
127명 이상 168명 이하입니다.

12 210명 초과 241명 미만

놀이 기구에 30명씩 태워 7번 운행하고 놀이 기구에
1명을 태워 1번 더 운행하면 $30 \times 7 + 1 = 211$(명)
이고, 놀이 기구에 30명씩 태워 8번 운행하면
$30 \times 8 = 240$(명)입니다.
따라서 지민이네 학교 5학년 학생 수는
210명 초과 241명 미만입니다.

13 57991, 58000

올림하여 십의 자리까지 나타내면 58000이 되는 자연
수는 57991부터 58000까지입니다.
따라서 가장 작은 수는 57991이고,
가장 큰 수는 58000입니다.

+ 개념플러스

- 올림하여 십의 자리까지 나타내면 40이 되는 <u>자연수</u>
 → 31부터 40까지의 자연수
- 올림하여 십의 자리까지 나타내면 40이 되는 <u>수</u>
 → 30 초과 40 이하인 수

14 3150 이상 3249 이하

반올림하여 백의 자리까지 나타내면 3200이 되는 자연수는 3150부터 3249까지입니다.
따라서 수의 범위는 3150 이상 3249 이하입니다.

15 100개

버림하여 백의 자리까지 나타내면 7500이 되는 자연수는 7500부터 7599까지입니다.
따라서 7500부터 7599까지의 자연수는
$7599-7500+1=100$(개)입니다.

+ 개념플러스

■부터 ◆까지 자연수의 개수: (◆ ─ ■ +1)개

16 4개

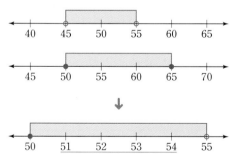

두 범위의 공통 범위는 50 이상 55 미만입니다.
이 중에서 올림하여 십의 자리까지 나타내면 60이 되는 자연수는 51부터 54까지입니다.
따라서 어떤 수가 될 수 있는 자연수는 모두
$54-51+1=4$(개)입니다.

17 40 초과 50 이하

■+50을 올림하여 십의 자리까지 나타내면 100이 되는 수의 범위는 90 초과 100 이하입니다.
따라서 ■의 범위는 $(90-50)$ 초과 $(100-50)$ 이하이므로 40 초과 50 이하입니다.

1 **0, 1, 2, 3, 4** 다음 다섯 자리 수를 <u>반올림하여 천의 자리까지</u> 나타낸 수와 <u>버림하여 천의 자리까지</u> 나타낸 수는 같습니다. ☐ 안에 들어갈 수 있는 수를 모두 구하시오.

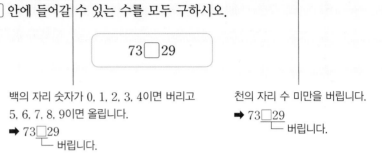

73☐29를 버림하여 천의 자리까지 나타내면 73000이므로 반올림하여 천의 자리까지 나타낸 수도 73000입니다.

따라서 반올림하여 천의 자리까지 나타낸 수가 73000일 때 ☐ 안에 들어갈 수 있는 수는 0, 1, 2, 3, 4입니다.

2 **4개** 조건을 모두 만족하는 자연수는 몇 개입니까?

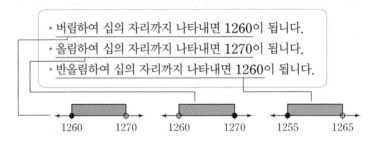

• 버림하여 십의 자리까지 나타내면 1260이 되는 자연수는 1260부터 1269까지입니다.
• 올림하여 십의 자리까지 나타내면 1270이 되는 자연수는 1261부터 1270까지입니다.
• 반올림하여 십의 자리까지 나타내면 1260이 되는 자연수는 1255부터 1264까지입니다.
 세 범위의 공통인 범위는 1260 초과 1265 미만이므로 수직선에 나타내어 보면

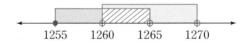

조건을 모두 만족하는 수는 1261, 1262, 1263, 1264로 4개입니다.

3 **21명 초과**
33명 미만

은우네 반 학생들 중 동생이 있는 학생은 14명, 형이나 누나, 언니나 오빠가 있는 학생은 10명입니다. 형제가 없는 학생이 8명일 때 은우네 반 학생 수를 초과와 미만으로 나타내시오.

└─ 손윗 형제

형제가 있는 학생 ┌─ 동생이 있는 학생 모두가 손윗 형제가 있는 경우 ┐ 로 생각할 수 있습니다.
　　　　　　　　└─ 동생이 있는 학생 모두가 손윗 형제가 없는 경우 ┘

• 학생 수가 가장 적은 경우
　동생이 있는 학생 모두가 손윗 형제가 있을 때입니다.

　따라서 학생 수가 가장 적은 경우의 학생 수는 14＋8＝22(명)입니다.

• 학생 수가 가장 많은 경우
　동생이 있는 학생 모두가 손윗 형제가 없을 때입니다.

　따라서 학생 수가 가장 많은 경우의 학생 수는 14＋10＋8＝32(명)입니다.
→ 학생 수는 22명 이상 32명 이하이므로 21명 초과 33명 미만입니다.

4 **38개**

다음을 보고 전체 귤의 수를 구하시오.

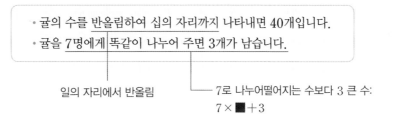

• 귤의 수를 반올림하여 십의 자리까지 나타내면 40개입니다.
• 귤을 7명에게 똑같이 나누어 주면 3개가 남습니다.

일의 자리에서 반올림　　　7로 나누어떨어지는 수보다 3 큰 수:
　　　　　　　　　　　　　$7 \times \blacksquare + 3$

• 반올림하여 십의 자리까지 나타낸 귤의 수가 40개이므로
　실제 귤의 수는 35개부터 44개까지입니다.

• 7명에게 똑같이 나누어 줄 때 3개가 남는 경우는
　……, 7×4＋3＝31(개), 7×5＋3＝38(개), 7×6＋3＝45(개) ……입니다.
따라서 전체 귤의 수는 38개입니다.

5 $525 \leq A < 595$

어떤 수 A를 7로 나눈 후 몫을 반올림하여 십의 자리까지 나타내었더니 80이 되었습니다.
A의 범위를 부등호로 사용하여 나타내시오.

$>, <, \geq, \leq$ 75 이상 85 미만인 수

A=(반올림하기 전의 수)×7

반올림하여 십의 자리까지 나타낸 수가 80이 되는 수의 범위가 75 이상 85 미만이므로
A는 $75 \times 7 = 525$ 이상 $85 \times 7 = 595$ 미만인 수입니다.
따라서 부등호를 사용하여 나타내면 $525 \leq A < 595$입니다.

| 참고 | 반올림하여 십의 자리까지 나타낸 수가 ■가 되는 수의 범위는
(■-5) 이상 (■+5) 미만입니다.

6 729

4장의 수 카드 중 3장을 골라 만들 수 있는 세 자리 수 중에서 380 이상 ■ 이하인 수는 8개
입니다. ■에 들어갈 수 있는 가장 큰 자연수를 구하시오.

백의 자리 숫자가 3일 때 6과 7을 사용하여
380보다 큰 수를 만들 수 없습니다.

주어진 수 카드로는 백의 자리 숫자가 3일 때 380 이상인 수를 만들 수 없으므로 백의 자리
숫자가 6 또는 7인 세 자리 수를 작은 수부터 차례대로 만들어 봅니다.

➡ 603, 607, 630, 637, 670, 673, 703, 706, 730, 736, 760, 763
가장 작은 수 8개 가장 큰 수

만들 수 있는 세 자리 수 중에서 380 이상 ■ 이하인 수가 8개여야 하므로 ■는 706과 같
거나 706보다 크고 730보다 작은 자연수입니다.

➡ 603, 607, 630, 637, 670, 673, 703, 706
따라서 ■에 들어갈 수 있는 가장 큰 자연수는 729입니다.

1 ㄹ

■●◆★　■●◆★　■●◆★ …
　　　　　　　　　└─ 반복되는 모양

4의 배수 번째: ★
(4의 배수＋1) 번째: ■
(4의 배수＋2) 번째: ●
(4의 배수＋3) 번째: ◆

2 ⑴ **2, 4, 8, 6** ⑵ **6**

⑵ 2, 4, 8, 16, 32, 64, 128, …
→ 곱의 일의 자리 숫자는 2, 4, 8, 6, 2, 4, 8, 6,
　…이므로 반복되는 수는 2, 4, 8, 6입니다.
4의 배수 번째: 6
(4의 배수＋1) 번째: 2
(4의 배수＋2) 번째: 4
(4의 배수＋3) 번째: 8
20은 4의 배수이므로 곱의 일의 자리 숫자는 2를 4의
배수 번 곱했을 때의 일의 자리 숫자인 6입니다.

3 ⑴ **18, 24, 27** ⑵ **67, 61, 43**

⑵ 6씩 작아지는 규칙이므로 ☐ 안에는 $73-6=67$,
$67-6=61$, $49-6=43$이 차례로 들어갑니다.

4 ⑴ **4** ⑵ **4** ⑶ **49**

⑵ ■번째 수는 5부터 시작하여 4씩 커지는 수열이므로
식으로 나타내면
첫 번째 수: 5
2번째 수: $5+4$
3번째 수: $5+4+4$
4번째 수: $5+4+4+4$
⋮
■번째 수: $5+4\times(■-1)$
⑶ (12번째 수)$=5+4\times(12-1)$
　　　　　　$=5+4\times11=49$

5 **48**

이웃하는 두 수의 차는 $8-3=5$, $13-8=5$,
$23-18=5$, …에서 5이므로 3부터 시작하여 5씩 커
지는 수열입니다.
첫 번째 수: 3
2번째 수: $3+5$
3번째 수: $3+5+5$
4번째 수: $3+5+5+5$
⋮
■번째 수: $3+5\times(■-1)$
따라서 10번째에 놓이는 수는
$3+5\times(10-1)=3+5\times9=48$입니다.

6 **45, 135**

앞의 수에 3을 곱하는 규칙입니다.
따라서 ☐ 안에는 $15\times3=45$, $45\times3=135$가 들어
갑니다.

7 **4, 4, 4, 4**

$4\div1=4$, $16\div4=4$, $64\div16=4$에서 앞의 수에 4
를 곱하는 규칙이므로 이웃하는 두 수의 비가 4인 수열
입니다.

8 **21개**

1, $1+2=3$, $1+2+3=6$,
$1+2+3+4=10$,
$1+2+3+4+5=15$이므로
6번째에 놓일 바둑돌은
$1+2+3+4+5+6=21$(개)입니다.

| 다른 풀이 |
바둑돌이 2개, 3개, 4개씩, … 늘어나는 규칙이므로
5번째에 놓일 바둑돌은 $10+5=15$(개)
6번째에 놓일 바둑돌은 $15+6=21$(개)입니다.

1 **55개** 필요한 성냥개비의 수는

정사각형 모양이 1개일 때: $1+3 \times 1=4$(개)

정사각형 모양이 2개일 때: $1+3 \times 2=7$(개)

정사각형 모양이 3개일 때: $1+3 \times 3=10$(개)

정사각형 모양이 4개일 때: $1+3 \times 4=13$(개)입니다.

➡ (정사각형 모양이 18개일 때 필요한 성냥개비의 수)$=1+3 \times 18=55$(개)

2 **121개** 필요한 성냥개비의 수는

정오각형 모양이 1개일 때: $1+4 \times 1=5$(개)

정오각형 모양이 2개일 때: $1+4 \times 2=9$(개)

정오각형 모양이 3개일 때: $1+4 \times 3=13$(개)

정오각형 모양이 4개일 때: $1+4 \times 4=17$(개)입니다.

➡ (정오각형 모양이 30개일 때 필요한 성냥개비의 수)$=1+4 \times 30=121$(개)

3 **40개** 정삼각형 모양이 1개 늘어날 때마다 성냥개비는 2개씩 늘어나므로 정삼각형 모양이 □개일 때 필요한 성냥개비는 $(1+2 \times □)$개입니다.

$1+2 \times □=81$, $2 \times □=80$, $□=40$에서 성냥개비 81개를 사용하여 만든 정삼각형은 모두 40개입니다.

4 **1081개**

순서(●)	1	2	3	4	5	…
흰색 바둑돌 수(■)	1×1	2×2	3×3	4×4	5×5	…
검은색 바둑돌 수(▲)	2×4	3×4	4×4	5×4	6×4	…

■$=$●\times●, ▲$=$(●$+1)\times 4$이므로

●가 35일 때 ■$=35 \times 35=1225$, ▲$=(35+1)\times 4=144$입니다.

■$-$▲$=1225-144=1081$이므로 35번째에 놓이는 흰색 바둑돌 수와 검은색 바둑돌 수의 차는 1081개입니다.

5 **39** 가로줄은 왼쪽 첫 칸에서 시작하여 오른쪽으로 2씩 커지는 수열입니다.

세로줄은 위쪽 첫 칸에서 시작하여 아래쪽으로 4씩 커지는 수열입니다.

1부터 시작하는 가로줄은 1, 3, 5, 7, 9, 11, 13, 15, 17이고

15부터 시작하는 세로줄은 15, 19, 23, 27, 31, 35, 39에서 ㉠에 알맞은 수는 39입니다.

6 **213**

· 홀수 번째의 규칙: 2　4　8　16　32 …
　　　　　　　　　　$\times 2$　$\times 2$　$\times 2$　$\times 2$

· 짝수 번째의 규칙: 3　5　9　15　23 …
　　　　　　　　　　$+2$　$+4$　$+6$　$+8$

30번째 수는 짝수 번째 수 중 15번째 수이므로
$3+(2+4+6+8+\cdots\cdots+26+28)$
$=3+(2+28)\times(14\div 2)$
$=3+210=213$입니다.

7 (1) ■+(■+2)
　　(2) ■×(■+1)

(1) 더해지는 수는 1부터 1씩 커지고 더하는 수는 더해지는 수보다 2 큽니다.
　따라서 ■번째 수는 ■+(■+2)입니다.
(2) 곱해지는 수는 1부터 1씩 커지고 곱하는 수는 곱해지는 수보다 1 큽니다.
　따라서 ■번째 수는 ■×(■+1)입니다.

8 ㉠, ㉢

㉠ 4,　8,　12,　16, … ➔ ■×4
　1×4　2×4　3×4　4×4

㉡ 3,　9,　27,　81, … ➔ $3\times 3\times\cdots\times 3$
　3　3×3　$3\times 3\times 3$　$3\times 3\times 3\times 3$　└─■번─┘

㉢ 1,　4,　9,　16, … ➔ ■×■
　1×1　2×2　3×3　4×4

㉣ 5,　8,　11,　14, … ➔ $2+$■$\times 3$
　$2+1\times 3$　$2+2\times 3$　$2+3\times 3$　$2+4\times 3$

9 2, 8

■번째 수가 3×■−1인 수열이므로
첫 번째 수: ■=1 ➔ 3×1−1=2
3번째 수: ■=3 ➔ 3×3−1=8입니다.

10 (1) 12, 17
　　(2) 37, 34
　　(3) 5, 13

(1) 2부터 5씩 커지는 수열입니다.
(2) 40부터 3씩 작아지는 수열입니다.
(3) 1부터 4씩 커지는 수열입니다.

11 4

두 수의 차가 일정한 수열이므로
5　□　□　17, … 로 나타낼 수 있습니다.
　$+$●　$+$●　$+$●

$5+$●$+$●$+$●$=17$이므로 ●$+$●$+$●$=12$, ●$=4$입니다.
따라서 이웃하는 두 수의 차는 4입니다.

12 $1+\blacksquare\times3$, **64**

4부터 3씩 커지는 수열입니다.

$4=1+3$

$7=1+3+3$

$10=1+3+3+3$

$13=1+3+3+3+3$

\vdots

$(\blacksquare$번째 수$)=1+\blacksquare\times3$

21번째에 놓이는 수에서 $\blacksquare=21$이므로 $1+21\times3=64$입니다.

13 **29번째**

6부터 7씩 커지는 수열입니다.

$6=7-1$

$13=7+7-1$

$20=7+7+7-1$

$27=7+7+7+7-1$

\vdots

$(\blacksquare$번째 수$)=\blacksquare\times7-1$

$200\div7=28\cdots4$이고

\blacksquare가 28일 때 $28\times7-1=195$,

\blacksquare가 29일 때 $29\times7-1=202$이므로

처음으로 200보다 큰 수가 나오는 것은 29번째 수입니다.

14 (1) $\blacksquare\times2$

(2) $\blacksquare\times2+1$

(1) 2부터 시작하여 2씩 커지는 수열입니다.

$2=1\times2$

$4=2\times2$

$6=3\times2$

$8=4\times2$

\vdots

$(\blacksquare$번째 수$)=\blacksquare\times2$

(2) 2+1부터 시작하여 왼쪽의 수가 2씩 커지는 수열입니다.

$2+1=1\times2+1$

$4+1=2\times2+1$

$6+1=3\times2+1$

$8+1=4\times2+1$

\vdots

$(\blacksquare$번째 수$)=\blacksquare\times2+1$

15 (1) ●＋2,
　　 ●＋4

(2) 8, 10, 12

(3) ⓛ (4) **76**

(2) 첫 번째 수를 ●라고 할 때
　두 번째 수는 ●＋2, 세 번째 수는 ●＋4입니다.
　(첫 번째 수)＋(두 번째 수)＋(세 번째 수)＝30이므로
　●＋●＋2＋●＋4＝30에서 ●×3＋6＝30, ●×3＝24, ●＝8입니다.
　따라서 첫 번째 수는 8,
　두 번째 수는 ●＋2＝8＋2＝10,
　세 번째 수는 ●＋4＝8＋4＝12입니다.

(3) 8부터 2씩 커지는 수열이므로
　8
　8＋2
　8＋2＋2
　8＋2＋2＋2
　8＋2＋2＋2＋2
　　　⋮
　(◆ 번째 수)＝8＋2×(◆－1)입니다.

(4) ◆ 번째 놓이는 수가 8＋2×(◆－1)이므로
　35번째에 놓이는 수는
　8＋2×(35－1)＝8＋2×34＝76입니다.

16 (1) **27**
　　 (2) **25, 125**
　　 (3) **10, 1000**

(1) 3÷1＝3, 9÷3＝3이므로 이웃하는 두 수의 비는 3입니다.

(2) 5÷1＝5이므로 이웃하는 두 수의 비는 5입니다.

(3) 1에 같은 수를 두 번 곱하여 100이 되었으므로 이웃하는 두 수의 비는 10입니다.

　→ 1×●×●＝100이므로 ●는 10입니다.

17 **49**

(예) ❶ 14÷2＝7, 98÷14＝7, 686÷98＝7에서 이웃하는 두 수의 비는 7입니다.

❷ (10번째 수)×7×7＝(12번째 수)이므로 12번째 수를 10번째 수로 나눈 몫은 49입니다.

채점 기준	비율
❶ 이웃하는 두 수의 비를 구한 경우	50 %
❷ 12번째 수를 10번째 수로 나눈 몫을 구한 경우	50 %

18 **4**

　→ 4×●×●×●＝256이므로 ●＝4입니다.
따라서 이웃하는 두 수의 비는 4입니다.

19 ㉡

이웃하는 두 수의 비가 ■라면

$a_1=a$, $a_2=a\times$■, $a_3=a\times$■\times■, …입니다.

㉠ a_9와 a_{10}, a_{14}와 a_{15}는 각각 이웃하는 두 수이므로

$a_{10}\div a_9=$■, $a_{15}\div a_{14}=$■입니다.

㉡ a_5와 a_6, a_8과 a_9는 각각 이웃하는 두 수입니다.

이웃하는 두 수의 비가 일정한 수열이므로 이웃하는 두 수의 차는 다릅니다.

㉢ $a_3\times a_5=(a\times$■\times■$)\times(a\times$■\times■\times■\times■$)$

$=(a\times a\times$■\times■$\times\cdots\times$■$)$

└─ 6번 ─┘

$a_4\times a_4=(a\times$■\times■\times■$)\times(a\times$■\times■\times■$)$

$=(a\times a\times$■\times■$\times\cdots\times$■$)$

└─ 6번 ─┘

→ $a_3\times a_5=a_4\times a_4$

20 (1) **3, 3, 3, 3**

(2) **5, 5, 5, 5**

/ ◆-1

(1) 2부터 3씩 곱하는 수열입니다.

첫 번째 수: 2

2번째 수: 2×3

3번째 수: $2\times3\times3$

4번째 수: $2\times3\times3\times3$

⋮

■번째 수: $2\times\underbrace{3\times3\times\cdots\times3}_{(■-1)번}$

(2) 3부터 5씩 곱하는 수열입니다.

첫 번째 수: 3

2번째 수: 3×5

3번째 수: $3\times5\times5$

4번째 수: $3\times5\times5\times5$

⋮

◆번째 수: $3\times\underbrace{5\times5\times\cdots\times5}_{(◆-1)번}$

21 ㉢

2부터 4씩 곱하는 수열입니다.

첫 번째 수: 2

2번째 수: $8=2\times4$

3번째 수: $32=2\times4\times4$

4번째 수: $128=2\times4\times4\times4$

⋮

■번째 수: $2\times\underbrace{4\times4\times\cdots\times4}_{(■-1)번}$

7번째 수는 ■$=7$일 때이므로 2에 4를 $7-1=6$(번) 곱한 수입니다.

$2\times\underbrace{4\times4\times4\times4\times4\times4}_{6번}=2\times4^6$

정답 ②

해설 공차를 d라 하면

$a_7=a_3+4d=8+4d=20$이므로

$4d=12$이다.

따라서 $a_{11}=a_7+4d=20+12=32$이다.

22　107

22부터 7씩 커지는 수열입니다.

●에 알맞은 수는 $36+7=43$,

■에 알맞은 수는 $57+7=64$입니다.

➡ ● + ■ $=43+64=107$

23　15

네 수 3, a, b, 12는 이 순서대로 이웃하는 두 수의 차가 일정한 수열입니다.

따라서 $a-3=12-b$에서 $a+b=12+3$,

$a+b=15$입니다.

| 다른 풀이 | 3　　a　　b　　12

+● +● +● ➡ ●$=3$에서 $a=6$, $b=9$입니다.

➡ $a+b=6+9=15$

1 **4981** 이웃하는 두 수의 차가 7인 수열에서 첫 번째 수가 11일 때, 711번째 수는 몇입니까?

이웃하는 두 수의 차가 7이므로 11부터 7씩 커지는 수열입니다.

11

$18 = 11 + 7$

$25 = 11 + 7 + 7$

$32 = 11 + 7 + 7 + 7$

⋮

(■번째 수) $= 11 + 7 \times ($■$- 1)$

→ (711번째 수) $= 11 + 7 \times (711 - 1) = 11 + 7 \times 710 = 4981$

2 **2187개** 삼각형을 크기가 같은 4개의 삼각형으로 나눈 후 가운데에 있는 삼각형을 잘라 버리려고 합니다. 이와 같은 규칙으로 삼각형을 자를 때, 7번째에는 몇 개의 삼각형이 남습니까?

첫 번째 2번째 3번째

···

남은 삼각형: 3개 9개 27개

남는 삼각형의 수는

첫 번째: 3개

2번째: $3 \times 3 = 9$(개)
 └2번┘

3번째: $3 \times 3 \times 3 = 27$(개)
 └──3번──┘

4번째: $3 \times 3 \times 3 \times 3 = 81$(개)입니다.
⋮ └───4번───┘

따라서 7번째에 남는 삼각형은 $3 \times 3 \times 3 \times 3 \times 3 \times 3 \times 3 = 2187$(개)입니다.
 └──────────7번──────────┘

3 **5, 10, 20**

이웃하는 두 수의 비가 일정한 수열에서 첫 번째 수가 5이고, 이웃하는 세 수의 곱이 다음과 같을 때, 세 수를 각각 구하시오.

이웃하는 두 수의 비를 ●라고 할 때

첫 번째 수는 5, 두 번째 수는 $5 \times$ ●, 세 번째 수는 $5 \times$ ●\times● 입니다.

(첫 번째 수)\times(두 번째 수)\times(세 번째 수)$=1000$이므로

$5 \times 5 \times$ ●$\times 5 \times$ ●\times ●$=1000$에서

$125 \times$ ●\times ●\times ●$=1000$, ●\times●\times●$=8$, ●$=2$입니다.

따라서 세 수는 순서대로 5, $5 \times 2 = 10$, $5 \times 2 \times 2 = 20$입니다.

4 **92**

다음과 같은 규칙으로 수를 나열할 때, 14번째 줄의 가장 왼쪽에 놓이는 수는 얼마입니까?

$+1$ ⌐ 1 ← 첫 번째 줄
$+2$ ⌐ 2　3 ← 2번째 줄
$+3$ ⌐ 4　5　6 ← 3번째 줄
$+4$ ⌐ 7　8　9　10 ← 4번째 줄
11　12　13　14　15 ← 5번째 줄
⋮

각 줄의 가장 왼쪽에 있는 수는 1, 2, 4, 7, 11, …이므로 1, 2, 3, 4, …씩 커지는 규칙입니다.

따라서 14번째 줄의 가장 왼쪽에 있는 수는

$1+(1+2+3+4+5+6+7+8+9+10+11+12+13)=92$입니다.

| 다른 풀이 | 각 줄의 가장 왼쪽에 있는 수는 1, 2, 3, 4, …씩 커지므로

▉번째 줄의 가장 왼쪽에 있는 수는 1$+$(1부터 (▉-1)까지의 수의 합)입니다.

따라서 14번째 줄의 가장 왼쪽에 있는 수는

$1+(1$부터 $14-1=13$까지의 수의 합)

$=1+(1+2+3+\cdots+11+12+13)$

$=1+(1+13) \times 6+7$

$=92$입니다.

5 $\blacksquare \times 12$, 1212 4로도 나누어떨어지고 6으로도 나누어떨어지는 수를 작은 수부터 순서대로 나열하여 만든 수열에서 \blacksquare번째에 놓이는 수를 \blacksquare를 이용하여 식으로 나타내고 101번째 수를 구하시오.

└── 4와 6의 공배수: 12의 공배수

└── 4와 6의 최소공배수

4로도, 6으로도 나누어떨어지는 수는 12의 공배수이므로
12부터 시작하여 12씩 차이 나는 수열입니다.
\blacksquare번째에 놓이는 수를 식으로 나타내면 $\blacksquare \times 12$이므로
101번째에 놓이는 수는 $101 \times 12 = 1212$입니다.

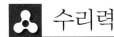
1 **26400**

어떤 자연수를 9로 나눈 몫을 반올림하여 십의 자리까지 나타내면 40이 되고, 13으로 나눈 몫을 버림하여 십의 자리까지 나타내면 20이 됩니다. 이 자연수들의 합을 구하시오.

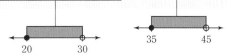

• 반올림하여 십의 자리까지 나타내면 40이 되는 수의 범위가 35 이상 45 미만이므로
 어떤 자연수의 범위는 $35 \times 9 = 315$ 이상 $45 \times 9 = 405$ 미만입니다.

• 버림하여 십의 자리까지 나타내면 20이 되는 수의 범위가 20 이상 30 미만이므로
 어떤 자연수의 범위는 $20 \times 13 = 260$ 이상 $30 \times 13 = 390$ 미만입니다.

➜ 두 수의 범위를 수직선에 나타내면 공통인 범위는 315 이상 390 미만입니다.

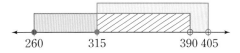

315 이상 390 미만인 자연수는 315부터 389까지의 수이므로
모두 $389 - 315 + 1 = 75$(개)입니다.
따라서 315 이상 390 미만인 자연수들의 합은

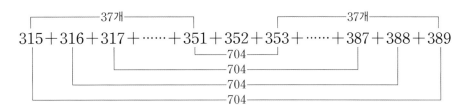

➜ $704 \times 37 + 352 = 26400$

수열의 첫 번째 수를 a_1, 두 번째 수를 a_2, 세 번째 수를 a_3, …이라 할 때, 수열 a_1, a_2, a_3, a_4, a_5, …는 이웃하는 두 수의 차가 일정하고 a_1이 2, a_5가 10입니다. 이 수열 중 a_1, a_4, a_{16}을 순서대로 나열하면 이웃하는 두 수의 비가 일정한 수열이 됩니다. a_1, a_4, a_{16}의 이웃하는 두 수의 비를 구하시오.

a_1, a_2, a_3, a_4, a_5

2, __, __, __, 10에서

$2+$●$+$●$+$●$+$●$=10$이므로

$2+$●$\times 4=10$, ●$\times 4=8$, ●$=2$입니다.

a_1, a_2, a_3, a_4, a_5…는 2부터 시작하여 2씩 커지는 수열이므로

$a_1=2$

$a_2=2+2=2+2\times(2-1)$

$a_3=2+2+2=2+2\times(3-1)$

$a_4=2+2+2+2=2+2\times(4-1)$

 ⋮

$a_{16}=2+2\times(16-1)=32$입니다.

이 수열 중 a_1, a_4, a_{16}을 순서대로 나열하면

2, 8, 32이므로

a_1, a_4, a_{16}의 이웃하는 두 수의 비는 4입니다.